油 畫 技 法 百 科

傑瑞米・嘉爾頓／著　　　李佳倩／譯

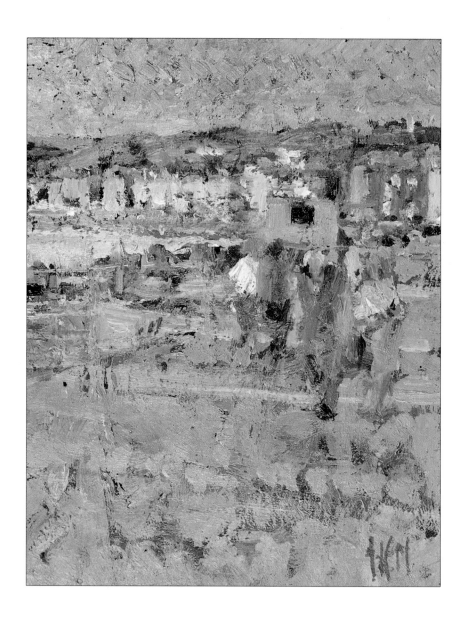

亞瑟・馬德森，威斯頓傍晚習作

ARTHUR MADERSON,

Weston, Evening Study

油畫技法百科

傑瑞米・嘉爾頓／著　　李佳倩／譯

笛藤

原著作名：THE ENCYCLOPEDIA OF
　　　　　OIL PAINTING TECHNIQUES
著　　者：JEREMY GALTON
原出版者：QUARTO PUBLISHING PLC

油畫技法百科　　　　　　　　　**定價750元**

中華民國87年10月26日初版第三刷

譯者：陳育佳

發行所：笛藤出版圖書有限公司

發行人：鍾東明

編輯：劉育秀

新聞局登記字號：局版台業字第2792號

地址：臺北市民生東路2段147巷5弄13號

電話：25037628 • 25057457

傳眞：25022090

郵撥帳戶：笛藤出版圖書有限公司

郵撥帳號：0576089-8

總經銷：農學股份有限公司

地址：新店市寶橋路235巷6弄6號2樓

電話：29178022

製版廠：造極彩色印刷製版有限公司

地址：台北縣中和市中山路二段340巷36號

電話：22483904 • 22400333

目　錄

第一章

技　法

第二章

主　題

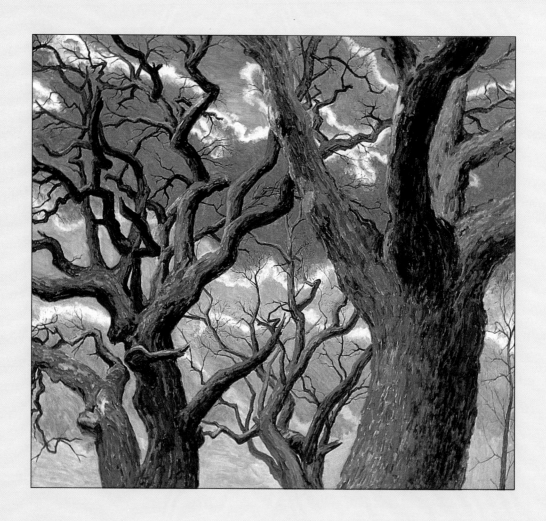

羅伯特 · 柏林德，冬天的橡樹

ROBERT BERLIND, *Winter Oaks*

前　言

　　不管是職業畫家或是業餘畫家，對他們而言，在所有的繪畫媒材中，油畫顏料是最受他們喜愛的。當油畫顏料開始被使用時，藝術家們就必須自己研磨色粉、製作顏料；但從19世紀開始，顏料製作的技術被改良了，高品質、多樣性的油畫顏料，以携帶方便的錫管裝著，如今每個人都能輕易地取得它、使用它。

　　現在我們隨手可得的錫管裝顏料，對19世紀後半的印象主義畫家們而言，無疑是一大改革，使他們獲益匪淺，因為那使得他們能夠帶著他們的畫箱和畫架，到室外直接作風景寫生。

　　對於表現快速、流暢效果的繪畫作品而言，油性顏料仍然是所有繪畫媒材中最佳的媒材。但是同樣地，它也非常適合用來製作大型的、非常精細的畫室鉅作。本書的主旨，也就是在介紹油畫顏料的多種用法，因為在每一種用法中，它都會產生一些值得注意的問題。

　　今天的藝術家對於油畫顏料的使用更多樣化了，教人很難相信他們使用的是相同的媒材。有的藝術家以畫刀厚塗上彩，在畫布上重覆敷塗，直到整張畫完成，看起來就像是一件浮雕作品。有的則用薄塗，用透明淡彩，看起來就像水彩作品。然而對於經驗不夠的藝術家，應該要如何來進行，或決定用哪種技法呢？

　　可以藉由不斷地嘗試練習，「從錯中學習」，但是若藉由對繪畫語言的認識和了解，則可以節省時間並減少失敗的挫折感。這正是本書所要傳達給你的，本書將以一系列的文章來作說明，解析包含傳統的和現代的油畫主要技法。

　　總之，每個藝術家應該找尋屬於他（或她）自己獨特的表現手法，但若是對顏料性質和其可能表現的技法認識愈深入，操作起來就會更加得心應手。

布萊安·班奈特，
愛德雷斯鎮的狗尾草
BRIAN BENNETT，
Hogweed Over Edlesborough

第一章
技　法

　　本書的目的是要告訴你油畫顏料所能夠做的和不能夠做的。儘管到今天，仍然有許多畫家應當恪遵的金科玉律，例如顏料應該加多少才不會容易剝落或龜裂；或是應當採取什麼措施才能避免顏色經久變黃。像這些基本原則，如「油彩上淡彩」(fat over lean)和選取最適合的表面來作畫，這些本書都將一一解釋；但同時，本書也將告訴你一些富有創造力和啟發性的構想，及一些罕見的技法。

　　本章是以英文字母的順序排列，做為方便查考的依據，但我建議讀者在一開始時，最好能將本章所列的技法整個讀過一遍，以了解油畫顏料所有的可能性。單獨只使用一種技法，即使操作地再好，也很難作出一張真正的好畫；因此你應該在發展出自己的繪畫語言以前，不斷地嘗試各種可能的技法。繪畫包含看和做兩個過程：畫布上的任何記號都是你個人觀點的表徵，因此你用的技法範圍愈廣，你的發展空間愈大。

直接法（Alla Prima）

這個詞的來源是義大利文，意思是「起始」（at first），它意指在一次之內完成一幅畫，並不留待顏色乾後才上色，而使用「溼中溼」（Wet Into Wet），在顏色未乾前，溼彩上色。直接法的基本特質是不作詳細的「基層畫稿」（Underpainting），不過還是有些藝術家會用鉛筆或炭筆將主要的輪廓線描繪出來。

19世紀中葉錫管顏料問世以後，戶外寫生對藝術家而言是更容易了。所謂「外光畫」（The plein air painting），最早先是由康斯塔伯（Constable, 1776～1837）①、科羅（Corot, 1796～1875）②等人推動風氣，後來的印象派畫家隨之倡行，而外光畫所採用的技法正是「直接法」。在此之前，油畫只能在畫室完成，因為顏料必用手研磨，而且畫作必須一次一次慢慢地上色。

「直接法」可製造自由生動的效果，這種效果在力求精緻的畫室作品中是很少見的。事實上，康斯塔伯在他的小張風景畫速寫中，較他的大作「乾草車」（The Haywain）掌握到更多的瞬間性和生命力，這是完整的室內畫作所難以呈現的。

操作「直接法」需要相當的自信，因為每一筆顏色都會或多或少的，在完成的畫作中呈現出來。任何的修改都必須盡量避免，才不致破壞畫面鮮活的效果。

可以使用小型的調色板來作畫，因為太大的調色板有太多的顏色可供選擇，會使你眼花撩亂，流於瑣碎，這正是「直接法」所要避免的。最好將最亮的和最暗的部分留到最後再處理，先處理中間調的部分，這樣才不會使顏色弄髒或變糊。

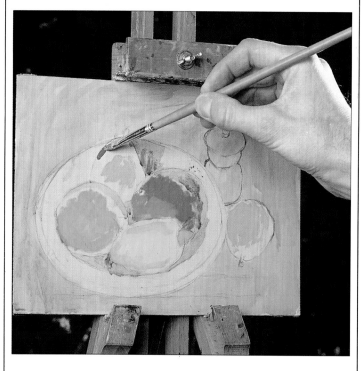

1.因為橢圓形較不容易畫得正確，所以先用鉛筆打草稿。下一步則用鈷藍（cobalt blue）將陰影部分的形狀勾勒出來，而桌布用赭色先上一層底色，如此可將大致的構圖確立下來。

從圖片上可看出畫面上基調所用的顏料相當濃稠，這些顏色在完成圖中亦可看到，即使在後面的階段中會再作些修改。

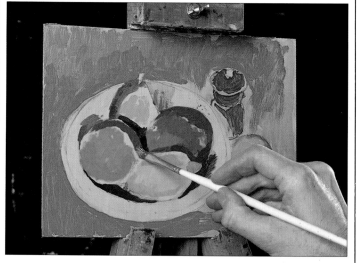

2.桌布先大致畫過，現在再上水果暗調部分的顏色。這些大大膽的深色筆觸使畫面產生三度空間感。

3.果盤邊緣紅色的飾邊是構圖上最亮眼的部分，所以要稍候才畫，以鎘紅（cadium red）混合茜紅色（alizarin crimson）來畫。

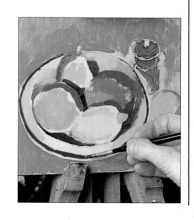

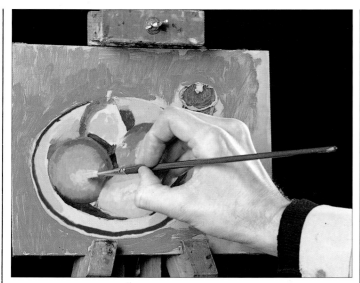

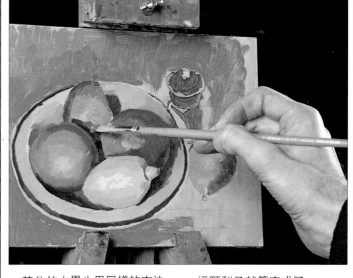

4.水果上的中間調和暗調及明調均勻地混色，橘子上的亮面現在就用圓頭鬃毛刷乾擦上去。這樣就好，不必再處理橘子 了。

5.其他的水果也用同樣的方法來處理，以中間調將暗調與明調連接起來。在梨子上再加一筆綠棕色（*greenish brown*），這顆梨子就算完成了。

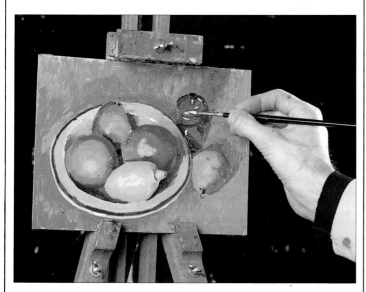

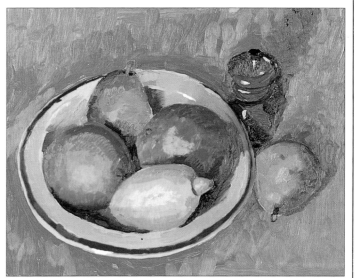

6.將桌布剩餘的部分畫完，再陸續處理果盤、胡椒罐和梨子上的陰影。再用小號的貂毛筆沾上濃稠、未稀釋的白色顏料來畫胡椒罐的亮光。

7.花了大約兩個小時的工夫，這幅畫就算完成了。雖然畫中某些部分還是要用「溼中溼」（*Wet Into Wet*）修改，但畫面上大部分的顏色仍然保持著它一開始直接上時的樣子，沒有改變。

混色法（Blending）

所謂「混色法」就是讓一個顏色或調子和另一個顏色均勻地混合在一起，沒有突兀的邊線產生。它用在需要製造柔和效果的畫面上，例如藍天中豐富的色彩漸層變化，由深到淺；雲彩、畫像上的柔光和暗影……等等。

用來操作混色法最好的工具之一就是使用手指（參見「指塗法」，*Finger Painting*），達文西（1425～1519）是使用這種技法最著名的代表，他所用的方法特稱為「暈塗法」（*Sfumato*，這個詞是義大利文，意思是「煙霧」，即是用手指將顏色和色調彼此混合均勻。）

究竟需不需要使用混色法？還有混色要到什麼樣的程度？這完全是視你所用的「筆法」（*Brush work*）和處理到什麼樣的階段來作決定。喜歡畫畫高完整度、精緻細密之作的藝術家，可能會在他的畫布上製造細膩柔和的顏色漸層和調子變化。就另一個角度而言，太過鬆散、隨意添加的筆觸也可能造成混色時，筆觸跑出界線外，而弄髒畫面。

一般而言，用來混色的顏色必須是十分接近的，這樣才能和鄰近的事物分別出來，呈現出中間調的顏色。若是兩種顏色的色系差距太大，相混合時就會變成另一種顏色的話，就無法產生令人滿意的混色，例如藍色和黃色無法作混色，因為兩色交疊的部分會變成綠色。

▲靠近海平面的海顏色較深，用灰藍色來表現，但靠岸邊的顏色則較淺。這兩種顏色先分別用兩支筆調好。

▲用第三支筆混合前面兩種顏色，調出中間調，兩種顏色的份量要一致。

▲現在將三種顏色畫上去，但不要讓三者交疊在一起。這樣才不會使畫面產生條紋狀的混色。

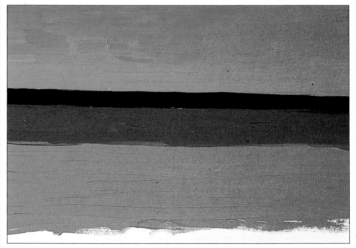

▲現在讓這三條色帶開始交疊混色。天空已經完成了，以混色來表現顏色和色調的漸層變化。

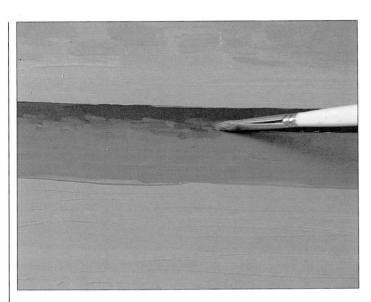
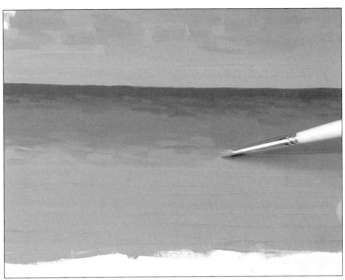

▲用乾淨的筆刷沾上中間調，以重疊的小筆觸在上層及下層上色（見上圖），在近邊緣深色的部分，中間調用得較深，反之亦然。中間和前景的部分用同樣的方法來混色（見右上）所用的筆刷愈大，混色的效果愈粗糙。因此，若要讓混色的效果較細膩些，必須用較細的筆來做。

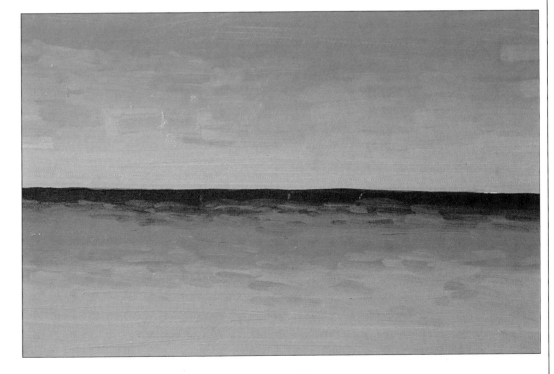

▶前景中，某些較深的長條形筆觸，相互堆疊的效果就像水波的感覺。這種感覺正好和天空的部分所刻意經營的粗糙混色相呼應，同時也讓畫面更具整體感。在這個示範中，海和天空的界限並沒有混色，但在有霧的時候，這個部分可能也需要混色。

「破色法」，簡單地說，即非平塗上色，也不是混色。在大多數的油畫中，「筆法」（Brushwork）會形成特色和風格，而上色時也會稍許地破筆，但這種效果能以更有計劃性的、審慎的方法來製造，以突顯風格。

視覺混色（Optical mixing）

英國的風景畫家康斯塔伯（John Constable, 1776～1837）是首先了解顏色為何物的其中一位畫家，他對綠色特別有心得，他發現只要將綠色以不同色調的小筆觸並排在一起時，它會顯現特別搶眼。印象派畫家將這個觀念發揚光大，並經常將暗影裏頭的藍色、綠色和紫色以小點並排。從適當距離看去時，它們便結合在一起，看起來就像只有一種顏色，並且擁有平塗單一色彩無法所表現的生動、閃耀感。就像康斯塔伯，他直接到戶外寫生，使用這種技法，可以省卻調色的時間，並在光線改變前把畫完成。

喬治·秀拉（Georges Seurat, 1859～91）③受到光和色彩科學發現的影響，用他的「點描技法」（Pointillism）將視覺混色的理論闡釋地更為精闢。

改善畫面（Modification）

「視覺混色」的基本原則是讓所有的色彩保持相當地鮮明、純粹，筆觸要盡可能地小，但這並不是「破色」的唯一方法。像市景或多景這種主色調灰暗單調的畫作，可以用「破色法」讓畫面生動起來。最好使用平筆，以許多不同、但色調相近的大筆觸並排，讓畫面產生如馬賽克般的效果。像牆這種平坦表面，出現在畫面上可能會令人覺得單調，但運用這種技法可以增加質感表現，畫面就顯得生動多了。

操作方法（Working method）

上述兩種「破色法」都需要多做練習，因為那需要細心的調色和敏銳的色感。例如做「視覺混色」時，若在中間調（藍／綠／棕）的部分加入淡黃或豔紅的話，就會立刻破壞原來的效果，因為色調的對比太強烈。

同樣的道理，做「視覺混色」必須選擇色調相近的顏色，這樣色點並排時才能自動產生「混色」效果。畫布先用顏色打底（Coloured Ground）對進行「破色法」很有幫助，因為即使有些部分沒有被筆觸覆蓋，也不會覺得太突兀；而且還能使畫面更具整體性。

顏料必須用得相當厚，才不會流動，並且讓筆觸保持原來的形狀。筆刷也要仔細地清洗，才不會使殘存的顏料弄髒了新沾的顏料。

破色效果也能以「乾筆法」（Dry Brush）、「透明技法」（Glazing）和「姿擦法」（Scumbling）來達成，所有的技法都必須等前面一層顏色乾了才能再進行。

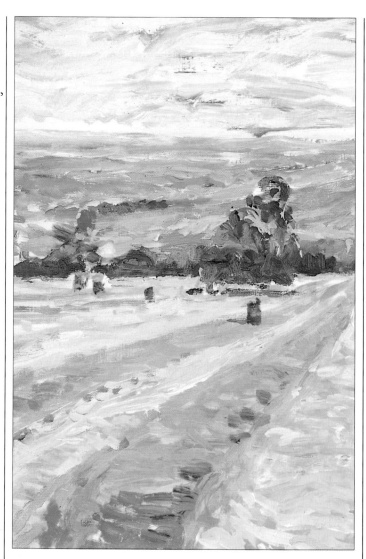

▲克里斯多夫·貝克，製乾草者的田野（局部）
CHRISTOPHER BAKER，
Haymaker's Field（detail）

畫面上幾筆明亮的色彩直接用濃稠的顏料稍許混色，如馬賽克般地點綴在帶狀的田野間。若以一段距離來看，就會覺得顏色很和諧地調和在一塊兒，並且彷彿真實的情景般，陽光照在乾草上，散發著耀眼的光芒。這幅畫的完成圖可翻閱130頁的圖例。

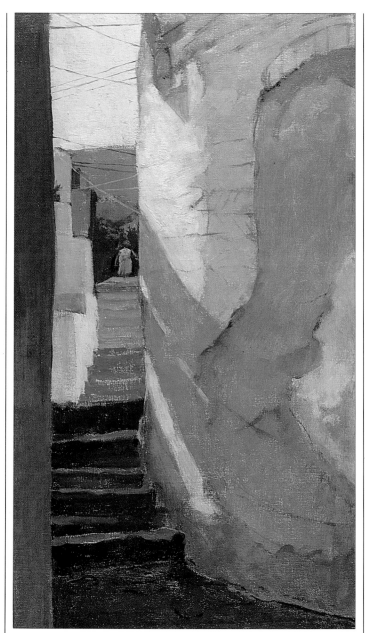

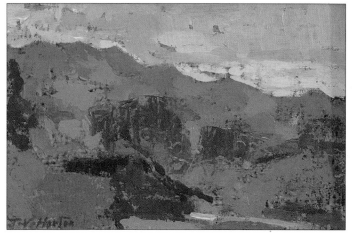

▲茱麗葉·帕爾莫，在高地上
JULIETTE PALMER，
On High Ground

畫面上有些顏色因為「濕中濕」（Wet Into Wet）顯得有些模糊，不過就整體而言，畫面上的每一個筆觸均十分清晰。由於筆觸較大，所以無法產生「視覺混色」的效果，但這種效果要比平塗生動得多了。

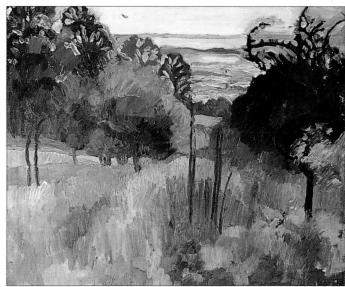

▲保羅·密里屈，
西米的藍色階梯
PAUL MILLICHIP，
Blue Steps, Symi

這條小路的牆在這張畫面上佔了極大的部分，畫家以藍色和黃色的條狀和塊狀筆觸來表現。最後再以綠色調來統一畫面，這種在畫布上直接混色的效果比事先在調色盤調好的顏色所能產生的效果，還更教人滿意。

▲詹姆斯·霍爾頓，
庇里牛斯的聖·羅倫·德·西赫東
JAMES HORTON，
Pyrenees-St Laurent de Cerdans

這幅風景畫以單獨的塊面分割來強調它的抽象特質。粉紅棕色的底在塊面與塊面間，隱約可見，更加強每個塊面單獨的重要性。

筆法（Brushwork）

　　因為油畫具有厚實、奶油狀的濃稠特質（假如沒有加上繪畫性溶劑稀釋的話），所以用油畫來表現筆觸特質是最理想的。油畫顏料一旦乾了以後就會變硬，且不易改變，畫面上的筆觸能保持原樣，連刷毛的痕跡都清晰可見，這使我們能清楚地看到藝術史中各個時期畫家的風格。

　　顏料可以上得快速、率意或是緩慢、小心；你可以用方向性的筆觸或者用渦旋形的筆觸來描繪物體的形狀，就像梵谷在他的畫中所用的筆觸一般。不管採用哪一種形式，這些筆法都會在畫面上留下肌理，而這正是畫面最重要的一個部分——因為大多數的畫作都是由筆法來構成整體。

　　很明顯地，筆觸的大小形狀和筆刷的選擇息息相關，油畫筆有各種不同的形狀，就如同這裡所列舉的，值得你花點時間去試驗每一種筆的功能。試著使用不同濃度的顏料和不同的分量作畫，發現每一種筆所能產生的效果。以不同的持筆方式來試驗：快刷、慢塗、輕、重、垂直、傾斜和旋轉……等等。想要找到屬於你自己的「筆風」（handwriting），需要花一點時間，但要記住「筆法」不僅是美化畫作的方法，更是表達你自己和你個人對事物的感覺之重要工具。

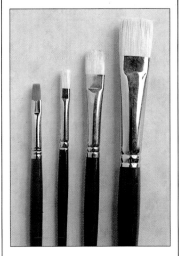

▲這是一組短毛平筆，有一支軟毛（尼龍）的，和三支鬃（硬）毛筆。長毛平筆在市面上亦可買到。

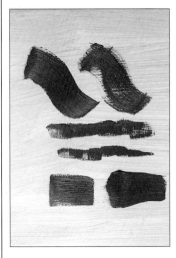

▲從這裡可以清楚地看到，平筆可以畫出方形或矩形的筆觸，這種筆觸常被印象派畫家拿來使用。

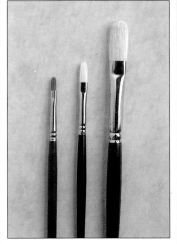

▲這三支是榛栗形筆，一支是軟毛（尼龍）的和兩支硬毛筆。榛栗形筆的筆毛較長，筆頭扁平，筆尖縮小變圓。

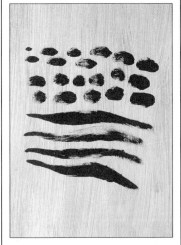

▲榛栗形筆可作多樣的變化：它可以作圓點，如果顏料用得較多，也可以作彎曲扭轉的筆觸。

▲圓筆：這裡有兩支貂毛筆和兩支硬毛筆。貂毛筆的筆尖尖細，可以用來作最後階段的細部修飾。

▲如果以垂直紙面的方式持圓筆，可以畫細點。圓筆也可以畫細長形的筆觸。

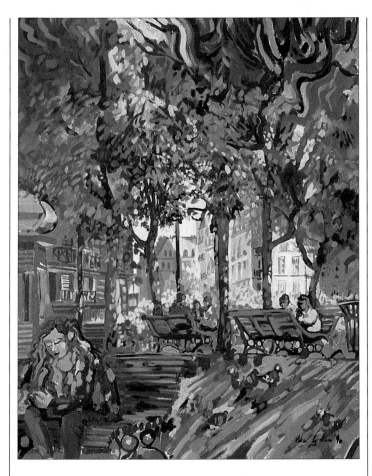

▲彼德・葛拉漢，維維亞尼街
PETER GRAHAM， *Rue Viviani*

畫家一開始就用中等大小的平筆和硬毛榛栗形筆來作線條狀筆觸。然後再用大的鬃毛平筆畫出大略的構圖，隨後用大的圓筆及榛栗形筆率意地揮灑筆觸。畫面上許多細節部分都是用這兩種筆畫成的，而樹幹上及人物身上的光影效果，則是用貂毛圓筆（小號）及尼龍圓筆（大號）描繪而成的。這種效果顯出生動的流暢感，完全是拜自由運作的筆觸之賜。

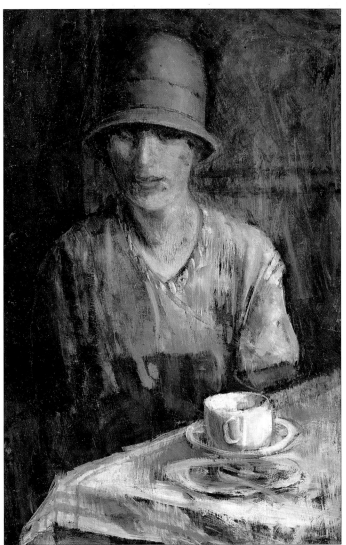

▲納歐米・亞歷山大，
戴著藍帽的岳母大人
NAOMI ALEXANDER，
Mother-in-law in Blue Hat

這幅畫所呈現的筆法，是讓每一根筆毛的痕跡都清楚可辨，筆觸彼此相互交錯著；這正是這幅畫最吸引人的特色。整幅畫均以非常稀少的顏料以及條紋狀或皺擦的方式重疊在已乾的顏色上。這幅畫和前面彼德・葛拉漢那張作品兩者呈現強烈的對比，不過兩者要傳達的視覺訊息不同，各有特色。

重叠上色（Building Up）

就某種程度而言，完成一張畫面的每個過程都是相當重要的，每個過程都有一些需要注意的基本要領，對於初學者而言，認識這些基本要領可以收事半功倍之效。首要注意的要訣是「油彩上淡彩」（Fat over lean），意思就是濃稠、流動性的顏料要等後來才加，這樣才不會干擾到先前所上的顏料。

有些藝術家喜歡在「基層畫稿」（Underpainting）上薄塗一層顏料，這層顏料乾得很快，並且可以先建立畫面上基本的調子和顏色，方便下一個階段的進行。

不論你是否採取這種作法，一開始最好還是先從大塊面著手，使用以松節油或精油④稀釋的顏料來上色，將大略的形狀和顏色畫出來。例如當你要畫肖像畫時，要避免一開始就使用小筆描繪細部，應該先將臉部分成幾個大塊面，再作處理。

倘若繪畫主題太過複雜，最好在畫布或畫板上先畫「草圖」（Underdrawing）。這些線條可以作為你上色的引導，省得你畫錯時，作大幅度的修改。即使當你在戶外快速寫生作畫時，最好還是先用鉛筆將水平線的位置，或畫面主題的外形先勾勒出來。

就理論而言，既然油畫顏料是不透明的，淺色重疊在深色上應該和深色覆蓋淺色一樣容易才是；但實際情況並不完全是這樣。不透明性要經由調色或混色才會加強，例如某些淺

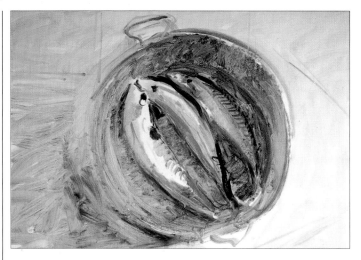
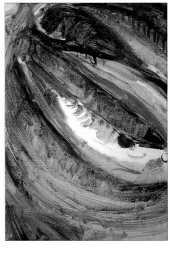

▲基本的形狀以鬆散、隨意的筆觸快速架構，但很小心地畫出。顏料使用薄塗：鈷藍、派尼灰、生赭和鈷紫。在這層半透明顏料上，隱約可以看到白底的部分。從上面這張局部放大圖中，可以看到幾筆混合白色和不透明藍色所形成的筆觸。

色顏料在成分上加了白色，它的覆蓋力就比深色顏料來得更強。所以當你想完成畫面時，先上暗調，再以相當濃稠的淺色顏料上亮面。尤其是在操作「濕中濕」（Wet Into Wet）時，更要記住這個要領，因為你若先上淺色再加深色，顏色將會混在一起，失去它們原有的特性。

還有，暗調部分（例如陰影）最好用薄塗，讓畫布的紋理或部分底色能夠顯露出來。例如在林布蘭特（Rembrandt）的畫中，他就是採取這種處理方式，在鼻口或臉上的亮光，他使用厚塗，未受光的部分則用薄塗，這種強烈對比特別吸引人。

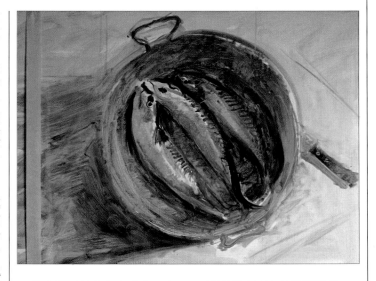

▲基本構圖的上色完成後，畫家開始用更多不透明顏料來畫魚（主要是藍色、灰色和加白的赭色）。注意看，他是在同一個時間內處理整張畫，而不是一個部分一個部分單獨處理。這使得畫面上的每個部分——魚、鍋子和桌面——緊密地銜接在一起。在這個階段，有更多細節部分都畫出來了，像鍋子手把，魚背上的鱗和魚的眼睛，大致上都已刻劃出來。

18

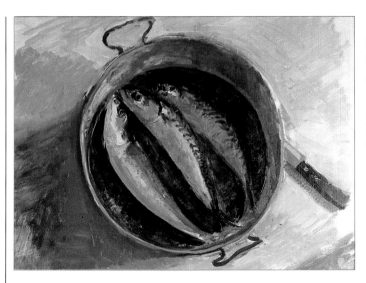

◀魚頭部分刻劃地更細膩了。畫家用濃稠的顏料厚塗在亮的和暗的部分，使魚身更具立體感。某些部分因為厚塗的關係，已經看不到原先所畫的「基層畫稿」（Underpainting）其他細部，如鍋子的邊緣和手把，都被仔細描繪出來。

▶畫家以更濃稠的不透明顏料來表現魚眼半透明和濕潤的特質。在上色的同時，並十分小心地注意再加上的顏色和主題的顏色是否配合得當。

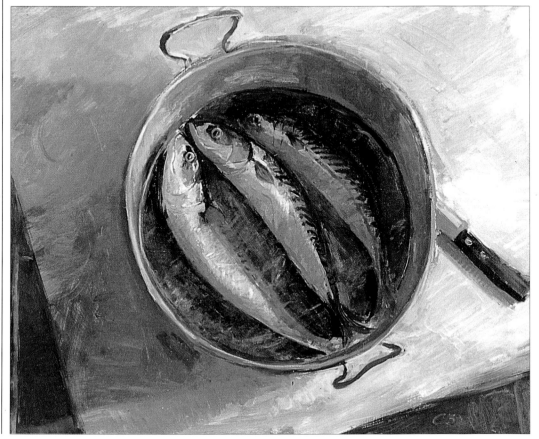

◀依據「油彩上淡彩」（Fat Over Lean）的原則，每一層顏料的油量要比前一層的分量再增加一些。這位藝術家對他如何完成這幅畫，早已胸有成竹——其實要知道何時才算畫完，並不容易——比如像這幅畫，到了這個階段，魚已掌握得相當完美了。此時，任何的修飾都是多餘的，那只會畫蛇添足，破壞這幅畫的明快和生動感。

拼貼（Collage）

　　「拼貼」首度被運用在油畫上是在 1912 年，當時畢卡索（*Picasso*, 1881～1973）在他的畫布上黏上一塊油布，以再現一塊蔗板椅座。「立體派」（*Cubist*）的畫家們，如布拉克（*Braque*, 1882～1963）繼續採用畢卡索這個新觀念，在他的畫作中加入報紙、蓋上郵戳的信封、戲票和壁紙等物。在畫作表面黏貼上實物的目的是要強調繪畫的存在，是為了它本身而存在；同時也是要反對繪畫只是在描繪真實的假象。

　　拼貼的材料可以用膠黏在畫布或畫板上，或壓嵌進濃厚、濕黏的油畫顏料裏。凡如沙、細石、木屑等，事實上幾乎任何東西都可以拿來作拼貼的材料，用以製造特殊的肌理效果。不過，除了純粹實驗性的創作外，任何拼貼都必須考慮拼貼物的持久性。例如紙張很快就會變黃，還有一些有機物質經過一段時間就會腐爛而變形。

　　有時候拼貼只是繪畫中的一個過程而並非結果，畫家在決定下一步該怎麼做時，往往會在紙上作些處理，暫時把它們黏在畫布上。對於處理風景畫的人物時，這種技巧是很管用的，拼貼的人物紙片可以隨意擺置，改變大小、顏色或動作，直到畫家決定他想要的形式。等風景的部分處理好時，拼貼上去的人物紙片可以拆下來，再繼續作一般的繪畫處理。

▲◀芭芭拉‧雷，葡萄藤和橄欖
BARBARA RAE，*Vines and Olives*
雷的作品是半抽象的，但這個結果是由對真實世界直接地觀察轉化而來。她對人文再生的自然環境特別有興趣，並發現「拼貼」是表達她創作觀的最佳媒材。她的畫作分成好幾層來處理，通常一開始她會以 PVA 膠將米粒黏在畫布上。她喜歡在畫面上加金粉或銀粉，在這幅畫上也作相同的處理，但在左邊的局部圖中，你可以看到壓克力和油畫顏料的色彩更鮮明。

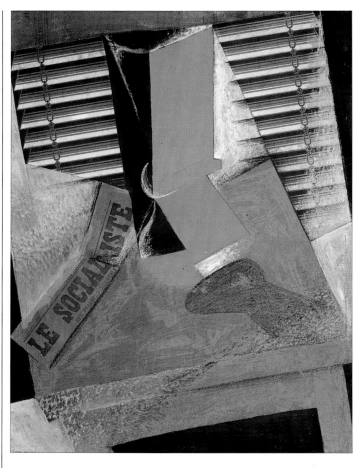

◀朱昂・格希斯，
遮陽篷（1914 年作）
JUAN GRIS，*The Sunblind* (1914)

大多數的立體派畫家都喜歡作拼貼，因為他們很喜歡用物件來表現物象和物象間的虛實對應關係，於是他們便用實物，例如壁紙、戲院節目單或戲票來強調這種關係。

▼芭芭拉・雷，
卡比里耶拉的屋頂
BARBARA RAE，
Capiliera Rooftops

在這幅色彩豐富的畫作中，畫家以平滑和皺摺的紙相疊，作為這幅畫的表現重點。雷使用各種不同的東西來作拼貼，只要東西能夠經久不壞，都有可能被她拿來使用。

◀朱昂・格希斯，遮陽篷（局部）
JUAN GRIS，*The Sunblind* (detail)

從這張局部圖中，可以看到報紙和壁紙均用油畫顏料再作處理。有些肌理用點描和噴灑顏料製造出來。

◀芭芭拉・雷，
卡比里耶拉的屋頂（局部）
BARBARA RAE，
Capiliera Rooftops（detail）

畫面上煙囪形的部分是由裁紙拼貼上去的，輪廓鮮明，和旁邊屋牆上柔和的邊線正好形成對比。

底色（Coloured Grounds）

許多藝術家喜歡在純白畫布上直接作畫，因為光線會透過顏料反映出來，讓作品具有一種光亮閃爍的特質。因為這個特質，印象派畫家特別喜愛白色底，但是對初學者而言，最好不要在白色底或純白畫布上直接作畫。這是因為任何顏色在白色底上都很難確認它的明暗度，白色是最明亮的，任何顏色在白色底上都會顯得十分黯淡。白色底的另一個缺點是當你在室外寫生時，白色底可能會使你眩惑，因為它在自然光下，實在太耀眼了，你可能在倉促捕捉光線的同時，畫了什麼自己也不知道。

在一開始時，底色若比較接近完成畫作的主色調，也比較容易分辨顏色的明暗調。中間調的底色比較容易操作，可以同樣的程度增亮或減暗。假使你用的是深暗的底色，可以不斷地增加明度，最後再用濃稠、不透明的顏料來處理亮面。

作有色的底，不管是畫布或畫板都很容易操作。只要在白色的油性底⑤上以少許顏料調入精油，薄塗其上即可。也可以用壓克力顏料調水稀釋，薄塗於畫布上。任何顏色都可以用來當作底色，但最常用的是柔和的顏色（如棕色、赭色、灰藍色、綠色或紅色等等）。底色的選擇十分重要，因為它是襯托畫面其他色彩的背景，同時也會影響到完成畫作的色調。因此有些藝術家喜歡採用和主色調相對或互補的底色。不過這要考慮互補色的搭配是否合適，例如紅棕色底能成功地襯托葉子的綠色，但赭色底則會減低藍色海水的明亮感。有些人則偏愛配合主題來選擇，例如用灰藍色底來畫海景，棕色底來畫人物。魯本斯（*Rubens*, 1577～1640）常以黃棕色底來作人物畫，未上色的部分看起來就像中間調。不管是用對比色或相近色打底，讓底色稍許露出也是很好的；這樣可以統一整個畫面，使畫面具有整體性。

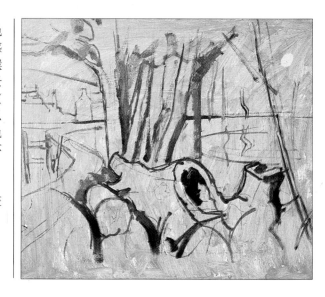

1.這位畫家選用了中間調的赭色作底色，以此作為明暗色調運作的依據。他先將大致的輪廓及暗影部分勾勒出。

2.上底色最大的好處是不管什麼時候來看，畫作看起來都不會讓人感覺到是「未完成的」。這一點對初學者的幫助很大，避免使他們因留白處過多而感到受挫。

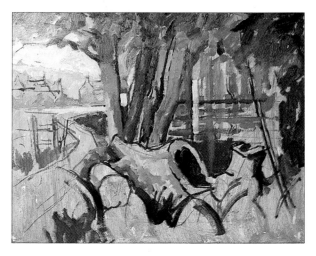

3.現在上較淡的顏色。在和底色顏色相近的部分，畫家讓底色稍微露出，不上顏色。到了這個階段，畫家對於他下面的階段所要用的顏色，已經有相當清楚的概念了。

4.從這張局部圖中,可以看到筆觸隨著物體的形隨意地排列著。某些部分的底色被顏料覆蓋著,但在傾倒的樹幹上,則保留了部分的底色不上顏色,表現鱗片狀樹皮的質感。

5.整幅畫上有很多部分仍保留底色的原貌不上色,這個金黃的底色不但可以使畫面具有整體性,也剛好和寒色系的綠色和灰色形成對比。

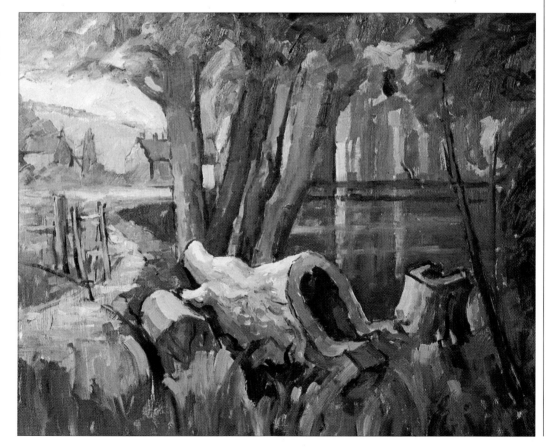

調色（Colour Mixing）

學習如何調色是完成一幅好畫的第一步。基本上它需要經過不斷地嘗試，不過還是有些基本要領可以遵循，你要牢牢記住。

任何平滑、不吸油的表面都可以拿來當作調色板，但是無論是專家用的特製調色盤或是一片普通的玻璃，它都必須夠大，讓你能在邊緣擠放顏料，在中間調色。

顏色應以一定的順序放置，這樣你在畫畫時，才能輕易地找到你所要的顏色。有的藝術家喜歡將顏色由淺到深依序擺在調色板上，以白色和黑色作為兩端。有些則偏好以寒暖色系的分類來擺放，暖色系（如紅、黃、棕等）放一邊，寒色系（如藍、綠色等）放另一邊。這樣的擺法，即使兩個顏色混到，也不會把顏色弄得很髒，而無法使用。

明暗調色法
Light and dark mixtures

調色的時候，最好限制顏色的數量不超過三種，因為所調的顏色過多，就很容易弄髒。任何顏色調白色時都需小心，因為混合了白色，色調會變亮，甚至連色相都會改變；例如紅色若加了白色，就會變成粉紅色。顏料的調和力各不相同，加了白色的生赭（raw umber）即使只用了一點點的白色也會變得很淡。而深綠色也有相同的特質。像這種顏色最好單獨使用或和其他深色系的顏色相調，用來畫陰影。像茜紅和普魯士藍（Prussian

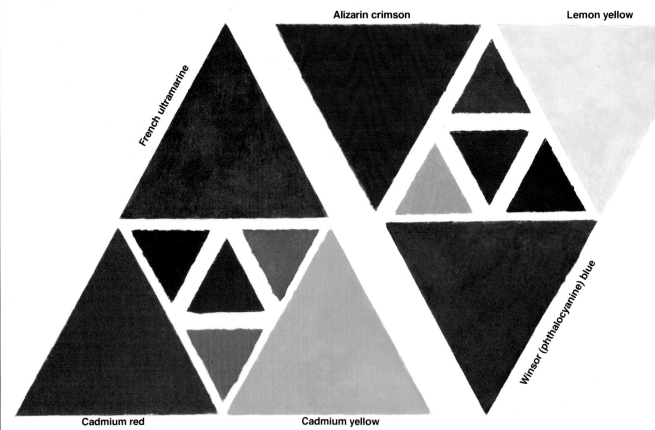

French ultramarine
Alizarin crimson
Lemon yellow
Cadmium red
Cadmium yellow
Winsor (phthalocyanine) blue

▲每個人都知道「三原色」是紅、藍、黃。不過「三原色」有很多種型，不同的型會產生不同的調色效果。像這個三角形，是由「暖色系」的「三原色」所構成，而裡面第二層顏色，則是這三個顏色兩兩相調的結果；正中央的三角形，則是第二層顏色相混的結果。

▲這裏的「三原色」是「寒色系」的三原色，同樣的調色方式，可以產生另一組不同的混色效果。以「色三角」來學習調色，是一種很好的方法。你可以再換另一種「三原色」的組合試試看，例如把上面的溫莎藍改成天藍（Cerulean），或用不同的黃色或紅色，來練習調色。

blue）只要加一點點白色，就會變得十分鮮明，所以若要使顏色變淡和色調變亮，只要加白色即可。

同樣的道理，加上黑色則會使色調變暗，但有時則會使顏色變髒，所以若要使色調變暗，可以加上棕色、綠色或藍色，要比用黑色調理理想得多。然而黑色仍是調色板上最管用的顏色，以黑色混合鮮艷的黃色，如鎘黃或印第安黃（*Indian yellow*），則會產生鮮艷的橄欖綠。

均勻調色和不均勻調色
Complete and partial mixing

調色時可使用調色刀或硬毛筆，前者更適合用來作厚塗（Impasto）。用筆來調色容易損壞筆毛，不過你可以將舊筆收集起來，專門用來調色，不要用畫筆調色。

一般而言，調色時應把顏色調勻，否則上色時顏色就會變成條狀。然而這種效果也可以拿來好好利用，例如綠色的條紋間雜著棕綠色混合色的條紋，就如同樹幹或木屋的紋理，這要比用均勻調和的色彩來畫更為傳神。有些藝術家更進一步地利用這個技法，在一支筆上加二種，甚至三種調好的顏色，讓它們在筆上保持分離，如此一來，同一個筆觸上就會出現三種顏色。

這種「不均勻調色」技法所產生的效果就像「溼中溼」（*Wet Into Wet*），顏色在畫面上直接混色。其他調色的方法，像是「乾筆畫法」（*Dry Brush*）、「透明技法」（*Glazing*）和「皴擦法」（*Scumbling*），這些技法都可以用來修改顏色，只不過是將顏色直接加在被修改的顏色上。

◀不均勻調色有時會產生出乎意料之外的效果，例如筆若未洗乾淨就沾顏料上色，即會產生像這種不均勻的條紋狀效果。不過，這種效果也可以刻意營造。先分別調兩種或兩種以上的顏色，再拿一支筆各沾一點顏色，如此一來，同一個筆觸裏就會有許多不同的顏色。

增加明度和降低明度的調色法

	正色	+50%白色	+50%黑色
A			
B			
C			
D			
E			
F			

▲圖表索引　顏色
A 茜紅（*Alizarin crimson*）
B 鎘紅（*Cadmium red*）
C 法國紺青（*French ultramarine*）
D 溫莎藍（*Winsor blue*）
E 鎘黃（*Cadmium yellow*）
F 檸檬黃（*Lemon yellow*）

▲從這個圖表可清楚看到顏色調上白色和黑色所形成的結果。誠如你所見到的，不管是加白或加黑，紅色都會改變它原有的特色，所以你如果想要增加它的明度，不妨改用其他顏色，例如黃色，那會理想得多；若想要降低它的明度，則可以調藍色或其他紅色。

修改（Corrections）

畫油畫的一大好處是修改容易，不管是整幅畫或是一個小小的部分，都可以修改。

在操作「直接法」（Alla Prima）時，可以用調色刀直接刮除顏料，進行修改；顏料刮除後，畫面上可能還留有痕跡，可以保留下來作為繼續進行的參考；或是以碎布沾上精油把它去除。假使畫面因顏料上得過厚而無法繼續進行時，可以使用吸油紙把表層的顏料去除。

假使畫作要分好幾層上色的話，進行修改就方便得多，你可以用亞麻仁油（或其他畫用液）在先前已乾的顏料層摩擦，再上新的顏色。這種方法稱「上油溶化法」（oiling out），畫用油不但方便溼彩的運用，也可以用來去除顏料，進行修改。

採用「厚塗法」（Impasto）的話，顏料要花好幾個星期才會乾，所以在未乾之前，你可以刮除顏料，任意修改。然而，當顏料開始變乾時，修改就困難地多，必須要用銳利的刀片來進行修改。開始作畫時，最好還是先薄塗上色，少混油料（參考「油彩上淡採」，Fat Over Lean），讓厚塗的部分等最後的階段再上，如此就能避免畫壞和修改。

薄塗的部分，倘若顏料已經變乾，只要直接把顏色覆蓋上去就可進行修改。不過若是要修改完成的畫作，那就麻煩地多。最好是用砂紙將部分顏料去除再修改，或是重新打底上色。

2 刮除顏料後，畫布上仍留有原先所畫的痕跡，可以用來作為重新再畫的基底。

3 在這裡，畫家用一小塊布沾上精油，把留存的顏料完全去除。

5 倘若顏料不是太厚的話，乾掉的部分可以用砂紙磨去。

1 左下角這幅畫有很多部分都令人不滿意，而且顏料太厚、難以上色。畫家乾脆用畫刀將部分顏料去除。

4 現在這個部分重新上色。當顏料還是濕的時，就比較容易進行修改，如同此圖所示。

塗抹（Dabbing）

這個技法是運用海綿、布或捏皺的紙來上色。使用海綿這幾種東西只能覆蓋某些部分而已。不像用筆上色，能夠覆蓋畫布上的每個角落，若和其他兩種東西比較，海綿是處理這種技法最管用的工具，不過你應該也嘗試看看別種工具的效能。自然海綿可以產生一種有趣的散開的筆觸，不過它不耐塗抹，很快就不能用了。人工海綿的質地較細，網目較密，是用來表現雲、樹葉和海水泡沫最理想的工具。這幾種工具都能用來去除畫面上的顏料。不管你使用的是哪一種塗抹的工具，最好能夠多嘗試幾種方法來使用，像扭轉、從不同的角度拍擊畫面、壓印……等等，讓畫面有不同的肌理變化，不會顯得單調。用質地細密的塗抹工具來表現煙霧，是最理想不過了。多塗抹幾層，讓顏色形成視覺混色，這種效果有一點點像是「刮擦法」（Scraping Back），只不過顏料是加上去而不是去除。使用較乾的顏料來塗抹，會產生「破色」（Broken Colour）效果（可參考「皴擦法」，Scumbling）。

1 用人工海綿沾上顏料在一塊有色的紙板上輕輕塗抹。顏料在紙板上形成鬆散的、暈開的肌理。

2 現在海綿沾上藍色和灰色顏料，在紙板上均勻地塗抹，不要產生邊線。

4.5 在畫布或畫布板上進行塗抹，畫布網目上的凹槽有很多都無法蓋到顏色。從這裡可以看到畫布上塗抹上兩三層不同的顏色，自然地產生視覺混色的效果。

3 在如同薄紗般的顏料覆蓋下，紙板的顏色依稀可見。

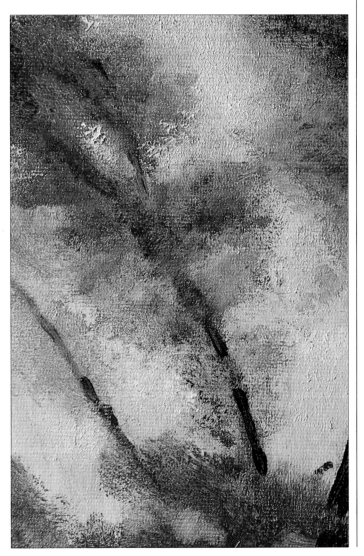

界定邊線（Defining Edges）

當畫面或色調的交接處十分清楚時，必須要將邊線或輪廓界定出來，但是這並不容易。因為這可能有兩種問題需要注意：第一，顏料若是太厚，或是用太大的筆，那就很難把邊線畫得好；第二，清楚的邊線不一定適用於每張畫作中。因為有的畫作採用自由而率意的筆法，倘若在這類畫中加上細細的邊線，看起來會非常不自然。像這類畫作的邊線要讓它們模糊一點。

模糊的邊線 Soft edges

畫作若是採用「溼中溼」（Wet Into Wet）技法，就要讓邊線模糊或是連接得不完全，因為每一個筆觸都會互相重疊，同時也會產生一些混色。即使是一張要畫好幾層才能完成的畫室作品，也可以在畫作中的某些部分中，運用這個技法，而其他的部分等乾了再畫。

讓邊線模糊的方法有很多，可以讓部分的「基層畫稿」（Underpainting）暴露在完成的畫作上，沿著輪廓線的內外上色，如此邊線就會比較模糊。還有一種是把顏料畫出邊線外，不過顏料要上得很乾，就像在使用「乾筆法」（Dry Brush）。這種技法的效果最好，因為顏料用得很乾，底層的顏色也隱約可見；事實上，在肌理厚實的畫上作畫，必須藉由破色來使邊線模糊。

在畫肖像畫時，眼睛和嘴唇的邊線最好也將它們處理地模糊些。畫頭像要以不同的色面來完成，若要求得逼真肖似，

就應該讓所有邊線都去除。

界定 Definition

有時候，邊線有些部分要處理得很銳利，例如建築物上明暗面的分別就很醒目；或受光的船舷彎曲的線條也非常清楚。初學者的處理方式多半是在最後處理時用貂毛筆加上銳利而深暗的線條，或是加上顏色較淺的線條，但效果不彰。因為加上去的線條往往無法和畫面結合，而且因為顏料上得過厚，而無法掌握線條的準確性。

描繪細部，特別需要先計劃好。不要用肌理太厚的畫布，也不要重疊太多層顏色，讓顏料保持薄塗的狀態（參見「重疊上色」，Building Up）。等先前上的顏色乾後再上較厚的顏料，而且要避免上太多次，保持畫面的新鮮感。如果需要整個修改，最好把所有顏色全部刮掉，只剩基層畫稿（參見「修改」，Corrections），再重新開始。

界定邊線可以依賴某些工具來達成。例如腕木（inahl-stick），自古以來就是用來支撐手，以畫得更精準。傳統的腕木是以竹子製成，有一端有襯墊可以靠在畫布上，木桿則可以支撐你的手。你可以單純地只用一支木桿，手靠在桿上，手肘則以畫布邊緣來支撐，如此可以代替腕木。

你也可以用留白膠帶或用直尺來畫直線，這兩種都可暫時地掩蓋，並且可確保你畫的直線平直。不管你用什麼方法來界定邊線，要記住你畫的邊線

成功與否，並不能決定整幅畫的好壞。

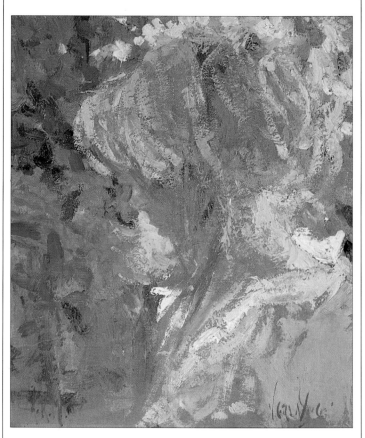

▲亞瑟‧馬德森，佛蕾妮
ARTHUR MADERSON，*Verlayne*
畫家不用任何贅筆，即完美地掌握住這個女子的姿態，頭部和肩膀的輪廓線非常自然地溶入背景裏頭。臉的部分則以較淺的顏色厚塗在背景之上，用較清晰的輪廓和背景分別開來。

◀▲雷蒙·李奇，最後一次碰運氣
RAYMOND LEECH，*The Last Cast*

仔細看看這幅畫的作者如何清
除邊線和簡化細部的處理。畫
中顏色較淡的傘僅僅用簡單的
幾筆跟著顏色較深的傘的輪廓
就表現出來了。天空的部分等
人物畫好了才上色，讓陸地與
天空的界線模糊些。

▼▶歐爾文·塔倫特，克魯斯館
OLWEN TARRANT，
La Salle Cruces

這幅畫的筆法與上面那幅迥然
不同，它採取筆觸堆疊的方法
，每一筆觸的邊線都很清晰，
就像貼上馬賽克一樣。

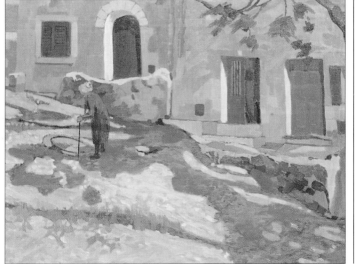

▲克里斯多夫·貝克，花瓶
CHRISTOPHER BAKER，
Vase of Flowers

花瓣和葉子上清晰而銳利的邊
線正是使這幅畫鮮活的要素。
某些線條必須使用小的貂毛筆
界定出來，而有些邊線則刻意
用較率意的大筆觸交疊畫成以
形成對比。

乾筆法（Dry Brush）

所謂「乾筆法」即用濃稠的顏料，輕輕地塗在已乾的色彩上，使底下的色彩些微地顯露出來。筆上的顏料愈少愈好，而且用筆要快、下筆要有自信，因為做工過多反而會破壞畫面的效果。如果畫面上有先作肌理的話，不管是在畫布上先作肌理的處理，或是先前所上的筆觸產生的肌理效果，「乾筆法」的效果會更理想。

這個技法是表現實物質感最好的方法之一，例如風化的岩石或長草，這個技法不但能成功地表現它們的質感，並且能夠節省時間。

1.畫家用扇形筆沾上濃稠、未稀釋的顏料，輕輕地施上乾筆。這種扇形筆的筆毛成斜角向外擴張，因此在上色時，自然會形成許多分離的細線。

3.當明色調顏色塗在暗色調的顏色上時，乾筆法的效果最好。從這個局部圖中，你可以看到較淺的顏色塗在較深的顏色上所形成的層次。

2.同樣地，小樹分支部分的複雜形狀也能用這種技法畫成。

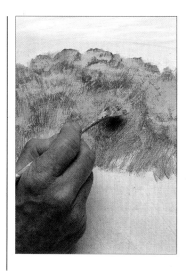

4. 在此同樣使用扇形筆來畫樹，讓樹木呈現蔥籠、蓊鬱感，每一筆乾筆都能呈現一叢樹葉，比其他的方法更能成功地表現樹的質感，且更能節省作畫的時間。

5. 乾筆法的筆觸必須用得相當肯定，毫不遲疑，因為乾筆法的基本特色就是讓畫面上不管是上層或下層的筆觸都能很清楚地看見。

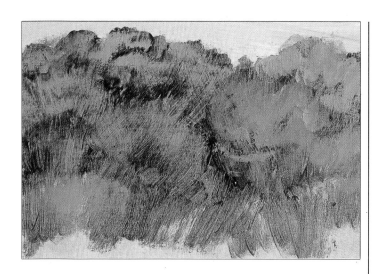

▼▶黑塞爾·哈里遜
德比謝之冬
HAZEL HARRISON
Winter Derbyshire

一般來說，前景多，較令人感到棘手，不過這裏作者用肯定的筆觸來描繪經霜的乾草用以克服前景的困難，他用一支小圓筆，以相當乾的顏料輕輕刷塗，來表現乾草的質感。

油彩上淡彩（Fat Over Lean）

油畫顏料中的油分若是含量較多時（可參考「畫用液」，*Mediums*）往往被稱為「油彩」（*fat*），可指直接從錫管擠出的顏料，也可指加上其他畫用油⑥的顏料。而所謂的「淡彩」（*Lean*），即意指顏料用得很稀，以松節油或精油（*White Spirit*）稀釋之顏料。

在油畫中有一個鐵則，就是「油彩上淡彩」，這是很有道理的。乾性油（*The Drying Oil*）不僅用在顏料的製造中（油畫顏料是顏色粉混合乾性油製成），也用作不易揮發的畫用油。它們在空氣中會乾掉變硬，不過要花上一段很長的時間（要完全乾可能需半年～一年的時間）。在變乾的過程中，顏料表面多多少少都會收縮。假使讓淡彩塗在油彩上，上層的顏色可能在下層還未完全變乾收縮前就已經乾掉了，這樣會使得乾硬的淡彩龜裂，甚至剝落。

因此，假如一幅畫要分好幾次才能完成上色（參見「重疊上色」，*Building Up*），顏料的油量可陸續添加。「基層畫稿」（*Underpainting*）最好使用含油量較低的鈷藍（*cobalt blue*）、深綠（或綠土，*terre verte*）、檸檬黃等等，較稀的淡彩來上色。。某些顏料的油含量特別多，如焦赭（*burnt umber*）和派尼灰（*Payne's gray*）都是，即使加上松節油稀釋都還是油油的。接下來的一層，你可以加一點亞麻仁油或其他畫用油在顏料中，而最上面的一層，你愛畫多厚都可以。

▶左邊的藍色顏料是淡彩，因為它加了一些松節油作稀釋。而紅色的顏料則是直接從錫管中擠出來的，較藍色顏料更具厚實感。

▲以薄塗的顏料來畫基層畫稿，用淡彩作為接下來幾層顏色上色的基礎。

▶用較濃稠的顏料塗在基層畫稿上，不過油料不要用得太多。

▶除了要避免顏料乾後發生龜裂的情形，用「油彩上淡彩」的另一個因素是淡彩很難塗在非常油的顏色上。淡彩無法完全地附著在油彩上，很容易就可以用筆將它去除。

▶直接從錫管擠出的白色油彩，是用來表現亮光的。這必須等到最後才畫，因為像這樣飽含油脂的顏料若先塗上去的話，別的顏色就無法再塗上去了。

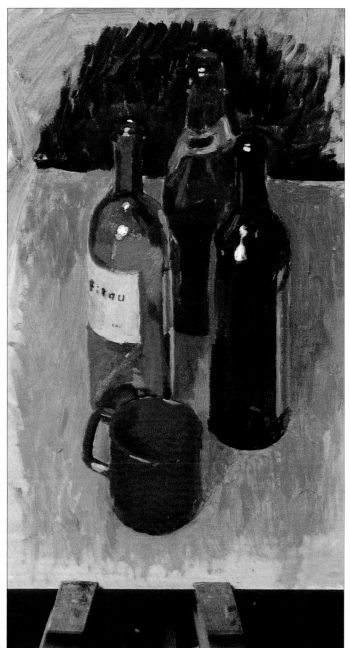

▲這幅完成圖中混合了各種不同厚度的顏料。藍色的桌面是用相當淡的油彩來畫的，然而瓶子的某些部分則是重疊上好幾層油彩來畫成的。

指塗法（Finger Painting）

這種技法可能是最自然的，當然也是最直接的使用顏料的方法，雖然它有點帶有「兒童藝術」（塗鴉）的味道，不過在嚴肅的繪畫領域，它仍佔有一席之地。比起畫筆和畫刀，手指是敏感多了，對於細膩的效果和控制厚塗的顏料，手指的使用要比前面二種工具都要來得理想。藝術史上許多大師都曾使用這種技法，例如達文西（Leonardo da Vinci, 1452～1519）、提香（Titian, 約1487～1576）、哥雅（Goya, 1746～1828）和透納（Turner, 1775～1851）等。像提香他喜歡用光亮的顏色來軟化外輪廓線，有些則以手指來作最後的修飾，而不用畫筆。

手和手指特別適合用來快速地在大面積的畫面上塗抹未稀釋的顏料，因為顏料能藉由摩擦的方式，牢牢地黏著在畫布的纖維上。顏料也可用手指抹掉，呈現預期的厚度。若要表現圓形體，例如肖像或人物畫時，「指塗法」更能發揮它的妙用，它能表現出非常柔和的顏色或色調漸層，下層的顏色要顯露多少，完全任你控制。

然而必須要注意的是，有些顏料是有毒的，所以畫完後一定要把手指徹底洗乾淨。若要避免直接接觸顏料，你也可以用一小塊的布套住手指，或把布綁成一束，代替手指來畫。

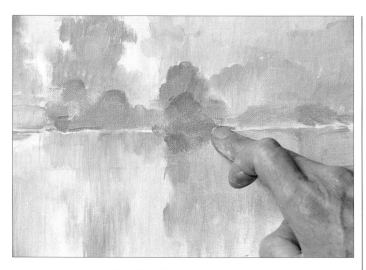

▲這幅畫同時用筆和手指來完成。先以稍微稀釋的顏料把基本的構圖畫出來，再用手指混色塗勻，然後再上一層薄薄的顏料。小心地讓顏色的色調儘量一致，避免破壞這種霧氣濛濛的感覺。

▲將天空部分中一層層淡淡的顏色均勻地摩擦，讓顏色互相融合，以製造光亮和寬潤的感覺。而樹木則讓它們保持清楚的輪廓。

▲遠樹的輪廓讓它們隱沒在天空中，讓它們呈現向後退的深入感。

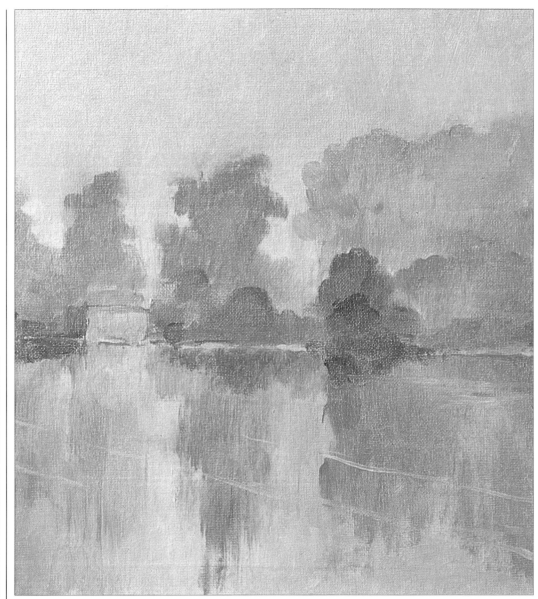

▲和天空一樣，水的處理也是
薄塗上色。用手指可以非常精
準地控制顏料的厚度，在這裏
，愈往畫的下方，顏色變得更
厚也更深。

▲完成的圖畫上有一種奇妙的
空氣感。用手指來處理顏料，
可讓整個畫面都充滿這種空氣
感。這幅畫所用的顏色並不多
，主要是淡色的調子。

透明技法（Glazing）

所謂「透明技法」是指在已乾的顏料上，塗上一層薄薄的、透明的油彩，底層的顏料不論厚薄均可。由於下層的顏料可以透過透明色層（glaze）顯露出來，因此這個效果完全迥異於不透明顏料所能產生的效果。

文藝復興的畫家們藉由豐富的層次和鮮艷透明的色彩來呈現光彩奪目的紅色和藍色，他們幾乎都不用不透明顏料。不過以透明色層塗在厚塗色層（impasto）上，效果也一樣好。例如，林布蘭特（Rembrandt, 1606～1669）在他的自畫像的亮面部分，先以濃稠的白色顏料厚塗，再以好幾層透明色層來修飾；透納（Turner）也以同樣的方法來表現遠處光亮的天空。至於陰影部分，林布蘭特都是用透明顏料，這使得暗面部分散發著光彩，具有虛幻的效果；令人無法判別光的來源。

由於透明色層能改變底下色層的顏色，因此它也能作為一種「調色」（Colour Mixing）的技法。例如若將透明的紺青色（ultra-marine）加在黃色上，會變成綠色，又如將透明的茜紅色（alizarin crimson）加在藍色上，則會造成紫色。

透明色層底下的色層必須是全乾的，若在「基層畫稿」（Underpainting）上直接作「透明技法」，可用壓克力顏料來處理基層畫稿，如此還能縮短作畫的時間，因為壓克力顏料很快就乾了。

「透明技法」所使用的畫用油是一種合成油，是專為此用途所製的。亞麻仁油並不適用，因為這種技法所需要的畫用油必須能使顏料具有高透明性，但亞麻仁油不但透明度較差，且容易和別的色層混合在一起。

1 將透明技法畫用油擠出（上方），直接和顏料混合。

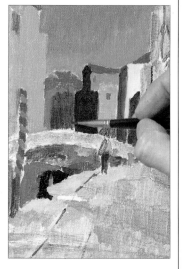

3 現在用透明的土黃色來畫紅房子所落下的陰影。在其他細節部分也上透明色層。

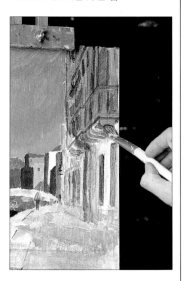

4 這裏可清楚地看到紫色透明色層下的每一個線條。

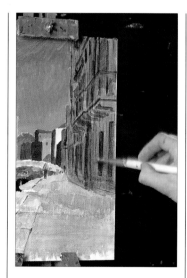

5 在右手邊的牆上，繼續用透明的紫色，把整片牆的顏色上完。接下來可以在進一步用透明色層修飾細節部分。

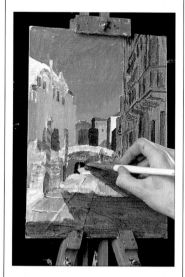

6 這裏所上的透明色層混合了紺青、茜紅和派尼灰（*Payne's gray*）。

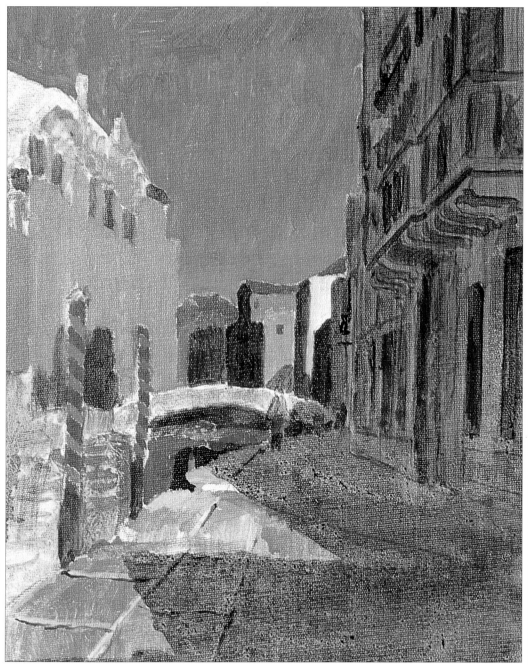

7 前景地面上這大影子顯示了透明技法神奇的妙用。先前所畫的線條並沒有變得模糊，底層的顏色也從透明色層間煥發著色彩的光芒，讓整幅畫的效果更豐富、更有變化。

打底（Grounds）

一般市面上所販售的畫布或畫板都是先處理過的，也就是說，它們都是先打好底的⑦。這使得畫布或畫板的表面容易上色，同時也能隔離顏料和畫布，讓它們不會直接接觸。如果沒有這層底，顏料中的油脂，將會被這吸收性的表面（absorbent surface）吸收進去，畫面上就會呈現粉粉的、沒有光澤的顏色。有些藝術家喜歡這種效果，因此選擇未處理的畫面來畫，但這並不普遍，因為一般說來，未經處理的畫面會使顏料龜裂，畫布經久後也會腐爛。

藝術家們有時會依個人對畫面的要求來打底，但由於各種不同製作方式的種類過多，在此無法一一介紹。不過市面上的打底劑種類也很多，可供選擇。例如壓克力打底劑，可以直接用在畫布、硬紙板和紙上，只要多上幾層，待乾後就可以直接作畫。混合好的油性打底劑也可在市面上買到，不過在上這種打底劑前，最好先上一兩層膠以避免油劑和畫布直接接觸。一般用的顏料在沒有打底劑的情況下也能作為代用品，不過最好還是用專用打底劑較好。

1 在畫布或畫板上作油性打底前，必須要先上膠。可選用兔皮膠（專業的美術社均有售），不過不是建築工人用的那種，因為那種兔皮膠含殺菌劑，那會使你的畫受到損壞。用圓湯匙將結晶狀或粉粒狀的兔皮膠裝進容量450克的果醬瓶裏。

2 在瓶中加入適量的水，要淹過兔皮膠才行，並讓它浸泡20分鐘。在這段時間，它會脹大。

3 再加入更多的水，大約瓶子的¾高。

4 再把瓶子拿去加熱，但不要讓它滾。把果醬瓶放在二層的燉鍋中，或是放在一般的燉鍋中，以碟子或三角架墊高。

5 讓它用文火加熱約半小時。

6 先試試這膠的濃稠度是否理想，倒一點點放在淺盤中，並讓它擱置在那。

7 它會變得柔軟而有彈性，你可以用手把它的表面弄破。如果這膠太稀，可以再加一些膠下去加熱，如果太稠，則再加水。把變成液態的膠放入果醬瓶中，擱置幾小時。自製新鮮的膠放在冰箱中，可以保存二、三天甚至一個禮拜以上。

8 在硬質板（如圖示）或畫布上塗兔皮膠之前，要先用小火加熱，將它溶解。再用25mm或38mm的筆刷沾膠，以同一方向塗在表面上，先從邊緣開始塗起。等第一層乾後，再從相反的方向塗起。如果是使

用硬紙板或厚紙板，從相反方向再塗一次是很有必要的，可避免紙面變彎或翹起來。讓塗過膠的表面放置12小時，使它完全乾燥，再用砂紙輕輕摩擦。這樣的表面就可以打底了。

9 如果用的是壓克力打底劑，就可以省卻上膠這道功夫，因為它可以直接黏著在畫布或畫板的表面。用一般的油漆刷，以刷擦的方法來上打底劑，並依同一個方向來打底。

10 一旦第一層打底乾了，就檢查表面是否有顆粒狀凸起，如果有，就拿砂紙磨掉。

11 假如你想讓表面有筆觸的肌理，可在第二層打底時，以同一方向刷塗，讓筆觸更明顯。相反地，如果以合適的角度來打底，那麼表面就會變得較平，看不到筆觸的痕跡。最後，再同樣以砂紙磨平，除非你

想讓表面呈現粗糙的質感。如果你使用的是壓克力打底劑，你可以直接在打底劑中，加入壓克力顏料，就可作成有色的打底（參見「底色」，（*Coloured Grounds*）。

厚塗法（Impasto）

Impasto，這個詞意指顏料上得很厚，以筆或畫刀來上顏料，並讓顏料留下清楚的筆觸和凸起的肌理。對某些人而言，油畫最迷人之處即在於此。使用厚塗法的畫面上，會產生三度空間感，而這正好可以用來塑形和仿造實物的質感。透納（Turner, 1775～1851）在他畫面上顏色較淺的部分，重疊上很多層顏色，例如雲和太陽；林布蘭特某些自畫像也將亮面部分處理得像浮雕一樣。

「厚塗法」常會和「透明技法」（Glazing）一起使用。在淺色的厚塗層上深色的透明色層，顏料會附著在凹痕和溝槽上，更加強筆法的特色。這種效果可以很成功地描繪出質感，例如堅硬的石頭或木頭。

畫筆或畫刀均可用來作厚塗使用，或者直接將顏料從錫管擠出來畫均可。有的顏料特別油，像這種顏料必須用吸油紙把過多的油分吸掉，否則筆觸會被弄髒。假使顏料太稠，則可以加一點亞麻仁油稀釋。也有厚塗專用的畫用油，它可使顏料增厚、脹大。對於畫大張畫的人，這種畫用油頗為管用，它可以節省你所用的顏料。它也能使筆觸的形狀固定，並縮短乾燥的時間。

1.到目前為止，畫面上只用薄塗的顏料。筆觸相當單調，整張畫都缺乏活力，所以畫家決定用些技巧來改善畫面。

2.他直接用來稀釋和混色的白色顏料，來表現泡沫的浪花。

3.他將一些赭黃「推」進白色顏料裏頭，暗示被浪捲起的沙，而用灰色表示浪花的陰影部分。最後再用小號的貂毛筆沾濃稠的鎘紅厚塗上去，增加前景的變化。

4.從這張圖片中，可清楚地看到厚塗顏料所產生的，起泡的奶油狀特質。等它乾了以後也不會改善，這是油畫最大的特色。

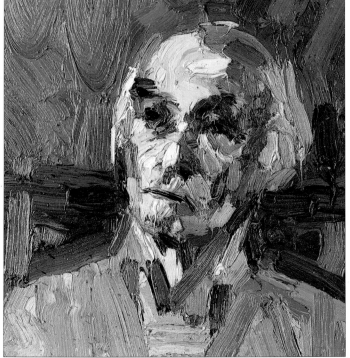

▲亞瑟・馬德森，
維毛斯接近傍晚的時候
ARTHUR MADERSON，
Towards Evening, Weymouth

整幅畫都是使用厚塗筆觸，以類似馬賽克的小色塊所構成。有大多數的色塊都是不均勻地上色，並採用「濕中濕」（*Wet Into Wet*），使顏色產生條紋狀和混色的效果。這種現象從上面的局部圖中，可以清楚地看到。這位畫家很喜歡厚塗顏料所產生的感覺；對他而言，他所創造的豐富肌理與色彩和表現的主題是一樣重要的。

◀喬治・羅雷特，畫家的父親
GEORGE ROWLETT，
The Artist's Father

這位藝術家也喜歡採用濃稠的顏料作厚塗，且喜歡將畫刀、手指和筆一起拿來使用。在這幅強而有力但需要審慎處理的肖像畫中，他用濃稠、油量較多的色彩來製造滴流效果的筆觸，並讓這些筆觸構成整張畫面，使這幅畫非常具有表現性。

壓印法（Imprinting）

你有時候可能會覺得用畫筆和畫刀來畫，所能呈現「破色法」（Broken Colour）肌理效果實在很少。或者你只是想試試看其他方法所能產生的肌理效果。油畫慢乾的特質，再加上它的可塑性，可以壓進不同的物質，然後再把它拿起來，留下壓印的痕跡，以製造其他的肌理效果。任何東西都可以拿來壓印，有洞的東西（如濾勺）。有溝槽的（如叉子）、鋸齒邊緣的（如鋸子）或其他開放性結構的東西，特別適合拿來作壓印的肌理。顏料的濃度、壓印的力度，還有其他因素都會影響壓印的效果，所以要多嘗試各種不同的方法。多嘗試，尋找各種可能性，能使你的油畫創作更得心應手。

這種技法所表現的畫作，可能比較是非再現性的，不過對現代畫家而言，畫作所表現的主題不再是以物象的再現為主，顏料本身的特質才是表現的重點，他們利用壓印來創造許多令人讚歎的效果，讓油畫的表現更豐富、更有創意。

◀這裏用底片罐在粉紅色的厚塗色層（Impasto）上壓印。壓印的痕跡上，隱約可以看到紅色的底顯露出來。

▶這裏用摺皺的鋁箔輕輕壓在綠色顏料上，使得底層的黃色些微地顯露出來。畫面上細細的條紋則是使用「刮除法」（Sgraffito）製造出來的。

▼這些凹痕和紋理都是用湯匙壓印在溼彩上，再輕輕的扭轉所造成的。

◀稜線交錯的肌理可用抹去（blot-off）的方法，和壓印的原理相同。在此將一張不吸油的紙放在溼彩上，然後再拿開。磚塊的圖形，則是用火柴盒印出來的。

▶這裏的圖形是以叉子去除上層顏料，留下底層紅色顏料所造成的效果。

畫刀畫法（Knife Panting）

　　用畫刀厚塗和畫筆厚塗的效果截然不同（參見「厚塗法」，Impasto）。畫刀將顏料壓在畫面上，留下許多平坦的色面，並使每一刀的邊緣隆起如線。這是一種多樣性和表現性的技法，有時還會比畫筆更具一些技巧性。畫刀的畫肌與使用的方向、顏料的分量、塗抹的壓力以及畫刀本身的形狀均有關係。

　　畫刀和調色刀不同，調色刀是用來調色和清除調色盤上的顏色的。不像畫刀，具有曲柄和彈性極好、精鋼鍛造的刀双

。畫刀的種類很多，有各種不同的大小和形狀，每一種畫刀的功用均不甚相同。

　　對於喜歡厚塗混色「觸感」作畫的藝術家，畫刀畫法是十個理想的。不過顏料不可上得過厚，超過0.5公分厚，顏料很容易就會龜裂。

▲畫刀畫需要相當的自信，毫不遲疑，所以開始畫之前，最好先作練習，並試驗看看效果如何。這種效果和筆觸截然不同，看上面的顏料以畫刀塗抹所形成的質感：中間被壓平，兩端形成線狀的突起。如果將一個顏色加在另一色上，會產生一些混色，和混色不均的條狀色彩，這種效果也相當具有表現性。

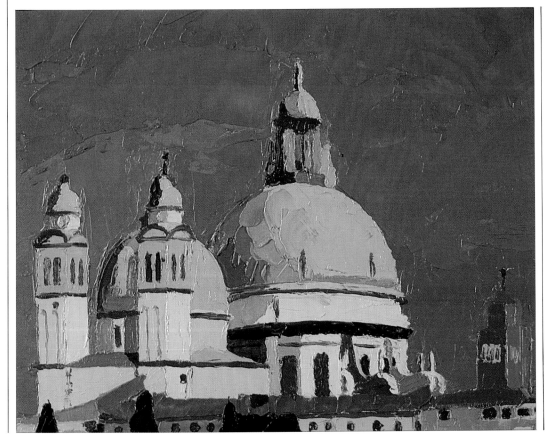

◀傑瑞米·嘉爾頓，
威尼斯的教堂（局部）
JEREMY GALTON，
San Giorgio Maggiore, Venice（detail）

通常我們只在畫面的某些部分用畫刀塗抹，例如最後上亮光時，可用畫刀將顏料厚塗上去。不過此處這幅畫整個都是用畫刀上色的，畫面的肌理非常生動，很引人入勝。這個技法很適合用來表現建築主題，因為建築上的塊面清楚，畫刀可俐落地將它們表現出來。

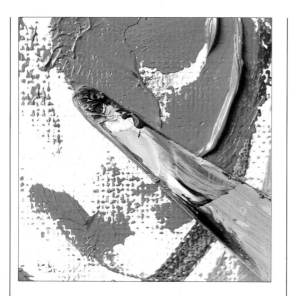

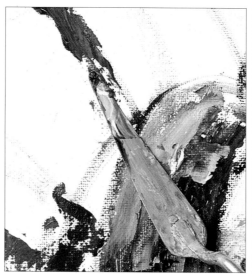

1 用畫刀將濃稠的顏料橫斜地塗在畫面上。這幅靜物畫一開始就用厚塗法來處理。

3 用窄叉的畫叉將顏料塗在畫布上，使畫布上產生又長又細的條紋。

2 這幅畫先以很淡的顏料來作草圖。不必費勁地作「基層畫稿」（Underpainting），因為它終究還是會被厚塗的顏色蓋住。

4 畫刀的側面很適合用來作更細的色線，如圖所示。你也可以直接用畫刀的刀叉來作出你想要的形狀。

5 不斷地重疊上色完成這幅畫，細膩的畫風就如同在刻花一樣。上每一種顏色之前，都要先將顏色調好。

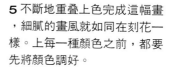

6 顏料的肌理讓畫中的水果產生三度空間的立體感。

7 每一個分離的色塊或色線都和它鄰近的顏色調和在一起。畫刀塗抹所產生的肌理，和刀痕所形成的凸起，都是使得這幅畫更為生動和更引人注目的特質。

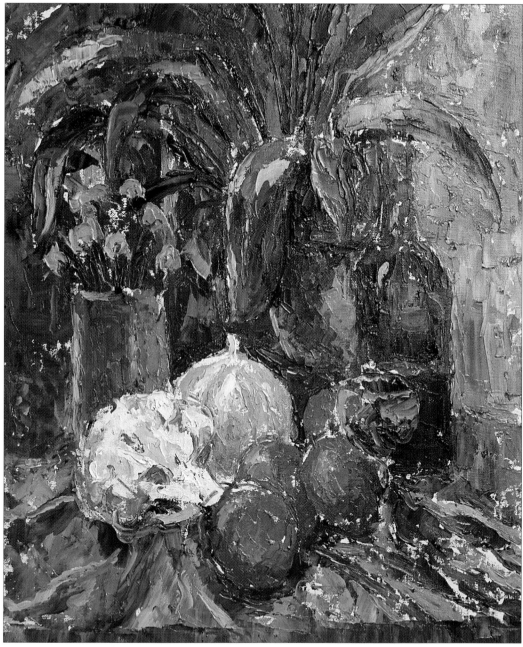

Masking，這個詞單純意指將畫面的某些部分用厚紙或膠帶覆蓋，避免這些部分被鄰近的顏色畫到而弄髒。對於那些需要表現硬邊和垂直邊線的畫作而言，留白膠帶是不可或缺的；但若是要表現銳利而彎曲的邊線，則可用厚紙片或有黏性的膠膜覆蓋。對於較寫意、較自由的表現方式，「留白技法」並不適用於此類畫作中，因為堅硬的邊線若出現在這類畫作裏，會顯得很不搭調（參見「界定邊線」，*Defining Edges*）。

用來留白的掩蓋物必須在未上色前或僅畫好基層畫稿時，就黏貼在留白的部分，而所用的顏料必須相當濃稠，才能避免它滲透到下層的留白處。要等顏料乾後，起碼是半乾的狀態後，才能把留白的掩蓋物去除。如果覆蓋物的膠變硬（因為它可能放了一段較長的時間），可用一點點汽油或精油把它溶解。

留白技法可變化為「鏤空上色法」（*stencilling*），可用蠟紙⑧、醋酸、膠膜或其他較硬的物質裁剪成適當的形狀，再塗抹上顏料。如果你的畫面上需要重覆這個圖形，你可以採取這種方法。

▲這位畫家喜歡清晰明快的硬邊效果，且顏料用得很薄。他一開始先仔細地用鉛筆和尺畫好草圖，然後在要留白的部分貼上留白膠帶。

▲顏料用油和松節油的混合油⑨稀釋後，就可隨意地上色。

▼等顏料乾後，就可以把膠帶去除，留下清晰、明顯的邊線。

▲地板部分用深色顏料來畫，同樣先貼留白膠帶後再上色。

▲掃把旁邊的牆面要噴灑一些顏料上去，因此畫面其他部分要用報紙蓋住，並用留白膠帶將報紙固定住。

▶在完成圖中，可清楚地看到顏料噴灑的效果，這種隨意噴灑的色點，正好和清晰的、一絲不苟的邊線形成強烈的對比。

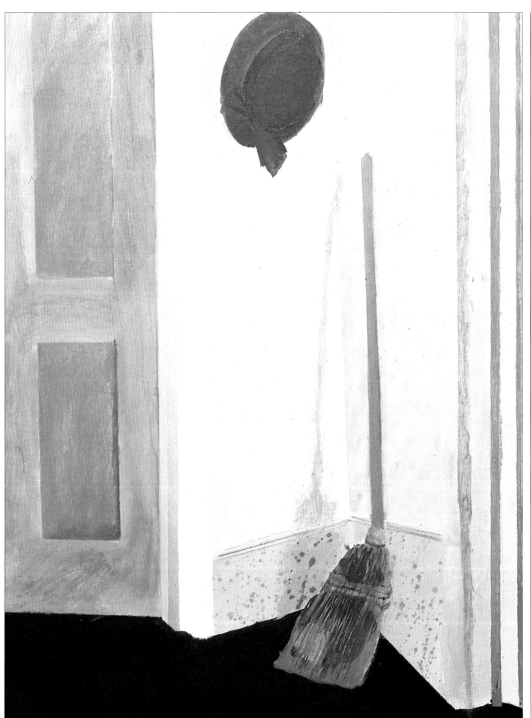

畫用液（Mediums）

Mediums 這個詞包含所有用在繪畫上和顏料製造物的不同液體。基本上，它們可以分成四大類。

聚合劑（*Binders*）屬於乾性油（*drying oils*），用於顏料製造，和顏色粉混合，以形成濃稠的膏狀物。一般都是用亞麻仁油，不過較淺的顏料則是用罌粟油（*poppy oil*）⑩來聚合顏料。它們之所以稱為「乾性油」，是因為它們暴露在空氣中會變乾。

畫用油（*Mediums*）（指專門用途）是指用於繪畫中的油料或合成油。它們的用途是改變或加強顏料的某種特質，例如濃稠度、乾燥時間和光澤等等。亞麻仁油和罌粟油也包含在此類中。

▲由上到下：以精油稀釋的顏料；調入亞麻仁油的顏料；混合原圖畫用油的顏料，使筆觸更為明顯。

稀釋劑（*Diluents*）⑪有時可作為溶劑，但有時不可，經常用來稀釋顏料。它們具有揮發性，一旦暴露在空氣中，就會揮發掉，只剩下顏料本身留存在畫面上。松節油和精油是最常用的稀釋劑。

凡尼斯（*Varnishes*）用來覆蓋完成畫作的液體，可保護畫面，並可讓畫面產生光澤或去除光澤。

聚合劑、畫用液和凡尼斯都是下列幾種材料之一或多種混製而成：乾性油、樹脂、蠟、稀釋劑和催乾油（*siccatives*）等等。有些材料是天然的，有些則是人工合成。像樹脂，例如乳香脂（*mastic*）、岩樹脂（*copal*，又稱巴脂），均用來作凡尼斯，因為它能產生一層堅韌的薄膜，可以保護畫面；用在畫用油中，可增加光澤。蜂蠟用來作透明技法的畫用油，也可用來改善顏料的厚塗效果。催乾劑通常都含鉛、錳或鈷，有時也加入畫用油中，或某些顏料中。美術社裏往往陳列了琳瑯滿目的畫用液，不過對於初學者而言，只要一瓶精製的松節油和一瓶精製的亞麻仁油即可。你也可以再買一瓶精油作為洗筆油，不過你到五金行買會比較便宜。精油是一種廉價的礦物性松節油的代用品，可用來作稀釋劑，也不會有刺鼻的味道。

假使你發現亞麻仁油和松節油合成的畫用油並不適合你使用的話，可以多嘗試其他的畫用液，並尋找你適合和喜歡的畫用油。你可以參考美術用品製造商的目錄，來選擇你需要的畫用液。

▲從左到右：加光用的凡尼斯、加筆用的凡尼斯和去光用的凡尼斯。

▲合成的畫用油具有特殊的成分，包括縮短乾燥時間，使顏料膨脹，和稀釋顏料，作透明技法的畫用油。

▲乾性油和溶劑：從製造商那兒，我們可以得到各式各樣的產品。不過畫家們一開始都只用精製的亞麻仁油和松節油，然後再依個人需要增加不同的油料和溶劑。

混合媒材（Mixed Media）

這個詞多半是「在紙上操作」的，通常是指用水彩混合不透明水彩、粉彩、鉛筆、蠟筆等等，不過油畫顏料也可以混合其他媒材一起用。媒材的使用非常自由，不必拘泥於一種媒材，有時候混合其他材料可能還會化腐朽為神奇。

在「油彩上淡彩」（Fat Over Lean）那一章我們就曾提到，較油的顏料可以塗在油質較少的顏料上。因此以水彩、不透明水彩，特別是用壓克力顏料來作油畫的「基層畫稿」（Underpainting），是相當理想的。

用不同的媒材來製造混合的肌理效果將會更具表現性。快乾的壓克力顏料能夠像水彩般薄塗，也能像油畫顏料般厚塗，在今天經常被用來作繪畫前幾個階段的處理。

你不能把壓克力顏料塗在油畫上，是因為顏料不能黏著上去，不過一旦油畫顏料乾了，就可以加上粉彩或油蠟筆，甚至用鉛筆描繪都可以。像這樣的技法，可以製造破碎的肌理效果，很像「乾筆法」（Dry Brush）的效果，同時也提供了一種修飾邊線和細部的方法。假使你在油畫上使用粉彩，完成的畫上可能需要安裝一片玻璃作保護，所以假使你想混合多種媒材來作畫，最好還是用紙板作基底材（參見「基底材」，Supports）。

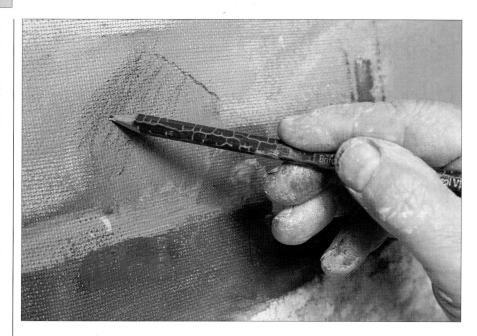

1 鉛筆和油畫顏料能混合得很好，在此藝術家用鉛筆來描繪外形，並增加畫面的肌理變化。在完成圖中，這些鉛筆線將會保留下來。

2 油蠟筆也能塗在油畫上，在這幅畫中，畫家使用它來描繪水面上浮動的粼粼波光。

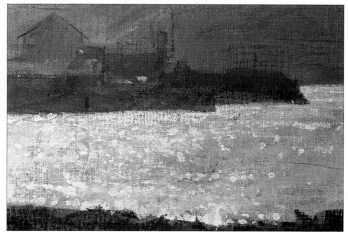

3 鉛筆塗鴉式的刻劃、畫布厚重的肌理被大片的油彩包裹著，油蠟筆輕輕塗敷的筆觸，這些媒材均調和在一起，呈現出美麗的畫面。值得一提的是，這幅畫是參考一張相當單調的照片來畫的，可見有創意地運用媒材，不但可以化腐朽為神奇，更能建立個人的表現風格，較直接地描摹和再現更有特色。

拓印法（Monoprinting）

這是一種迷人的、有趣的技法，介於繪畫和印刷之間。它常被藝術家們拿來使用，例如竇加（Degas, 1834～1919）就常使用這個技法。拓印法有兩種基本類型。第一種是先在一片玻璃或其他非吸收性的表面上作畫，再覆蓋在紙上，輕輕地用滾筒滾壓，或用手摩擦。然後再小心地將紙拿起來，你就可以看到你原先在玻璃上所畫的「拓印」到紙上。

假使第一次拓印的效果就令你感到滿意的話，可以就此罷手，但如果覺得不是很滿意，就可以再加一些顏料或用油蠟筆塗上一些顏色。作拓印必須要注意顏料的濃度，顏料不能過乾過濃，要有適度的濕潤，也不能過濕過稀。這個技法需要你多去實驗，這也正是這個技法最迷人之處，因為有時候實驗的效果會令人有意外的驚喜。

第二種拓印法是在整片玻璃上平塗上一層顏料，在它變得較乾而帶一點點黏性時，把一張紙放置在顏料上。拓印出來的圖案是在紙背（上面）上描繪而成的，要使只有描繪的線條會被拓印出來，全看你施力的大小。這一種拓印法必須經過好幾次的試驗才能達到效果，因為顏料若用得太濕，它會在紙面上渲染開來。

你可以運用這個技法來營造各種不同的效果：描繪不同的線條，用不同的東西壓在紙上也可以製造出各種肌理。你也可以運用套色的方法，一次次地把不同的顏色拓印上去。這會比較花時間，因為你必須等一種顏色乾後，才能再印另一種顏色。

▼英岡·哈凱特，人物
INGUNN HARKETT, Figure1
拓印法最美之處就在於傳達的效果又快速又直接。你可以使用油畫顏料，也可用油墨拓印，不過這裏所用的都是指油畫顏料。這幅畫是將濃稠但含油量不高的顏料塗在玻璃板上（含油量太高的顏料不好控制），再將紙壓於其上，以手摩擦紙面拓印而成的。

▶英岡‧哈凱特，人物 2
INGUNN HARKEET, *Figure 2*

這張拓印畫使用相同的方法，
在這張畫上，大膽刷塗的筆觸
使得這幅人像畫別具特色。畫
面上的白色輪廓線是用一塊紙
板刮除顏料所勾勒出來的，其
實任何手邊的東西都可拿來勾
劃線條。

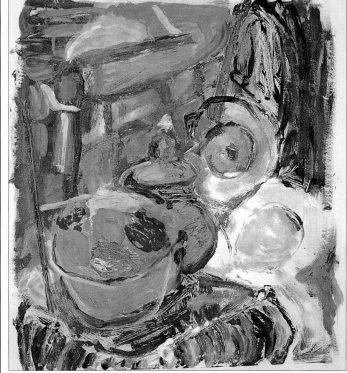

▲英岡‧哈凱特，春天的靜物
INGUNN HARKETT，
Still Life in Spring

和前面幾張範例一樣，這幅畫
也是先畫在玻璃上，拓印到紙
上的，不過紙面先用粉紅色和
藍色的壓克力顏料塗上一層薄
薄的底色。畫家再用小型的滾
筒牢牢地將紙壓在玻璃板上，
讓拓印的圖像更為清楚、分明
。然後再拓印完成的畫上加上
一些油畫顏料，增加肌理和筆
觸的效果。

◀英岡‧哈凱特，裸像坐姿
INGUNN HARKETT，
Seated Nude

這幅較為細膩的畫是經由好幾
次的拓印才完成的結果，在先
前的顏色上逐次地在玻璃板加
上色彩和肌理的表現。每一道
步驟都是將一個顏色塗在玻璃
板上，並製造不同的肌理，以
產生這種有趣的效果。畫面上
白色的線條，同樣是用刮除顏
料的方法勾劃，在這裡，畫家
是用筆桿勾劃出來的。

「調色板」這個詞本身有兩個意義，第一種是用來調色的東西，而第二種意義則是指根據畫面需要所選擇的顏色。這裡較偏向第二義的解釋，且採取較廣義的說法，這部分的論述和「調色」（Colour Mixing）有共通之處。

色彩的選擇依個人喜好和主題需要來決定。舉例來說，梵谷（Van Gogh, 1853～1890）在他的早期畫作中，多使用濃重、深暗的顏色，特別是暗棕色和黑色，這是因為要表現他的故鄉在荷蘭農家生活的貧困和不幸。在他遷居到法國南部之後，太陽變成他描繪的主題之一，他捨棄了暗調的色彩，進而使用明亮而鮮艷的顏色，特別是黃色，往往使用得最多。

初學者的調色板
A Starter Palette

一般初學者開始作畫時，可能不會一下子就有了自己獨特的用色方法。所以，針對練習的需要，調色板的顏色以基本色系為主做選擇。三個基本色系是：紅、藍、黃。每種色系中又有不同的顏色，不過因為調色板的容量有限，所以只要選幾個主要的顏色即可，例如紅色系，可放鎘紅、茜紅；藍色系，可放法國紺青、普魯士藍或溫莎藍（Winsor Blue）；黃色系，則可放鎘黃和檸檬黃。

經由兩種原色的調合，這幾個顏色就可製造相當多的顏色。不過調出來的色彩若再和其他顏色相混時，色調會變成中間調，彩度會降低。

你也可以放白色進去，用來加強明色調（參見「調色」，Colour Mixing），和放一兩種綠色及棕色降低色調。理論上，綠色或棕色這幾種顏色都可用原色調出來，不過調色費時又費力，而且有時候調不出令人滿意的色彩。青綠色（Viridiam）和鎘綠或鉻綠（Cadium green or chrome green）、焦赭色（burnt umber）或赭紅色（burnt sienna），還有土黃色（yellow ochre），這些都是藝術家們常用的顏色。黑色反而比較不那麼必要，不過它很適合用來作混色，雷諾瓦（Renoir, 1841～1919）認為黑色的效用無比，稱它是「色彩之后」，究竟黑色是否要放入調色板中，因人需要而異。

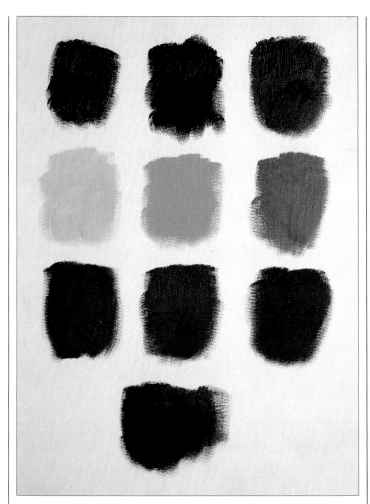

▶調色板上顏色的安排是很個人性的，不過上面最好儘量能放一些不同色系顏料以供選擇。深色的顏色看起來都很類似，所以放顏色時要記清楚它們的位置，以防你搞錯顏色而弄髒了顏色。經驗會告訴你，顏色一次的用量是多少，要擠多少的分量才不會浪費。在這個調色盤上的顏色有（由右到左）：鈦白（titanium）、法國紺青、鈷藍、青綠、檸檬黃、鎘黃、赭黃、焦赭、鎘紅、茜紅和派尼灰。同樣的顏色，除了白色以外，在上圖也可看到（顏色由左至右排列）。

顏色範圍較小的調色板
Working with a limted Palette

在你開始畫時，最好使用小型的調色板來作嘗試，用以試驗顏色調出來的效果，看你能調出什麼樣的顏色，或無法調出什麼顏色。

顏色的種類過多，令人眼花撩亂，同時也會破壞畫面的效果。透納（Turner, 1775～1851）和莫內（Monet, 1840～1726）均用某一範圍的藍色和藍灰色來作畫，有時候為了強調光線和色彩的對比而用幾筆黃色。這種傾向主要色調的表現方法，在大多數的畫作上都可以看到。

刻意地限制顏色使用的範圍，可以讓你學到很多。如增加你對色彩選用的敏感度；例如假使你判定所要表現的主題主色調是綠色，可以選用綠色、藍色和棕色。這樣能使你的畫面十分協調和自然，因為你所現的顏色均十分接近。

▶傑瑞米・嘉爾頓，
普羅文斯的拱門，拉哥斯特
JEREMY GALTOS，
Provencal Archway, Lacoste

這裡只用了六種顏色加上白色：法國紺青、鎘黃、溫莎紫（*Winsor violet*）和象牙白。顏色的選擇多半要視主題的需要來決定。例如要畫一朵花，你可能只需要一些紅色和紫色；不過大多數的業餘畫家會準備比實際需要更多的顏色。

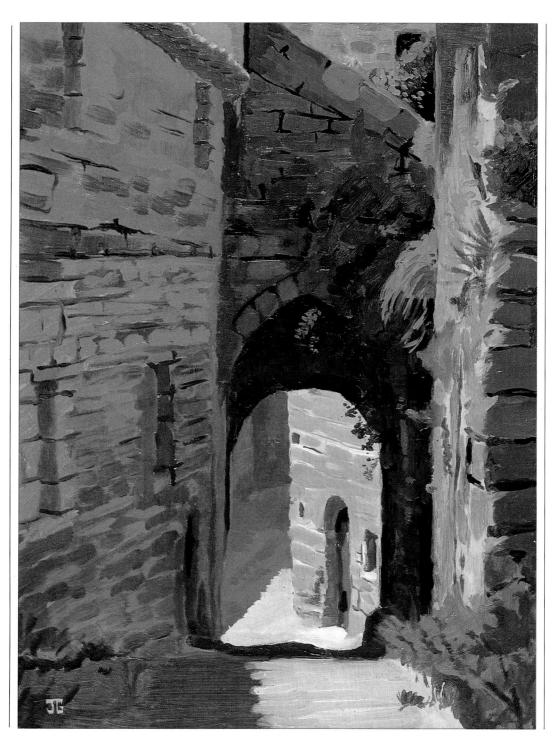

這種技法是由法國藝術家竇加（Degas, 1834～1917）所創的，也曾經被羅特列克（Toulouse-Lautrec, 1864～1901）拿來使用，這種技法是去除顏料的油分，混合松節油，讓顏色呈現無光澤的，如同不透明水彩般的性質。竇加不喜歡又厚又油的顏料，有時會把仍然潮濕的顏料刮擦掉（參見「刮擦法」，Scraping Back），讓顏料呈現柔和如濕壁畫般的效果。

竇加常用一般拿來打底的紙板來作畫，任何油分都會被紙板吸收。這片薄塗的顏料會把紙面的肌理去除，使他能平塗上色。他發現這種畫乾得很快，很適合用來作預先的習作，不過他有時候也用這個方法來完成作品。

羅特列克追隨竇加，也用紙板來作畫。他一開始用線條來表現，而且顏料用得很薄。他有一些畫在紙板上的畫，看起來就像粉彩作品。

「本質繪畫」這個詞⑫，今天並不常用，不過和竇加一樣不喜歡油性顏料的藝術家可能較常用到這個技法。大多數的油畫顏料都可以用吸收性的表面，像厚紙或未處理的紙板來排除油分。這種不含油分的效果就像不透明水彩一樣，它的變化更豐富，更容易上色。值得你去試試看，特別是作速寫練習。

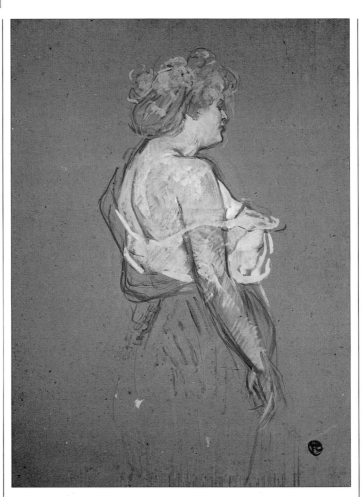

▲▶亨利•德•土魯斯•羅特列克，
露西•貝蘭婕
HENRI DE TOULOUSE-LAUTREC, *Lucie Bellanger*

在吸收性的紙板上作薄塗，讓羅特列克能自由隨意地揮灑，非常契合他不羈的性格。這個效果非常接近粉彩作畫的效果。

▲艾德加•竇加，
兩個正在熨衣服的洗衣女（局部）
EDGAR DEGAS，
Two Laundresses Ironing（detail）

竇加很討厭油性顏料，在這幅畫中，他使用未打底的畫布，所以能夠吸收油畫顏料過多的油質。和羅特列克的畫一樣，竇加這幅畫也很像粉彩作品，他的粉彩作品也很可觀，晚期粉彩作品尤多。

點描法（Pointillism）

所謂「點描法」，就是在整張畫布上，用細小的筆觸或色點並排構成一幅畫，但色點並不重疊，觀者在一定的距離外觀看時，顏色會自然地融合在一起。這種技法是從印象派畫家的「破色法」（Broken Colour）改良而來，由喬治‧秀拉（Georges Seurat,1859～1891）所創，他喜歡稱它作「分光畫法」（divisionism）。秀拉對色彩理論非常有興趣，他的分光理論即是受到當時科學家發現的影響，科學家如雪佛赫（Chevreul）和魯德（Rood）曾提出不同的色彩並排在一起時，觀者看起來會變成相混的顏色。這種視覺混色的原理也被用在彩色電視和彩色印刷中，整個畫面是由無數個三原色點所構成。

秀拉的「點描法」不但創造了第二種和第三種色彩，同時他也深信，若將某一顏色和它的互補色並排在一塊兒，它的彩度會提高（這是雪佛赫所提出的理論）。

雖然秀拉的繪畫是無懈可擊的，但是「點描法」本身卻是個相當侷限的技法，承繼秀拉這個理念的藝術家很快地就發現到這一點。希涅克（Paul Signac, 1863～1935）、皮薩羅（Camille Pissarro, 1830～1903）和葛羅斯（Henri-Edmond, Cross, 1856～1901）等人都熱中於「點描法」，不過他們加大筆觸，讓筆觸直接構成畫面，而不像秀拉的色點混合構成單一圖象的方法。

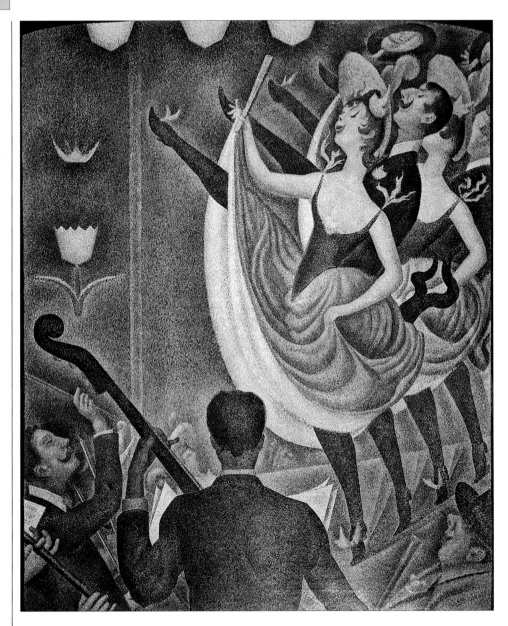

▲喬治‧秀拉，康康舞
GEORGES SEURAT, *The Can-can*

在這張畫中，秀拉以純色的分離色點來構成整個畫面的柔和色調。秀拉的工夫雖細，但他畫面上的顏色顯然已失去光澤，且變得呆板；這也許正是在他之後的「印象主義畫家」（Neo-Impressionists）要修改他理論的一部分原因。雖然如此，「點描畫法」的影響仍是無庸置疑的。

◀詹姆斯・霍爾頓，
從聖馬可港看威尼斯
JAMES HORTON，
Venice from San Marco

在此使用並排的大筆觸，是整
張畫最引人注目的特質。畫水
面波紋的藍色和表現夕陽倒影
的橙色，兩者互為補色，並排
在一起時，更能加強橙色的明
亮度，讓人感覺像是夕陽的光
輝閃耀在水面上。

▲彼德・葛拉漢，庭院
PETER GRAHAM，*Courtyard*

這幅畫的作者完美地應用「點
描法」來表現令人目眩神迷的
色彩。他運用大膽的筆觸，及
用純粹的顏色，來構成畫面，
並不加以調色；筆觸的面積較
大，因此視覺混色的效果較少
；不過若以一段距離來看，相
近的紅色和藍色也是會產生紫
色的感覺。

▲▼亞瑟・馬德森，意利教堂
ARTHUR MADERSON，
Ely Cathedral

左圖上大部分都是使用相當乾
的顏料堆積起來的，由於顏料
用得較乾，底層的顏色仍可以
看見。畫家用純粹的色彩筆觸
並排堆積，在一段距離外可以
造成視覺混色。這幅畫的某些
部分相當接近秀拉的「點描法
」，從下面的局部圖中可清楚
地看到。

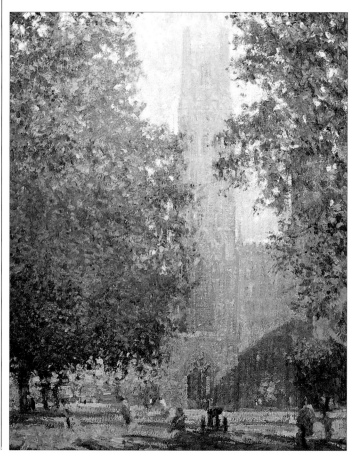

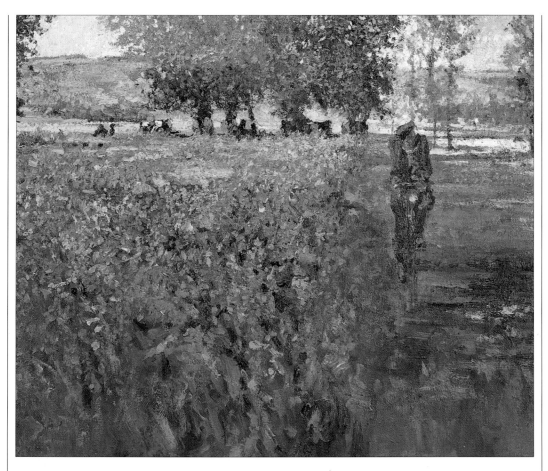

◀亞瑟・馬德森，多多尼的黃昏
ARTHUR MADERSON，
Point of Sunset, Dordogne

這種在遠景部分採用細點畫，以表現豐富的色彩；前景則弄模糊的處理方式是印象派繪畫的基本形式。在筆觸與筆觸間，隱約可看到紅色的底顯露出來，使這幅畫更具有活力。這位畫家避免在陰影部分使用深棕色、灰色或黑色，改用紫色、藍色和綠色使用在陰影裏頭。

◀這張局部圖可以清楚地看到畫家處理的方法。畫家在紅色的底上作「基層畫稿」（*Underpainting*），主要使用深綠色的網狀結構來構成。然後再用無數筆顏色較淺的筆觸厚塗其上，成為更細密的、色彩的網。

刮擦法（Scraping Back）

用邊緣較平的畫刀將畫布或畫板上的顏料去除，不只是一種修改的方法，也是一種可用的繪畫技法。將顏料刮掉會在畫布上留下模糊的痕跡，所以只要運用「刮擦」的技巧，小心地處理，不必用稀釋液，也不用加筆上去，就能構成一張畫。

畫刀能去除畫布上凸起纖維上的顏料，而纖維網眼間的顏料多多少少還是會留在上面，然而若是在畫板上，刮擦法會使畫面變得十分平坦，顏色上的肌理都會被去除。

不管你採用哪一種基底材（Support），重覆刮擦的效果（要讓顏色乾了以後才能作刮擦）和其他技法是完全不同的，它可以創造出非常獨特的表現方法。這個技法曾在無意中被嘗試過。藝術家惠斯勒（James Whistler, 1834～1903）常常把他快畫完的畫整個刮掉再重新開始畫。有一次在畫一個穿白衣的少女時，他把整幅畫都刮擦掉後，突然發現這種如霧般的透明效果，正是他所要追求的。

將白色底上的顏料刮擦掉，可使白色底從顏料間顯露一些出來，造成一種光亮的效果，如同「透明技法」（Glazing）一般；若用有色的底，則會造成混色的效果，讓底色些許地顯露出來。

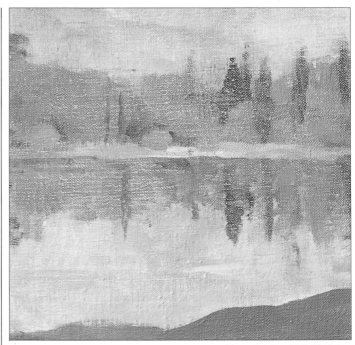

2 從這個局部圖中可以看出，畫布上纖維交錯部分的顏料已被去除，而網目上的顏料還留著。刮擦法常留下斑紋般的效果，如上圖所示。

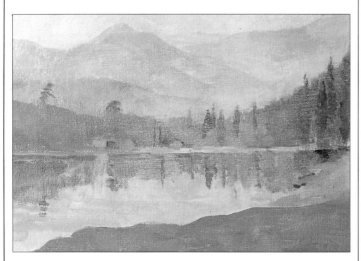

1 刮擦法十分適合用來表現這種霧氣瀰漫的景色。這幅畫已刮擦過一次，感覺就像洗過一樣。

3 這裏再上不同的顏色和色調。等顏色乾後，再刮擦一次，這時候，畫面上的新舊顏料就好像不經意地融合在一起。

4 這裏再上一些淺藍色，然後再加一些綠褐色的顏料，接著

再用調色刀刮擦表層。

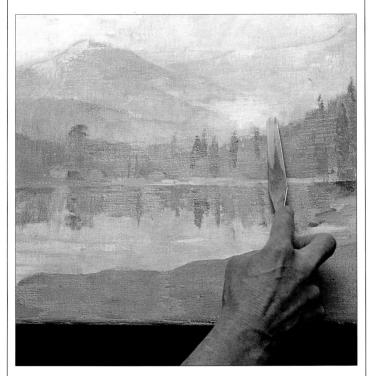

5 遠方的樹現在再刮擦一次，增加霧氣感。水面上刮擦產生的條紋狀效果，讓畫面變得更生動，就像是層層霧氣瀰漫在靜止的湖面上。

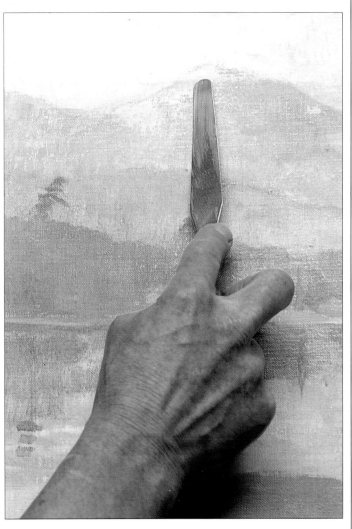

6 先前在山頭所加的淺粉藍色，現在再用調色刀刮擦一遍，讓表層的顏料部分被刮除，使山頭的顏色逐漸隱沒在天空中。

此技法即把一層不均勻的色層塗在一層層乾的、薄塗、且不含油質的顏色（或「基層畫稿」）上，讓前一層顏色能夠稍微地顯露出來。如果用得有技巧的話，「皺擦法」可在畫面上製造最神奇的效果，如同薄紗一樣的感覺，也像一層網狀薄膜覆蓋在無光澤的顏色上。它也是修改顏色的最佳方法之一，且不會破壞顏色的鮮活度，實際上皺擦的色層也能被

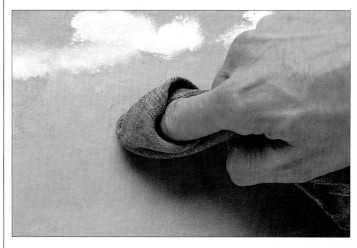

▲先將粉藍色的天空畫好，然後讓它乾。現在將一塊布沾上顏色，以手指裹布來回地將顏料皺擦上去。

▲現在再以硬毛筆作皺擦，在硬毛筆的筆觸間仍可清楚見到底下的顏色。這個技法能柔和地混色，藉由顏色漸層的變化，再運用「混色」（Blending）的技法來達成。

底層的顏色所修改，因為底層的顏色會從皺擦的色層間顯露出來。舉例來說，你可以在基層畫稿上先平塗一層暗紅色作底色，然後再皺擦上一層較亮的紅色或粉紅色，甚至用對比色也可以。同時你也可以發現，皺擦上去的顏料所呈現的肌理遠比平塗具更多的表現性，而且用「皺擦法」所表現的主題更具真實感。

雖然暗色調的色彩可皺擦在明色調的顏色上，不過通常將明色調皺擦在暗色調顏色上的效果會比較好。有一種皺擦的方式是使用較寬的硬毛平筆沾上稀釋的顏料，然後盡可能地將顏料中的油分擠出，再輕輕地刷在畫面上，讓畫面產生一層薄薄的顏料。另一種皺擦的方式是用硬平圓筆沾上濃稠、未稀釋的顏料，垂直地在畫面上畫圈圈。還有一種是用更寬的鬃毛平筆沾濃稠顏料在畫面上平塗，留下如斑紋般的破色效果。若用硬毛圓筆或扇形筆在畫面上刷塗，則會產生點狀的效果。

皺擦的效果也可用手指、手掌的側面、小布塊、海綿（參見「塗抹」，Dabbing）或畫刀來達成。畫布表面的肌理愈粗糙，皺擦的效果愈好，因為顏料僅能塗在纖維的交錯凸起處。試著使用不同濃度的顏料、不同的表面和不同的工具來操作「皺擦法」，經由不斷的練習和嘗試，你就會知道每一種皺擦方式所能產生的效果如何。

▲畫家一開始以壓克力顏料平塗在「基層畫稿」（Underpainting）上，顏料很快就乾了。再用灰色在建築物的部分作修飾。

▲現在用硬毛筆在建築物上加一些短的筆觸，這些筆觸用得很肯定，並不會破壞原有的效果。

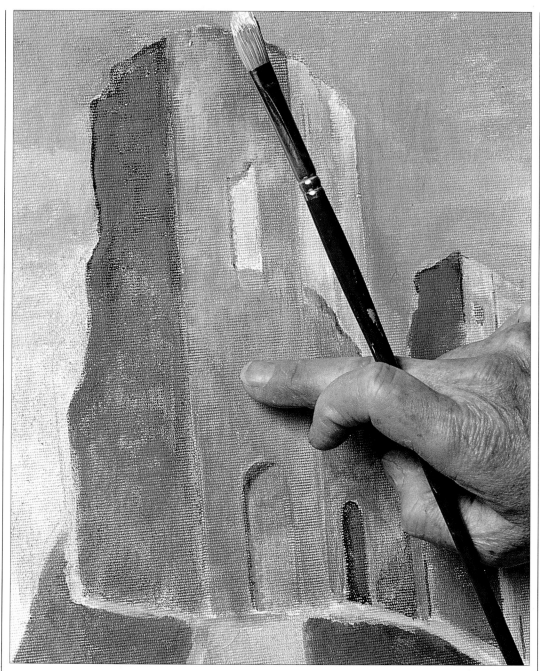

▲這塊畫布的表面相當粗糙，所以顏料只能塗在纖維的凸起部分。

▲通常將明調的色彩皺擦在暗調的顏色上，效果會比較好。在後半段的過程中，顏料必須相當乾，且相當薄。在此顏料須用手指輕輕地作皺擦。

▲這種斑駁的顏料表面遠比平塗的顏料更具表現性。「皺擦法」也是製造破色效果的一種方法。

刮線法（Sgraffito）

這個技法名稱來自義大利文 *graffiare*，意思是「刮」，操作方法即在畫面的顏料上刻線或刮下細紋。只要是堅硬的工具都可以拿來使用，例如油畫筆的筆桿、刀、叉或甚至用梳子等，表面的濕彩會被工具刮去，讓底層的顏色露出來。任何厚度的顏料層都可用此法刮出線條來，而這兩層顏色最好選用對比色或互補色。例如暗棕色刮出來的底色最好是藍色，而刮暗綠色顯露出來的最好是較亮、較淺的顏色。

「刮線法」很適合用來描繪頭髮、皮膚上的紋理或平面上的圖案，如磁磚、牆壁等。林布蘭特（*Rembrandt*, 1606～1669）常運用這個技法，用筆桿在濕彩上勾劃，來表現模特兒鬍子上的毛髮或衣領上的蕾絲。陰影的部分也可用刮線法來表現，以尖細的工具讓底層較暗的色彩顯露出來即可。海面上的波浪、枝葉間的陽光，還有火燄中的火花，這些都可用「刮線法」來表現。

刮出來的線和顏料的厚度，以及乾的程度密切相關。就算顏料完全乾了，只要所用的工具夠尖銳還是可以刮出線條。像這種情況刮出來的線條，可能是白色的，因為所有的顏料可能都會一起被刮掉。不過，用來作「刮線法」的工具最好不要太過銳利，否則畫布會被刮破。

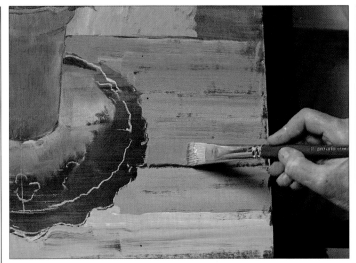

▲木桌表面的顏色以相當厚的顏料塗上去。在後面的階段，木頭的紋理會用「刮線法」製造出來。底色是深咖啡色，當顏料被刮除時，它會顯露出來。

▲畫家用畫刀來「畫」木頭的紋理。

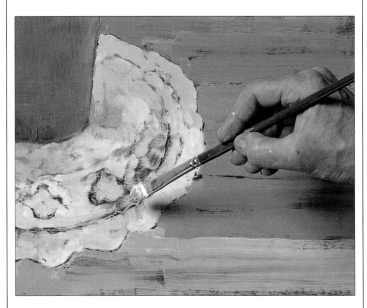

▲墊子用白色顏料畫出來，而不用「刮線法」來處理。

▲木頭的瘤結，用這個技法來表現最理想。

▶在厚塗顏料上畫細線幾乎是不可能的，但用「刮線法」卻可輕而易舉地達成。這裏用來表現木紋的細線是用筆桿尖端刻劃出來的。

▶墊子上複雜的圖案，用鉛筆在依舊潮濕的顏料上描繪。就像前面圖片上所使用的筆桿一樣，鉛筆同樣能刮出線條，但同時也留下黑色的鉛筆線，深咖啡色的底僅僅露出一小部分。

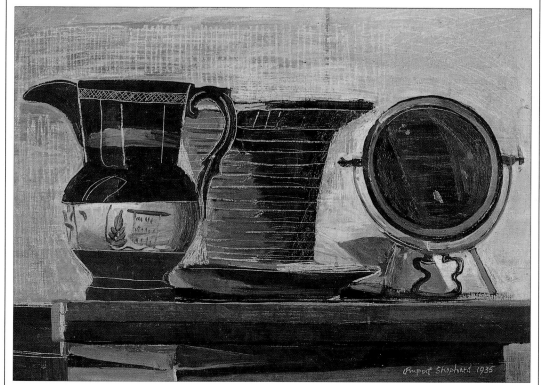

▲魯波特‧薛柏德，陶罐
RUPERT SHEPHARD，
The Lustre Jug

這幅畫整體的效果均是以「刮線法」來達成的，作者利用「刮線法」，靈巧地將輪廓線勾劃出來，同時也用它來描繪陶罐上和背景的圖案。背景刮出來的線較淺，但在這十字交錯的細線勾繪下，背景顯得更為生動有趣。這裏所刮出來的線條多是最底層的白色，最好在顏料全乾或半乾時進行刮線，會比較理想。

所謂「基底材」，單純地指作畫的表面，不管是畫布、畫板、紙或紙板。基底材表面的選擇是很重要的，因為它會影響上色的效果。通常我們較喜歡在有紋路肌理的表面作畫，因為這樣的表面附著力較佳；相反地，光滑、非吸收性的表面像三夾板或硬質板⑭則容易使顏料滑落，且較難乾。其實，並沒有「最理想」的「基底材」，因為這完全視你的需要來決定，經驗的累積將會告訴你，哪一種「基底材」最適合你。

畫布和畫布板
Canvas
and canvas board

油畫中用得最普遍的要算是畫布了。它提供了令人喜愛的表面，輕巧又便於攜帶，且可從內框上拆下來，將它捲起來收藏，不必佔用太多空間。

油畫顏料某些特質只有在畫布上才能表現出來。例如當顏色薄塗在畫布上時，畫布上凸起的紋路就會很明顯，這種特質是畫布的表現重點，正好和「厚塗」（Impasto）形成強烈的對比。若使用「乾筆法」（Dry Brush）或「皴擦法」（Scumbling）時，畫布特殊的紋路也會發揮它的妙用，因為顏料只能蓋過纖維凸起的部分，下層的顏色仍然可以看見。畫布上粗糙的紋路就像小小的「齒」，可以緊緊地咬住顏料；而它經繃裱後所產生的彈性，更增加了筆觸的使用範圍，讓筆觸的表現更多樣化。

市面上可買到已繃好和打好底的畫布，但你也可以買內框和未經處理的畫布，自己來製作。你可在較大的美術社裏買到各式各樣的畫布，不過對初學者而言，最便宜的硬棉布就可以了，亞麻布的品質更精良，因為它不易磨損，不易變形、變皺，且凸起的纖維較少。如果你想要用表面很粗糙的畫布，可用粗麻布，法國藝術家高更（Gauguin, 1848～1903）和梵谷（Van Gogh, 1853～1890）也喜歡用這種布來當畫布。

畫布不一定要繃在畫框上，也可以直接黏在三夾板或是硬質板上（可用兔皮膠來黏），不過這樣畫布就失去它的彈性了。在作畫前，畫布必須先用壓克力打底劑作處理，或是用油性打底劑⑮也可以（參見「打底」，Grounds）。

另一種常用的基底材是畫板。畫板表面的質地種類繁多，愈便宜的畫板，質地愈光滑，摩擦力不夠，顏料容易滑落。還有一種畫布板，是直接把畫布黏在板子上。

畫板和三夾板
Boards and plywood

三夾板或是表面平滑的硬質板，常用來畫小型的畫，不過也有些藝術家喜歡用厚實的木心板作大畫。它特別適合用來作薄塗，而且它最大的好處是它很容易切割，可以任意裁切成各種形狀，不管畫板上色或未上色，都一樣好切。有些較喜歡表現的藝術家，會把畫板裁成三角形、六角形，甚至奇形怪狀都有。

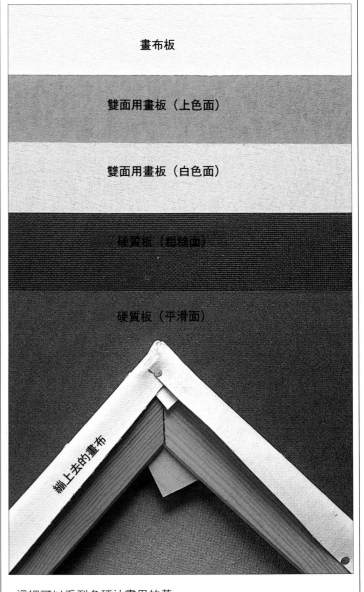

畫布板

雙面用畫板（上色面）

雙面用畫板（白色面）

硬質板（粗糙面）

硬質板（平滑面）

繃上去的畫布

這裡可以看到各種油畫用的基底材，可隨你對畫面質感的需要，選擇最適合你使用的基底材。這需要你經過多次的嘗試，試用各種不同的基底材，才會知道什麼是最適合你的。

先用砂紙磨擦表面，再用壓克力顏料打底，這樣顏料就能牢牢地附著在板上；不過用壓克力顏料來打底，要比油性打底稍具吸收性。大型的硬質板容易彎曲，可在底部安裝木架來支撐。

紙和紙板
Paper and cardboard

初學油畫的人總是覺得很奇怪，為什麼有的油畫不是畫在畫布或畫板上。其實只要經過打底的處理（參見「打底」，Grounds），甚至連紙和紙板都可拿來作畫。用紙作基底材來畫最大的好處是它很輕巧。經過打底處理的紙，可以隨身攜帶，便於到戶外作畫；你可以順便準備一把刀和一支鐵尺，把紙裁成適當的大小和形狀。

假使你只是作些參考用的速寫，用什麼樣的紙都沒關係，但若你作的是要保存下來的畫，最好是用以碎布製造的紙張，而不要用木漿紙；可用磅數較高、粗面的水彩紙來作畫，它同時也能產生有趣的肌理效果。你可使用水膠（gelatin）或乾酪素（casein）⑯在紙上塗一層保護膜，紙的兩面都要塗，或用壓克力打底劑來打底。完成的作品可以安裝在畫布或硬質板上作為保護。

紙板也是非常方便的基底材，假使你特別喜歡平滑的質感的話。磅數高的厚紙板，經過打底後，就可成為理想的基底材，而且容易裁割。未經打底處理過，且帶有紙張原有色彩的紙板，是法國藝術家竇加（

Degas, 1834～1917）和羅特列克（Toulouse-Lautrec, 1864～1901）最喜歡的基底材，他們喜歡紙板將油畫顏料中的油質吸收後，留下無光澤的，如粉彩般的效果（參見「本質繪畫」，Peinture à l'essence）。像這一類的基底材很適合拿來試驗看看，也許你會發現一個全新的方法。

▲先將內框組合起來，要確定兩根邊框的接合處有沒有密合。然後把框放在畫布上，量好你所需要的尺寸，每邊都要比內框多出5公分（2½英吋）才行。

▲用銳利的剪刀把畫布裁下來，要注意不要把形狀拉壞，讓每根纖維平行。順著纖維的紋路剪裁，如果需要的話，可用一支鐵尺壓著，對齊鐵尺再剪。

▲先從一邊長邊的中央開始繃起，把畫布包住框，並往內摺，用力往內繃緊，再用釘槍釘住；然後再釘另一邊長邊的中央，畫布要盡量繃緊。

▲繼續用同樣的方法釘四個角，將畫布摺整齊再釘。四個角的畫布不可以摺得太厚，要不然外框會無法安裝上去。

▲沿著內框的接合處，把四個角的畫布摺平整理好再釘。同時要注意釘槍針是否有釘進接合處。

▲將木楔安插在兩邊的溝槽間，然後用鐵鎚輕輕地敲進去。這使得畫布的邊角和內框的範圍加大，同時也把畫布繃得更緊了。

　　除非是使用非常稀的顏料，否則油畫顏料通常都會在畫面上留下肌理。前述的許多技法都可表現特殊的肌理，例如「壓印法」（Imprinting）和「畫刀畫法」（Knife Painting）。不過這裡所說的肌理是特指在顏料中加入其他成分，讓顏料變厚，增加它某些特性或是改變它的性質。

　　要表現這樣的肌理，可以在顏料中加入「厚塗」（Impasto）用的畫用油，它可使顏料變厚，而且不會使顏料起皺或龜裂。一旦基底材上的顏料變厚，任何工具都可拿來塑造顏料的形。亦可用清潔的沙、鋸屑和刨木屑來增加顏料的肌理感或厚實感。沙粒會讓顏料產生顆粒狀的效果，而混合鋸屑的顏料一旦變乾，可用刀子在上面切割肌理。木屑所形成的肌理十分明顯，很容易和畫面上較平坦的部分分別出來，而產生強烈的對比，所以它在畫面上所佔的面積，最好不要太大。

　　這種顏料肌理表現法使畫面就如同浮雕一般，更強調了油畫表現的多樣性，不僅僅是表現二度平面的主題而已。

▲在濃稠的顏料中加入沙粒，使顏料產生顆粒狀及閃爍的特質。

▲石膏也可用來增加顏料的厚度，並讓顏料產生細粉狀的效果，一旦它乾後，感覺會有點像水泥。

▲木屑會使顏料產生非常有趣的片狀效果，它特別適合用來作大畫。

▲鋸屑可增加顏料的厚度，呈現顏料的厚實感。它亦可使顏料產生粉粒狀效果。

▲在此將「厚塗」用的畫用油調入顏料中（可參考「畫用液」，Medium），它可使顏料變厚，且不會改變顏料的顏色和質感。

畫面清潔法（Tonking）

當畫面上堆積太多顏料時，往往就無法再進行下去了。任何新加上去的顏色可能都會和下層的顏色混在一起，顏色變得很髒，同時也會影響到先前的筆觸。因此，當顏色因加筆過多而變髒時，可以把畫面表層多餘的顏料去除以清潔畫面，這個方法是以倫敦斯烈德藝術學校（Slade School of Art）前任教授亨利·湯克（Henry Tonks）之名來命名，故稱 Tonking。

用一張吸油紙，像報紙或廚房用吸油紙均可，將它覆蓋在顏料過多的畫面上，或是整張畫面上，然後用手掌輕輕摩擦，再小心地將它撕下來。這張紙會把表層的顏料去除，留下一層薄薄的顏料在畫面上的圖象仍保有模糊的外形和輪廓，很適合作為繼續處理的「基層畫稿」（Underpainting）。

這種簡易的畫面清潔法特別適用於肖像畫中，因為它能剔除細節部分，而留下整體。肖像畫的細部容易畫錯，尤其是在眼與口的部分，稍微地畫錯就不像了。而且肖像畫上的顏料也可能會因為塗得太厚，以致於無法再進行下去。像這樣，只要將畫面上多餘的顏料清除乾淨，就可再繼續進行，有時候，甚至不必再畫都可以。

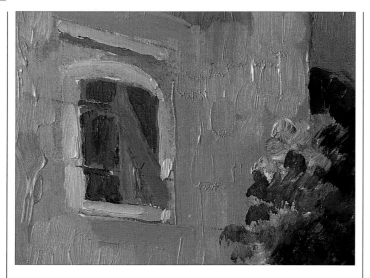

◀一般人容易犯的毛病是一開始畫的時候，顏料就上得太厚。像這麼厚的顏料，要再繼續畫下去，是不可能的。

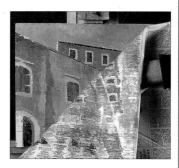

◀將報紙或任何能吸油的紙覆蓋在畫面需要清潔的部分，再用手掌用力地摩擦紙面，讓表層的顏料能黏著在紙上。然後慢慢地將紙從畫面上撕下來。

◀畫面清潔後，僅剩下一層薄薄的顏料，筆觸變得很平，細節部分已看不到了。這樣，就可以再進行作畫了。在作畫時，一旦畫面變髒，你就可以使用這個方法來讓畫面清潔。

轉寫草稿（Transferring Drawings）

在畫一張大畫或表現複雜的主題前，最好先在紙上作鉛筆稿，然後再將它轉寫到畫布上。這裏有兩種轉寫的方法可供你參考。

傳統的轉寫法是「打格子」，將大小相同的方格畫在鉛筆稿上，然後在畫布上畫相同的方格或按比例放大。方格放大的程度視畫面需要的尺寸大小來決定，假使草稿紙上的方格是 2.5 公分長（1 英吋），畫面需要放大 2 倍，那麼畫面上的格子就要有 5 公分長（2 英吋）。畫布上和草稿紙上每一個的方格都要標上數字，然後將草稿上的圖樣轉寫到畫布上，要注意圖案和方格的關係位置，不要搞錯。

另外一種方法是將草稿拍成幻燈片，然後直接用幻燈機投射到畫布上。這個方法比較簡單，不像打格子那麼麻煩，大多數的藝術家都比較喜歡用這個方法來轉寫草稿。投影圖象的大小可以調整，只要移動畫布到適當距離即可，然後再用鉛筆或炭筆很快地將輪廓描繪下來。

▲▶ 要把草圖翻拍成幻燈片的話，必須將相機架在三角架上，鏡頭垂直對準紙面來拍，可將紙釘在牆上或架在畫架上。焦距一定要對準，否則圖像會變模糊。（亦可用翻拍架來拍）

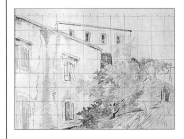

▲ 打格子雖然麻煩，但很值得你去嘗試看看，特別是較為複雜的構圖。這個過程所花的時間愈多，作畫時所要作的修改就愈少。

草圖（Underdrawing）

開始作畫前，有必要在畫布上先作草圖。尤其所表現的主題若是比較不好畫的，如肖像畫、人物畫或精細的靜物畫，先作草圖，再把主題畫正確，是很有必要的。它可以讓你有自信地畫，避免再作太大的修改。

可以使用好幾種方法來畫草圖。你可以直接用小的油畫筆來畫，像用圓筆沾上稀釋的顏料來畫，乾得很快。選擇的顏色必須是有可能出現在畫面中的，或是顏色較淡，其他顏料可以蓋過的。不過任何選擇都要視畫面需要而定，可用較容易乾的顏色，如鈷藍、深綠或生赭等等。

有些畫家喜歡用炭筆來畫，不但可以描繪輪廓，同時也可以用手指將畫面的明暗色調擦出來。多餘的炭粉要用筆把它們刷掉，才不會弄髒顏料。這時可以用噴膠把草圖固定在畫面上，這樣上色時，炭粉就不會掉了。

若要畫較精細的草圖，用鉛筆會比較合適，不過要注意的是，如果你用的鉛筆較硬，不要畫得太用力，以免把畫布戳破。最好還是用筆芯較軟的鉛筆或炭筆。若是畫在深色底上，則可以用白粉筆來畫。

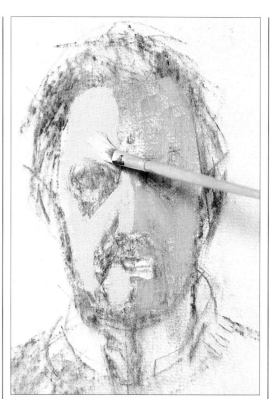

▲畫肖像畫時，先畫草圖作基礎再開始畫，比較容易畫得正確。一開始，畫家先用炭筆把人物臉上的特徵先畫出來，同時用幾個色面把基本的色調掌握住。炭筆的線條很容易就可以擦掉，所以在你開始上油畫顏料之前，畫面上的錯誤很快地就可修改好。畫好草圖後，畫家不必擔心輪廓，就可以開始上色。

▶草圖的功用是用來作參考的，所以上色時不必太拘泥於草圖所勾勒的輪廓線，可以自由地、隨意地揮灑筆觸。千萬不要用「著色」的方法來上色，要不然你畫出來的畫會很呆板、很匠氣。

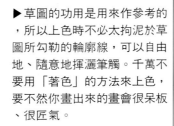

並不是所有的畫家都會先作「基層畫稿」，因為這關係到每個人作畫的方法和習慣。像是使用「直接法」（Alla Prima）時，一般人多半都不作「基層畫稿」，只簡單地作草圖而已。然而，若是比較細膩、較費工夫的畫作，那麼基層畫稿就顯得十分重要，因為在完成畫作上，可能需要讓部分「基層畫稿」顯露出來。就這個角度來看，它的功用和「底色」（Coloured Ground）類似，但兩者的分別是，「底色」是用來統一整張畫面；而「基層畫稿」則是用來建構畫面的調子，所選的顏色最好是能襯托上層的色彩。

通常都是用很淡的顏色來畫基層畫稿，以松節油或精油將顏料稀釋。基層畫稿多半不用油或用很少的油，這樣比較方便上色。（上層的顏料油量逐漸增加，參見「重疊上色」，Building Up）。「基層畫稿」並不是草圖的一種，不過多半都畫在草圖上。和草圖一樣，它也很容易修改。用「基層畫稿」作基礎，畫面的色調比較好掌握。

「基層畫稿」的顏色是視主題所需要的顏色而定，但通常上層的顏色若是用暖色系，「基層畫稿」多用它的互補色寒色系的顏色。例如早期文藝復興的藝術家若是表現皮膚，通常都是用綠色、藍色或紫色作「基層畫稿」。然後再用粉紅或帶點黃色的皮膚色，以「透明技法」（Glazing）或「皴擦法」（Scumbling）薄塗上色，讓顏色產生豐富、閃亮的質感。同樣的道理，若是要表現綠色的葉子，可以用棕色或紅色的「基層畫稿」來襯托它。

快乾的顏色，如鈷藍、生赭或深綠色，最便利於作畫，因為一定要等「基層畫稿」乾後，才能再上色。如果你有壓克力顏料，那就更好，因為不管你用哪一種顏色，它過半個小時就乾了。

1 用快乾的鈷藍加一些精油稀釋，來作「基層畫稿」。畫家並不想讓「基層畫稿」出現在完成的畫面上，它只作為一個指引，跟草稿的作用類似，不過描繪更細膩，調子的處理也較仔細。

2 接下來，用薄塗的淡彩來上深色的背景。此時，「基層畫稿」仍可清楚地看到。

3 用較濃的顏料，把畫面上的顏色大致塗好，這個階段所上的顏色，在完成圖中，有些仍可看到。

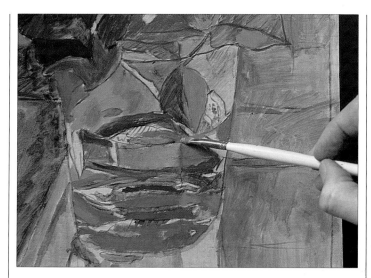

4 「基層畫稿」雖然沒有處理地很精細，不過對於較困難的主題──玻璃杯，畫家則非常小心地觀察，並將它仔細地描繪下來。現在在玻璃杯的部分上色，這裏所上的顏色較為緊密，不似「基層畫稿」那樣鬆散。

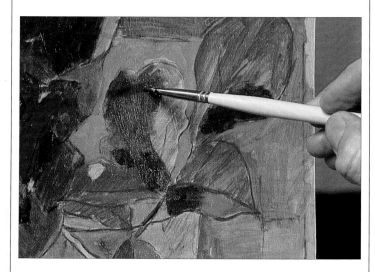

5 有些畫家喜歡用單調的灰色作「基層畫稿」，但在這裡，畫家選用藍色來作「基層畫稿」，用來襯托主題的顏色。

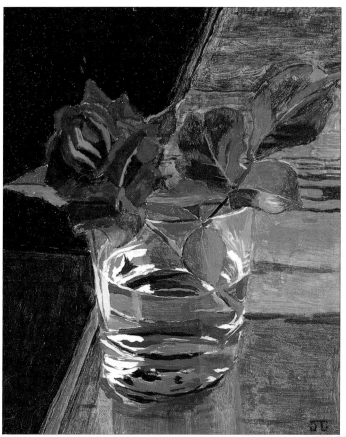

6 完成圖中，幾乎看不到「基層畫稿」的痕跡，因為畫家把整個畫面都「整理」過了。這幅畫最大的特色是畫面上充滿了流動的筆觸，這些筆觸使得這幅畫非常生動。像這樣複雜的主題很容易就會因做工太多而變得僵硬死板。

濕中濕（Wet Into Wet）

這個方法指在顏色仍舊潮濕時，就直接加進另一個顏色，它的效果和「濕上乾」（Wet On Dry）截然不同。因為新加的每一筆或多或少地和它底下或是鄰近的顏色混在一起，所以製造出來的效果會比較柔和，形狀和色彩都會混在一起，沒有堅硬的邊線產生。莫內（Monet, 1840～1928）在戶外作風景寫生時，多採用此法，快速地運作，刻意在畫布上直接混色，讓筆觸交疊在一起。

「濕中濕」是操作「直接法」（Alla Prima）的必要方式，因為「直接法」的作畫方式就是直接上色，一次完成；不過「濕中濕」也可以用在一張畫上的某個部分。畫面上某些需要柔和的混色效果的部分，如天空、水、衣服或臉的某些部分，均可用此法來上色，其他的部分再用「濕上乾」來完成。

操作「濕中濕」要用肯定的筆法、毫不猶豫地上色，因為加筆過多會破壞筆觸的效果，同時，也會破壞混色的效果，讓顏色變得污濁。假使畫面看起來髒髒的，顏色已經失去鮮活度，最好的方法，就是將顏料刮除，再重新開始（參見「修改」，Corrections）。

▲像農舍這種較小的部分，要快速地上色。白牆部分先上棕色的濕影，再加一筆白色，讓兩個顏色稍微混合。左上角的圖片上，可看到畫家用貂毛平筆來畫灰藍色的窗子。操作「濕中濕」技法時需要迅速、準確，因為一旦錯誤產生，會連帶地影響到先前所作的部分。從上圖中，可以看到畫家把他的手靠在另一支手上作畫，如此可以讓筆拿得較穩。

▲用灰色來修飾粉紅色的屋頂，顏色用得很隨意，讓這兩種顏色能稍微地混在一起。混色的效果視顏料的濃度和上色的方法來決定。每一筆顏料都應用相同的畫用油，這裡所用的畫用油是以⅔的松節油和⅓的亞麻仁油混合而成。

濕上乾（Wet On Dry）

如果你分好幾層完成一幅畫，你可能會發現，不管你是否刻意，你常常會將濕彩重疊在已乾的色彩上。然而，有些藝術家則是刻意地運用此法，他們等先上的顏色乾了，再加另一個顏色，有時候則用「透明技法」（Glazing）或「皴擦法」（Scumbling）來上色。

印象派早期的畫家，都是以這個方法來畫油畫，一開始先作「基層畫稿」（Underpainting），然後再一層層地上色，等先上的顏色乾後，再上第二層顏色。用此技法無法快速地捕捉一個印象，但很適

合用來表現較複雜的構圖，因為它比「濕中濕」（Wet Into Wet）更能掌握顏料。

要注意每一個顏色和筆觸之間的關係性，且要強調出光線的明暗對比，如此更能增加畫面的深度。一般人常用的方法是由深到淺，逐漸把色調分出來（但這並不是唯一的方法），亮光等到最後再用較濃的顏料塗上（參見「重疊上色」，Building Up）。

▶史蒂芬・克勞瑟，殘存者
STEPHEN CROWTHER・
Survivors

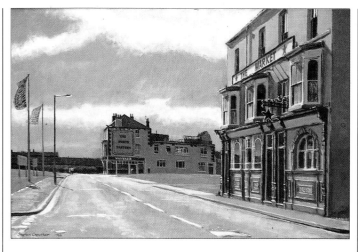

要達到像這幅畫這樣清晰的效果，用「濕中濕」（Wet Into Wet）法來上色是不可能達成的，必須用「濕上乾」的方法來上色。

▲用「濕上乾」技法時，畫面上的圖象可畫得較為清楚，因為所上的顏料不會和下層的混在一起。因此，它很適合用來表現畫面一些需要細膩描繪的

細節部分。襯衫和臉上有點模糊的效果是用「畫面清潔法」（Tonking）後產生的，這種方法常用來處理肖像畫。

▲茱麗葉・卡克，橘子
JULIETE KAC・*Oranges*

這裡同時運用兩種技法來上色，桌面和碗的內部均用「濕中濕」來上色，而邊緣的部分則用「濕上乾」。這幅畫還運用了「拼貼」（Collage）的技法

，畫面上方的報紙並不是畫的，而是用實物拼貼上去的。

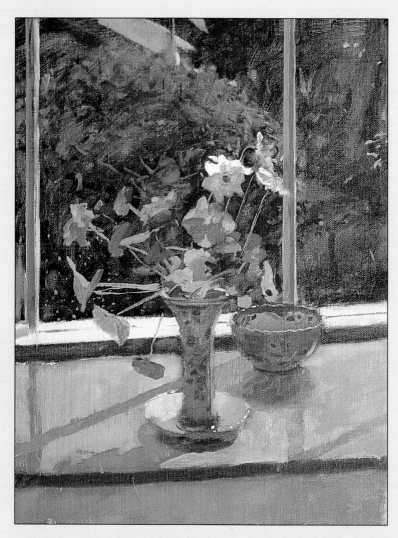

肯‧哈佛德，春花
KEN HOWARD ， *Spring Flowers*

第二章

主 題

　　本書的第一章鼓勵你多嘗試一些你以前不會操作，甚至未曾聽過的技法。而本章的目的則是要告訴你畫家們如何在畫作中，實地運作這些技法。作者選擇了六種主要的題材——建築、人物、風景、天空、靜物和水——每一種主題都有它巧妙的運作方法，在本章中將會陸續介紹。

　　不管主題是什麼，都會附上一些插圖說明，並實際地運用第一章中提到的技法。這樣，你便可以清楚看到每一個藝術家如何應用這些技法，作為他們表現的工具。同時，我也希望藉由這些主題的介紹和繪畫的欣賞，能鼓舞那些只畫風景畫的人也去開發和嘗試一些新的主題，像是肖像或靜物畫。

　　每一個主題都有一些文字敘述，從如何完成一幅畫所應具備的觀念出發，並一步步地教導你去完成一幅畫。也許你可以從這些藝術家當中，找到觀念跟你比較契合的，這種選擇是很好的，因為選擇老師是學畫過程中的一個重要部分。欣賞別人的作品，不但有趣，而且你也可以從別人的作品中學到很多東西，即使到最後，你仍走你自己的路。你可以發現到，每一位藝術家都具有相當獨特的個人風格，換句話說，也就是「筆風」。如果你無法畫得跟他們一樣好，千萬別氣餒，相反地，你只要專注於建立自己的風格，並不斷努力地超越自我，才是學習的要緊事。

沒有經驗的藝術家多半會避免選取建築的主題來創作，因為他們往往會覺得難以駕馭透視的複雜性，但是在20世紀的風景畫中，建築是十分重要的景觀，所以如果放棄表現這個主題的話，是很可惜的。了解透視的基本原理是很有用處的，而且它們並不是那麼難以了解。

透視只不過是一種能讓你把三度空間的東西表現在二度平面上的一種技巧，最重要的是要知道東西所在的位置愈遠，會變得愈小。這會造成一種幻覺，好像有離開你向後退去的平行線，彼此會在地平線上的消失點交會。你的視點會決定地平線的位置，如果你站在山崗上，所有的平行線將會斜上去，交會在你視點上；但如果你站在一個逐漸上升的高地上，建築物的位置比你所站的位置高，那麼所有的平行線都會向下與你的視點斜交。

通常消失點會落在畫面之外，但是只要把這個道理記住，可利於你對事物的觀察。假使你只靠眼睛觀察，你也許會發現你畫的是你認為你看到的東西，而不是表現事物的真實面貌，因為所有的東西與你的相對位置有關，東西離你較遠，會向後退，變形的範圍就會變大。畫草圖（Underdrawing）時，可以把平行線（你的視點）畫出來，還有往消失點聚集的線條，都可事先標明，這樣有助於你把正確的透視畫出來。

利用工具（Mechanical aids）

如果你只單獨地畫一棟建築，透視的問題就比較好解決；但若是表現一個複雜的市景，那麼問題可能就會複雜地多。卡納萊托（Canaletto, 1697～1768）[16]以使用一種稱為「暗室」（camera obscura）[17]的裝置而著稱，這套裝置是由透鏡和鏡子組成，可將影像投射在紙上，藉由這個裝置，不必費多少力氣就可把正確的輪廓畫出來。卡納萊托以後，18世紀和19世紀初，許多景觀藝術家也像他一樣，作畫時必須帶著這套笨重的裝置，不過今天的我們比較幸運，因為我們有了輕便的相機可以用來作精確的觀察。

照著相片來作畫，並不是很理想的，因為細節部分容易看不清楚而無法掌握，且無法捕捉細膩的色彩；不過相片仍有它的價值。舉例來說，你可以先照相片畫草圖，再直接到戶外寫生，把畫完成。或者你用照片配合速寫，再拿到畫室裏頭，把畫完成。

戶外寫生或在室內畫（Outdoors or in）

直接對著你的主題觀察寫生是相當有趣的，可是會有一些困難，尤其是面對都市的主題時。要找到一個你喜歡的市景，且又不會被行人打擾到，是很困難的。不過你可以試著找一個安靜的角落坐下來畫，或先徵求某一戶人家的同意，讓你能坐在他們的屋頂上畫鳥瞰圖；科克西卡（Oscar Kokoschka, 1886～1980）[18]就曾以這個方法，在歐洲的許多城市中寫生。

在戶外寫生最棘手的問題是捕捉光線的變化。晴朗的日子裏，受光處和陰影處的變化很快，只要太陽稍微移動，光影馬上就會改變，影子的形狀立刻就跟原來不一樣。不必趕著在一天之內就把畫畫完，其實你只要稍微變通一下，就可以來得及捕捉光影的變化。可以在每一天的同一個時間中，花大約兩小時去畫，一天畫一小部分；或是先作一些速寫，並記錄顏色，然後再回畫室，轉畫成正式的畫作。

許多畫建築的畫家都比較喜歡採取第二種方式，因為在室內作畫總是比較好控制，較能避免干擾。不過，你可以按照自己喜歡的方式來作畫，不一定要描繪清晰的輪廓和細部的結構，也可以表現光線和氣氛；像這樣，你就可以用「直接法」（Alla Prima）來作畫。

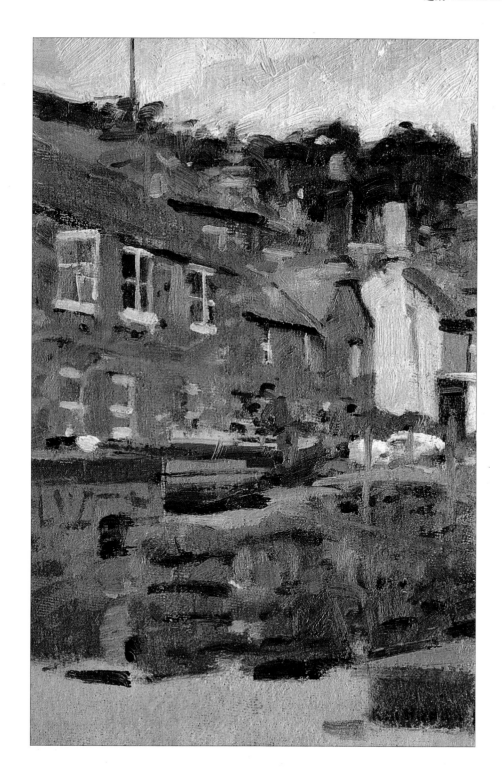

▶肯‧哈沃德，康瓦耳的毛斯侯
KEN HOWARD，
Mousehole, Cornwall

建築物上的幾何形狀和線條、
色彩和質感，還有建築細部，
對這位畫家而言，它們永遠在
提供他源源不斷的靈感。他一
開始仍然先畫草稿，然後再上
色。這幅畫用明快、印象式的
方法完成，率意而自由的風格
令人激賞，不過像這樣的效果
仍需畫家事先的計劃和安排。

視點（Viewpoint）

視點的選擇應考慮三個因素。首先，你必須考慮你要表現建築的什麼形式，是要強調它是一棟特殊的建築嗎？還是街上建築物間的關係較吸引你？也許你想捕捉的是街景豐富的色彩，或它本身的特色，也或許你想表現建築物在地上和牆面上投下強烈的陰影效果。

其次，你要考慮的是構圖。構圖上一點小小的改變，就可能在你的畫面上造成強烈的效果。因此，你應仔細地探索任何的可能性。好的構圖看起來會很穩定，假使你選擇的視點所表現的建築是一幢又大、顏色又深暗的房子，旁邊又沒有東西陪襯的話，看起來會很不對勁。畫面上也不一定要以別的建築來陪襯，可以用窗影、樹、雲或以影像模糊的人物來陪襯，畫面構圖看起來會比較穩定。

最後，你要考慮可行性。比如說，你不能在路中央畫畫，雖然最好的視點往往是在那兒。從窗戶看出去的景象比較理想，因為在室內作畫畢竟又安靜又隱密，不會受到路人或其他因素的干擾。

◀崔佛·張伯倫，
清晨的亞希摩林博物館
TREVOR CHAMBERLAIN ，
Morning, Ashmolean Museum

從人行道上看過去的視點，可以看到垂直和水平線交錯的景象，更能展現平穩的架構。他選擇一天之中，路面和建築物均籠罩在光影的強烈變化中的時刻，來強調他的構圖。左方的建築物被暗影、籠罩著，正好和右側沐浴在陽光中的博物館形成對比，讓構圖更平穩。

▶理查·比爾，威尼斯的卡多港
RICHARD BEER ，
Ca d'Oro, Venice

直接在建築物的正前方作畫，很容易就會把它們畫得很平，但在這裡，畫家還是選了正前方的視點，因為他想表現的是建築物上的裝飾性。他僅用四根藍色的木柱，藉由透視遠近的安排，來表現畫面的深度。幾乎佔了半個畫面的水面，讓房子上複雜而細密的空間，得以輕鬆地向外舒展。

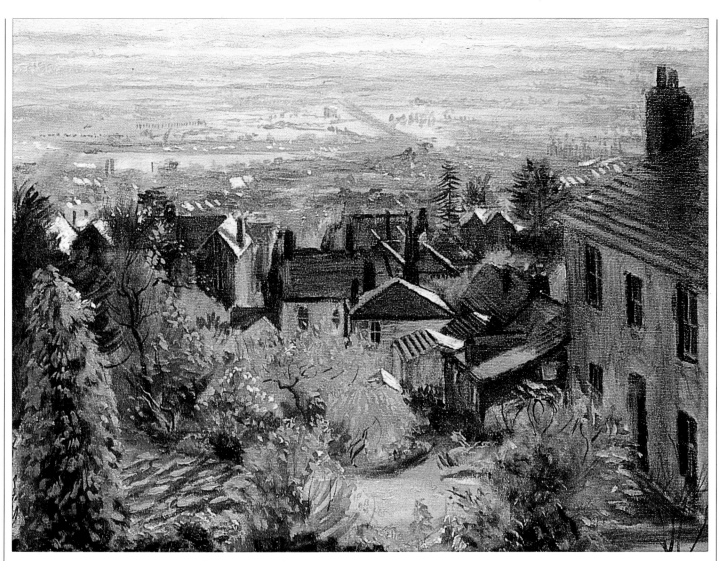

▲史蒂芬‧克勞瑟，
阻隔在馬爾文之間的山谷
STEPHEN CROWTHER，
The Severn Valley from Malvern

畫家採取較高的視點來畫，使他能一覽無遺，全景像前景的花園和屋宇，在平地上是無法看得這麼清楚的。這幅畫的背景部分是一片廣闊的田野，隱約可見。用較淡的顏色讓它隱沒在天邊。

構圖（Composition）

　　由於建築的主題並不好表現，所以當你在構圖時，並不需要太過在意圖畫的準確性，像是比例和透視的正確，或將門窗畫在正確的位置上。但是不論你畫的是什麼，構圖仍是非常重要的，所以假使你是在戶外直接寫生的話，對於你面前的東西，你要以批判的眼光來審視，並決定你要採取何種方法，將眼前的事物表現出來。

　　構圖是沒有絕對的準則的，不過，通常你可以畫面的平衡穩定做為構圖的方向，如形狀、顏色、色調在畫面上的均衡；並增加一些變化，吸引觀者的眼睛從畫面的這一部分看到另一部分。

　　將一幅畫一分為二，或將所要表現的主題置於畫的中央，並不是理想的構圖。這種對稱性的安排往往會變得呆滯而死板。

　　你的構圖往往取決於你所選擇的角度（參見「視點」，Viewpoint）。不過你可以作些修正，並決定你要畫哪些東西。

　　取景框可幫助你決定構圖。有些藝術家喜歡用取景框探索各種構圖的可能性，不過你也可以自製取景框，只要用紙板裁成長方形，中間再裁掉，形成一個長的 "□" 字形即可。

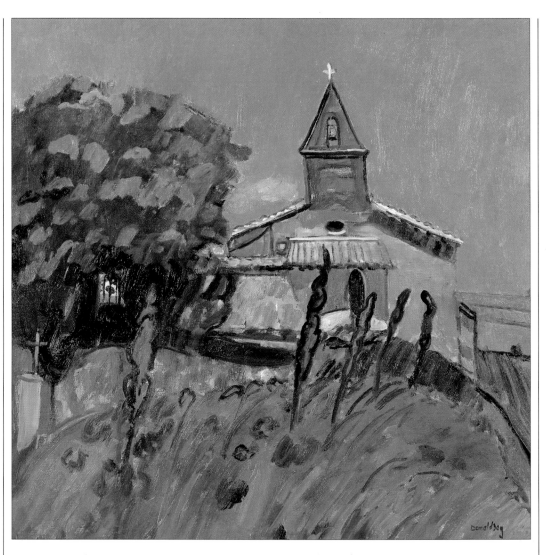

▲大衛・唐納森，
普羅文斯的鄉村教堂

DAVID DONALDSON ,
Village Church, Provence

很明顯地，這裏所要表現的重點是教堂，但畫家卻刻意將它放到後面，以調和左側圓形的樹叢，平衡畫面的視覺效果，前景以鬆散的筆觸來畫，因此不會分散觀者對教堂的注意，而植物和草以大膽的線條來處理，亦有引導視線的功能。

▼雷蒙・李奇，南瓦德的茶座
RAYMOND LEECH，
The Tea Stall, Southwold

作者選擇從高的角度看下去，
來製造具有震撼效果的構圖，
以各種斜線和直線來達成一種
有趣的平穩狀態。當你要構思
一幅畫時，你應當多去探索各
種可能性，有時候看得最清楚
的視角不一定是最好的。

▲傑瑞米・嘉爾頓，
拉哥斯特空蕩的街道
JEREMY GALTON，
The Empty Street, Lacoste

在此圖中，作者以他熟練的技
巧讓陰影成為構圖上的重點，
前景深暗的牆在陽光的照耀下，形成強烈的明暗對比，牆面
被陰影切割成一塊塊的，卻能
產生相當生動且又和諧的效果
。遠處模糊的淡藍色風景和前
景色調對比強烈的棕色牆面，
亦形成有趣的對比效果。

市景（Urban Scenes）

　　城市或鄉鎮街景是很美好的描繪題材，但初學者對它們則往往望之卻步，這有很多因素。原因之一是初學者認為他們無法同時掌握那麼多的細節，像磚瓦、陽台、門窗、屋頂和煙囪等等，令他們眼花撩亂。另一個原因是複雜的透視，尤其當建築物以某種角度位置排列時，或是地面起伏不平，或是建築物也參差錯落時。當然，還有更麻煩的是很難找到一個適合的地方寫生。這些都是令初學者畏懼表現市街景象的原因。

　　一開始決定構圖時，就應當避免畫得太複雜，因為這很容易受挫。選擇一個景的一小部分來表現，如街道的一個小角落，它的透視單純，而且要先忽略所有的細節，等後來再陸續加上去；由簡單入手，再逐漸深入，這樣你就不必畏懼這類題材了。

　　門牆、窗戶所形成的直線、橫線、方形和矩形，都是最有力的構圖要素。這些線條和形狀能讓畫面產生和諧穩定的視覺效果，也能引導視線隨著線條和形狀安排的位置在畫面上梭巡、瀏覽。

　　由後退的水平面所造成的斜線，能讓眼睛集中在一個焦點上，不過不要過於強調它們。當然，所有的角度和形狀，完全取決於你所在的位置，所以慎選視點也是很重要的（參見「視點」，Viewopoint）。

◀彼德・葛拉漢，聖安德烈街
PETER GRAHAM，
Rue Saint-André des Arts

巴黎生活中平凡的一角，在畫
家獨特的斑爛色彩下，變得多
采多姿。

▶雷蒙・李奇，餵鴿，在威尼斯
RAYMOND LEECH，
Feeding the Pigeons, Venice

即使是在都市裏頭，也總有些
安靜的角落，建築物可能也不
必作為表現的重點。這幅畫中
的建築物只不過是鳥與人之間
的點綴和畫面的背景。

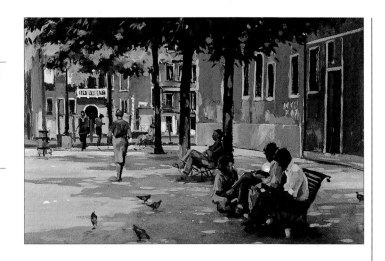

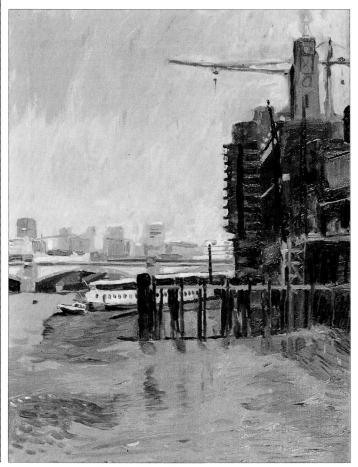

◀傑瑞米・嘉爾頓，奧克梭塔
JEREMY GALTON，
The Oxo Tower

這幅畫是直接在戶外寫生的。
在開始畫之前，先用鉛筆把橋
的形狀和碼頭橋柱的線條勾劃
出來，讓架構正確。再用稀釋
的顏料把大致的架構畫出來，
以赭色和土黃色來畫泥灘和右
邊的建築。之後，再用較濃的
顏料來畫細節部分。

▲雷蒙・李奇，晨霧中的市場
RAYMOND LEECH，
The Market on a Foggy Morning

用鮮明的筆觸生動地畫下這霧
中的景象，各種形狀的筆觸與
色塊讓這幅畫的構圖更吸引人
。

細部（Detail）

一旦你開始仔細看一棟建築物和發掘它的特色時，你可能會看到許多細節，如陽台、飛簷、窗框和窗台、牆上的疊磚，以及牆上彎曲的排水管等，然後，你必須作些取捨。

當然，你也可以把你所看到的全部都畫下來，但同樣的道理，你也沒必要這麼做。任何的取捨都應考慮畫面的需要，假使構圖上需要一扇色彩鮮明的門來增亮色調，或是需要有窗簾的窗子，那麼可以在這部分多作描繪。

你也可以採取近一點的距離來描繪建築物的局部，例如一扇打開的門，或單獨的一扇窗。像這樣的主題就能製造出非常吸引人的作品，但你要先仔細地安排構圖，避免作過於對稱的安排，因為對稱過於平穩、單調，並不吸引人。

可以考慮將你所描繪的窗安排在較旁邊的地方，或是以一個斜角來畫。如此，畫面上就會有交錯的直線和斜線。你也可以強調肌理和圖案，例如有磚牆圍繞的門窗。

▼雷蒙‧李奇，*紅衣女郎*
RAYMOND LEECH，
Girl in a Red Dress

在這個獨特的構圖中，最活躍的角色是石階，作者以垂直的形式和重覆的形狀來引導觀者的視線進入畫的中心——燈柱的部分，然後再移到紅色的洋裝上。他很細心地描繪著鋪著石塊的階梯，同樣的形狀和顏色在較遠的石牆上亦可見到。這道牆在畫面中的地位亦很重要，和前面的石階相互呼應著，讓畫面更具整體感。

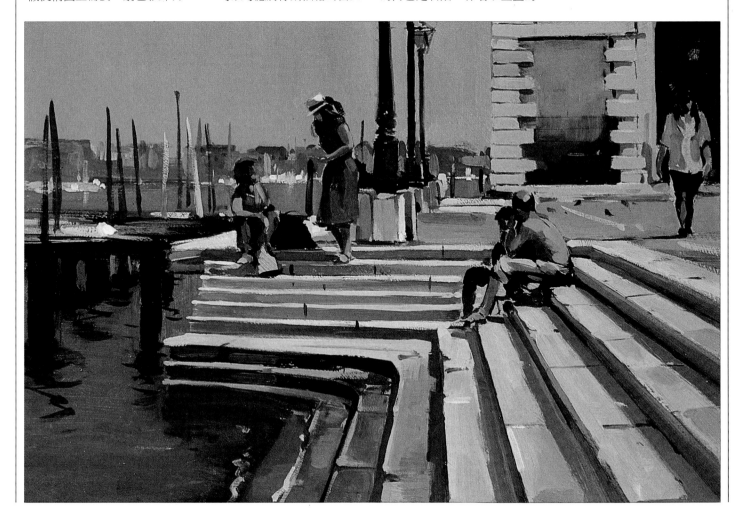

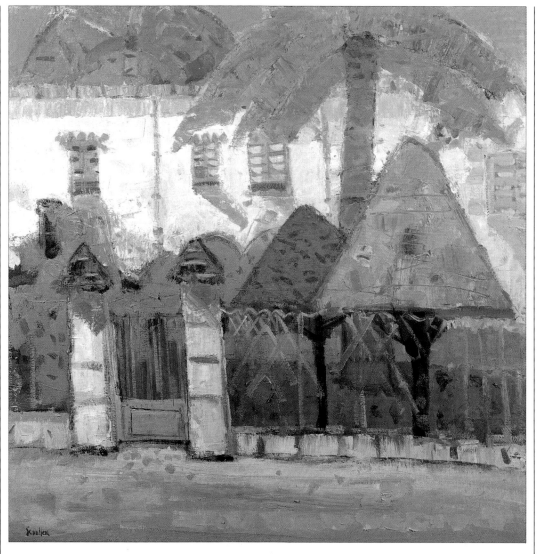

▲傑瑞米・嘉爾頓，威尼斯廣場
JEREMY GALTON，
Venetian Square

這幅畫並沒有完成，但大致的
構圖和主要的一些細部都已描
繪了。像前景的繫船柱，中景
的人物，這些都是構圖中不可
或缺的部分。

▲葛連・史古勒，
經裝飾修剪的花園

GLENN SCOULLER，
Garden Topiary

在這幅畫中，作者並沒有深入
地去刻劃建築的細部。他的用
意是在表現圖案和不斷地重覆
某些形狀，例如百葉窗斜斜的
影子，和兩個相同的紅頂門柱

。門柱上這兩個三角形正好也
和右側圓錐形的樹叢形狀相類
似，彼此相互呼應；而半圓形
的棕櫚樹則以圓弧曲線來平衡
三角形的尖角造型。顏料表面
也是相當有趣的。如白牆上的
豐富肌理是以筆刷「厚塗」（
Impasto）和「畫刀畫法」（
Knife Painting）表現出來的

；而右邊樹叢上的線條，則是
以「刮線法」（*Sgraffito*）勾劃
出來的。

室內（Interiors）

若要表現室內，必須涉及兩種繪畫主題。因為室內本身同時包含了建築和靜物，你必須同時解決透視和複雜的光線照明等問題。

不管是室內或室外，透視的原理都是一樣的。構成上下平行的牆的平行線，也是往後退去相交在一個消失點，地板、桌子也都是一樣。然而，畫室內時，常常會犯一個錯誤。因為你和對象物距離太近，你可能會以「環視」的方式觀察對象物，以致畫面所要處理的範圍太寬。像這種情況，你常常會採取多視點的方式觀察和表現，但往往沒有一個主要的消失點，畫面感覺會很零散。一開始時，最好只畫室內的一角，且最好保持在同一個位置上作畫，因為只要你一改變位置，即使你只是從座位上站起，透視就會跟著改變。

室內最吸引人的特質就是各種不同的照明方式。陽光透過窗戶落下，會照亮某一個角落，形成強烈的明暗對比，窗櫺的影子會以規則的或扭曲的樣子落在地板上。在一天的不同時間畫同一個房間是很有意思的，你可以看看光線的變化會在構圖上產生什麼樣的影響，還有在色彩上會有什麼變化。

▶理查・比爾，
美術餐廳・在巴黎
RICHARD BEER，
Restaurant des Beaux Arts, Paris

天花板上的鑲板及拱門繁複的圖樣，使畫面呈現裝飾的特質，然而地板部分卻是毫無修飾的，不但和天花板部分形成有趣的對比，也強化了室內的空間性。

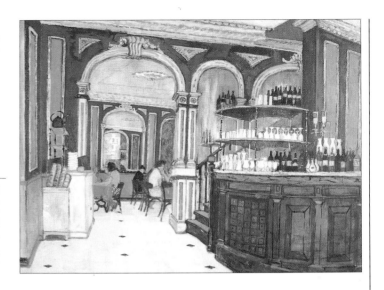

▶詹姆斯・霍爾頓，
室內（不同平面的組合）
JAMES HORTON，
Interior at Les Planes

光線不但從陽台的門照進來，也從左側一扇畫面上看不到的窗子照進房間內，以明色調來表現這迷人的空間和空氣感。

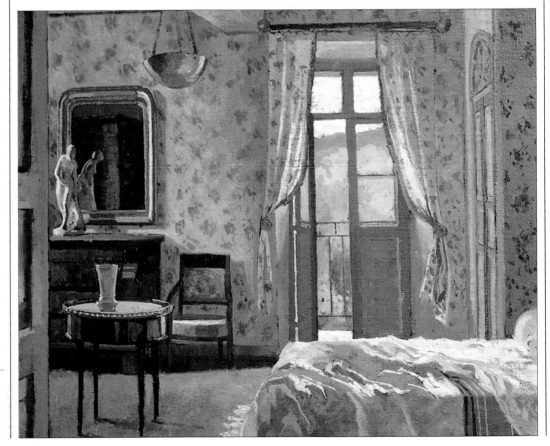

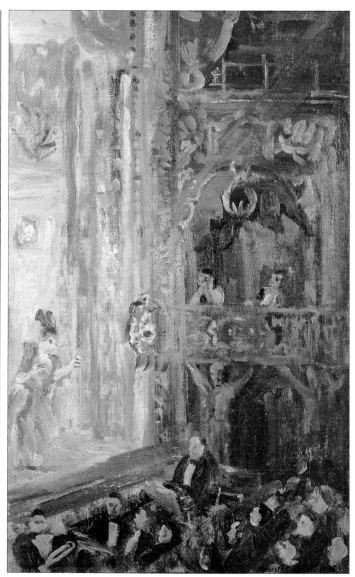

▲魯柏特‧薛伯德，
在音樂廳中的麥斯‧米勒
RUPERT SHEPHARD，
Max Miller at the Music Hall

從舞台上方投射下的燈光照亮
了戲院的一小角，畫面上描繪
的是建築的裝飾物、布幔和觀
眾的臉。戲院也是畫家們所鍾
愛的表現主題。不過，直接作
現場速寫也是有必要的。

▼雷蒙‧李奇，
在下雨的午后啜茶
RAYMOND LEECH，
Tea on a Wet Afternoon

透視是構圖最有力的工具，如
同這幅畫，屋頂透視的效果來
展現生動有趣的斜線圖樣。透
視線亦引導我們的視線至窗外
的花園。這就像是從一個框框
（畫框）看出去，再從另一個
框框（窗戶）再往外看。

建　　築

示　　範

戈登·波内特
（GORDON BENNETT）

　　波内特很少直接在現場作畫，但是他作了很多速寫，以直接的觀察作為完成畫作的基礎。這幅畫是以他在希臘小島上所作的速寫和上色的習作為藍本的。他畫在上了白色石膏底（gesso）的硬紙板上，並以直接法（Alla Prima）一次畫完。

◀ 1 將其中的一張寫生速寫稿釘在畫架上，作為參考。

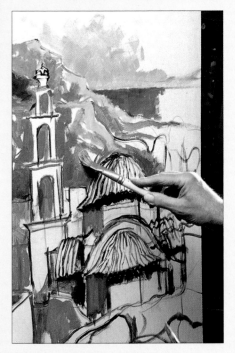

▲ 3 背景以土黃和生赭分別混合不等量的白色，並將油畫顏料畫在壓克力的「基層畫稿」（Underpainting）。

▶ 2 用炭筆畫好草圖，再上固定膠，避免炭粉把顏料弄髒。用稀釋的黑色顏料來加強某些線條和色面，這些黑色顏料在完成圖中也可隱約地看到，讓邊線更為清晰。現在他正用壓克力的黑色顏料將形式大致勾勒出來，這個基層畫稿很快就乾了。

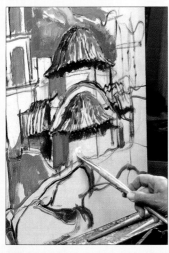

◀ 4 背景大部分的顏色都畫好後，畫家就可以決定建築物所要採用的顏色。沒有一種顏色比白色的亮度更高，所以用白色來畫這片牆壁將會造成強烈的色調對比。

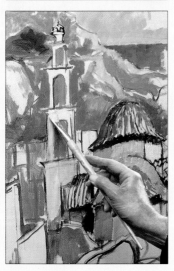

▲ 5 用加白的土黃色來畫這座鐘塔，大的硬毛平筆很適合用來畫這種直線造型的東西。

▲ 6 用亞麻仁油調精油所製的畫用油來調和白色顏料，不均勻地上在灰色底稿上。畫面上所產生的肌理效果，和真實牆面上的質感非常近似。

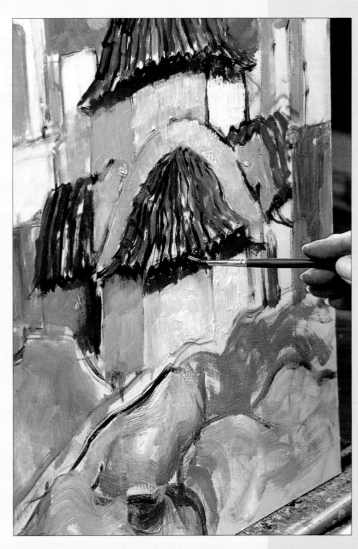

▲ 7 屋簷的陰影以小的貂毛筆沾黑色顏料來描繪。對於這種線形筆觸，畫家用的顏料比用在牆上的厚塗筆觸更為稀薄

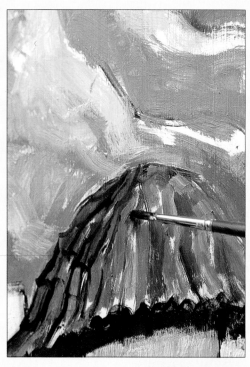

◀ 8 在屋頂上加更多的線條，讓這個主題更為突出。這裏也顯示了暖性的紅和黃色和基層畫稿上寒性的灰色之間的有趣對比。

▼ 9 整個繪畫過程中，畫家都是一起上色，從這個部分再到那個部分，而不是一部分一部分單獨完成。現在把前景的岩石再作修飾，再加強它們的立體感，並讓黑色的輪廓線顏色變淡些。

▲ 10 等這幅畫接近完成時，波內特開始修改或增加不足的部分。因為鐘塔還不夠突出，所以他再厚塗上白色的顏料，

這層顏料會受到下層未乾顏料的影響，顏色有點改變。

▲ 11 像拱門這種小細節，雖是畫面中相當搶眼的部分，但也要等到最後再畫。如果你太早畫它的話，它的顏色可能會被似先前所上的顏色弄髒。

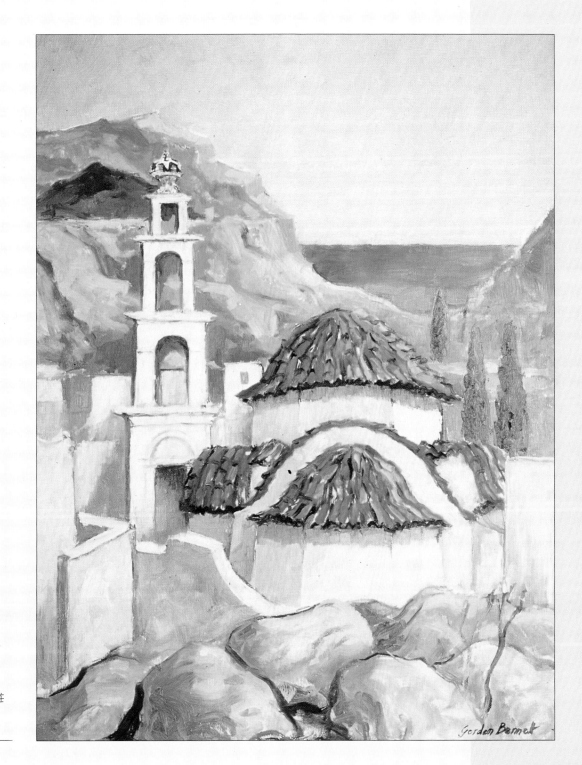

哥登・波內特，希臘小島的村莊
GORDON BENNETT，
Greek Island Village

在藝術的表現題材中，人物畫——不論是肖像、全身像或群像，都是相當富有挑戰性又吸引人的主題。它和油畫的關係較其他題材更為密切。這不但是因為過去的畫家都以油畫來畫肖像和人物習作，還因為油畫在實際操作上的方便。畫人像並不容易，用油畫顏料可以刮除、再上色並以各種方法來修改，即使你一開始就畫錯，也可以在後面的階段中補救。

不斷改變的風格（Changing Styles）

幾個世紀以來，畫人像的方法一直不斷地在改變，差別甚鉅，有部分因素是由於贊助人的需要不同。所要強調的重點也不一致。文藝復興以前的畫家，他們的贊助人是教會，所以他們所表現的題材不外乎是宗教的主題，像是聖家族或不同的聖者，都是人格的理想模式，而真人身體不完美的形象不能出現在這些「神人」的身上。然而，這些不完美的形象開始出現在某些藝術家的作品中，像馬沙秋（*Masaccio*, 1401～1428）⑲、達文西（*Leonardo da Vinci*, 1452～1519）（他堅持寫生作畫）、米開羅基羅（*Michelangelo*, 1475～1564）和拉斐爾（*Raphael*, 1483～1520）。

文藝復興發展至後三者時，肖像畫被認為是發展至它的顛峯，再也不可能超越他們的成就了。就某個角度來說，事實確是如此，直到今天，文藝復興的藝術仍有很多東西值得我們去學習和效法，但是要以我們自己的風格去表現。米開朗基羅在西斯汀教堂天花板（*Sistine ciling*）所作的人物壁畫，是那麼令人震撼，可是那再也不是我們在日常所關心的事物。大多數人會比較容易受到惠斯勒（*Whistler*, 1834～1902）所作的人像畫的吸引，並感到相當親切，雖然他的畫被時人嗤之以鼻，認為他的畫只是未完成的速寫作品。

「奧林匹亞」（*Olympna*），是裸體畫中最有名的畫作之一，它的作者是馬奈（*Edouard Manet*, 1832～1883），當它的沙龍展出時，曾引起世人的非議。因為在以前，裸體人物都只被放在歷史畫或神話故事的的場景中，然而馬奈的模特兒卻是一個普通的巴黎女孩，畫面上並流露著官能性。就在不久以前，畫人像畫還有一定的法則，不但主題有一定的安排方式，連畫的方式都有固定的方法。馬奈所用的技法也受到很多的批評，尤其是他沒有以色調來表現人物的形體感，倍受攻擊。我們實在很幸運，沒有這樣的標準在圈制我們。從藝術史的發展中，我們可以看到每一個新的潮流所發展的理論和他們對人物主題的表現方法。然而到現在，很明顯地，畫人像已不再有「最好的」表現方式了，任何表現方式都取法於創作者的思想和理念。

畫草圖的重要性（The importance of drawing）

不論你畫的人物或肖像是不是採取自由而隨意的筆法，你都應該有一個基礎，畫中人物的比例和生理架構，這些都要經過觀察，所以你應該養成畫人物速寫的習慣，隨時隨地畫。開始作畫時，你應該掌握基本的形態，不要拘泥於細節部分。在肖像畫中，要先架構額頭和太陽穴、鼻樑和兩側鼻翼、眼凹、顴骨和下頜等主要的面。要避免被瑣碎的細節所丁擾，並眯著眼睛來觀察。這個方法能幫助你掌握基本形態，並能讓你把握整體的色調。

處理人物比例時也要小心，許多經驗不夠的人往往因它而失敗。測量比例可以用一支筆或尺，用你的姆指在上面上下移動著，來測量人物的比例。這種方法從古迄今一直不斷地被運用著。

一旦你構圖完成，就可以開始仔細地畫草圖（*Underdrawing*）於基底材上。或許你也可以作「基層畫稿」（*Underpainting*），因為它有助於你建立主要調子的色面。要記住絕對不要急，在開始的階段愈小心謹慎，到後來的階段時，你愈可以輕鬆自在地畫。

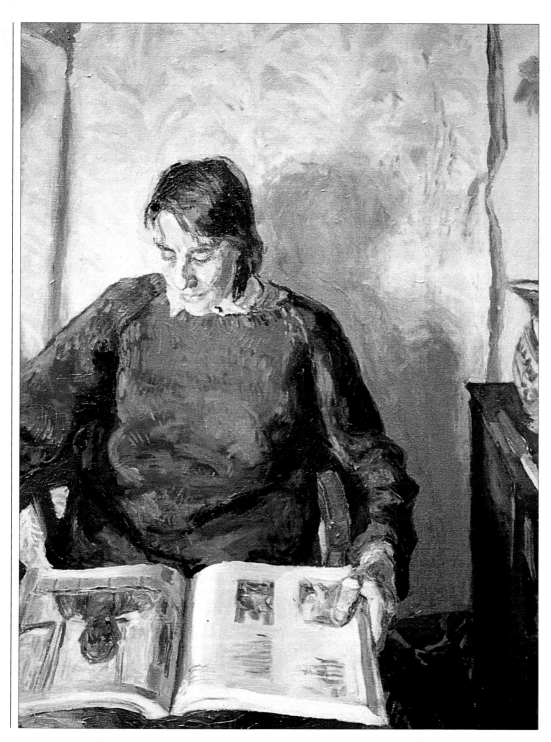

蘇珊‧威爾森，金注視著波納德
SUSAN WILSON，
Kim Looks at Bonnard

雖然這幅肖像畫上生動的筆觸
看起來隨意而鬆散，但卻入木
三分：我們可從畫面上清楚地
看出坐者的態度和個性，即使
作者並沒有鉅細靡遺地去刻劃
他的特徵。這幅畫的構圖是經
過作者的巧思安排的，像她刻
意在右邊安置抽屜拉出的矮櫃
一角，以及在左側安置布幕，
來把人像框起來。

架構人像
（Composing A Portrait）

　　人像畫雖然以人物為畫面的重心，但在構圖和用色上也要像其他主題一樣用心。畫人像不只是畫人的形體，還要表現人物特殊的性格，所以你在構圖時要用心思考，如何將它表現出來。

　　頭的位置、衣服、身體所佔的比例（只畫到肩膀或是畫到手的部分）、背景或其他你想表現的東西，這些在構圖時都要考慮清楚，再作決定。

　　表現人像應確切地掌握作畫對象的某些明顯特質。一開始畫人像時，你可以畫你較熟悉的人，因為你對他（她）已有相當程度的了解。多數人都會有些習慣性的小動作，有他（她）特殊的、支著下巴或十指交叉的姿勢，或有他獨特的坐姿。這些動作自然而不造作，只要讓他們放鬆或慢慢習慣被觀察，就可以看到這些動作顯露出來。

　　畫面的架構還要考慮顏色、衣服和背景的顏色，這樣才不會搶了主題的地位。光線也是很重要的一環，要確定光線照射所投下的影子正好能顯現人物臉部的特徵，如皺紋或酒渦等。最好避免用太刺眼的光線來照明，因為這樣的話，人物看起來會顯得憔悴而蒼老，且會奪走陰影部分的顏色。

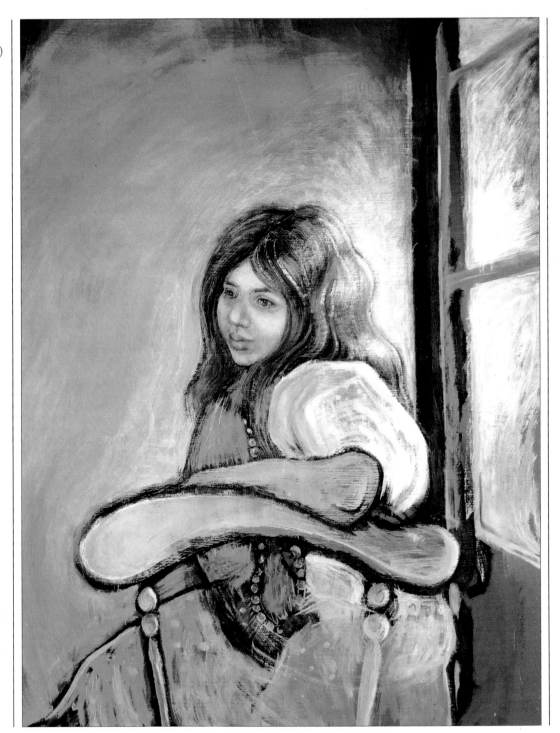

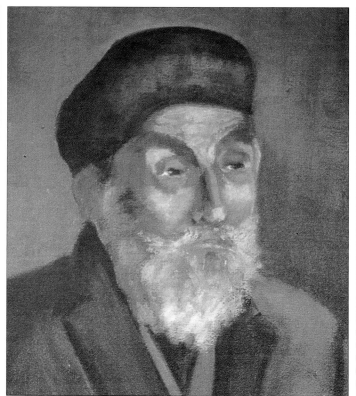

▼史蒂芬‧克勞瑟，新生兒
STEPHEN CROWTHER，
The New Baby

畫家以窗櫺適切地將這個細膩
描繪的人物框架起來，窗外的
綠樹更強調這新生命的主題。
人物側著頭，手放在嬰兒身上
的姿勢，滿足的微笑，均深深
地表達出她對嬰兒的摯愛。

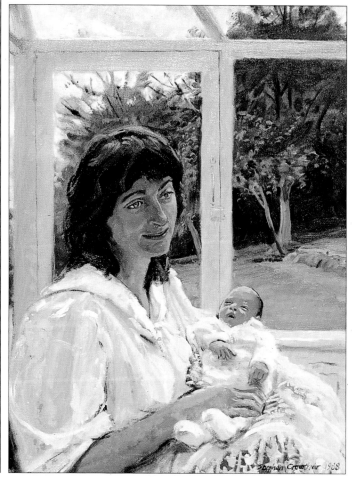

◀納歐米‧亞歷山大，
我的女兒，喬琪亞‧羅森嘉頓
NAOMI ALEXANDER，
My Daughter, Georgia Rosengarten

這幅畫強調了「筆法」（*Brushwork*）在構圖上的重要性
。頭髮、衣服和椅背均以類似
的筆觸刷過，然後逐漸隱沒在
牆上。這種律動的筆觸需要穩
固的支撐，這樣畫面才能平穩
。此處的支撐物是窗框，作者
以堅硬的垂直造型和深色調來
加強它的支撐效果。

▲歐爾文‧塔倫特，
從史戴普尼來的錫德尼
OLWEN TARRANT，
Sydney from Stepney

這幅畫的構圖雖簡單，卻可讓
觀者的視線集中在這個人物的
臉上。畫家所用的顏色種類很
少，陰鬱的情緒以深暗的色調
適切地表現出來。在畫胸像時
，人像的上方和兩邊應留足夠
的空間，這樣看起來才不會太
侷促。

求得神似

（Achieving A Likeness）

　　每個人的臉形都不一樣，各有其特色。你不必走到他們的面前就可以認出他們，即使隔著一段距離也能夠認出來。就算相片的對焦模糊，你也能輕易地辨認出他們。

　　畫肖像的第一步就是畫出臉形，並確立結構，像前額和太陽穴、鼻樑和鼻翼的面、眼凹的位置、顴骨和下頷等。

　　第二步是小心地測量和建立架構，並注意它們彼此間的關係。像睫毛或唇線這種細節部分應等最後的階段再描繪，如果你開始就描繪這些細節，反而容易畫得不像。你也可以只表現大略的印象，省略細節的描繪，並不一定要畫得鉅細靡遺。假使你已將人物大體的相貌表現得相當出色，就不必要再繼續畫，因為那樣反而是畫蛇添足。

　　假使你因重覆上色太多次，而把肖像畫壞了，這很容易解決，只要用「畫用清潔法」（Tonking）趁顏料未乾前把畫面的顏料清乾淨即可。去除多餘的顏料後，畫面會留下模糊的影像，很適合用來作為繼續進行的基礎。

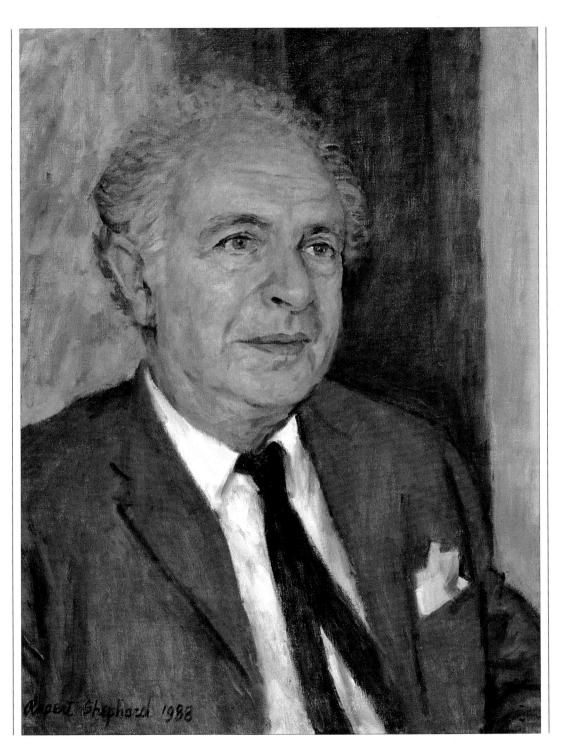

◀魯柏特·薛伯德，
麥可·薛佛德教授
RUPERT SHEPHARD，
Professor Michael Shepherd

這幅肖像畫是以傳統的方法（
先作「基層畫稿」，*Under-painting*）一層一層上色完成
的。人物的臉刻劃地相當細膩
，可是畫面上並沒有用很多硬
邊來架構輪廓，只有在鼻孔和
唇線上稍作強調而已。

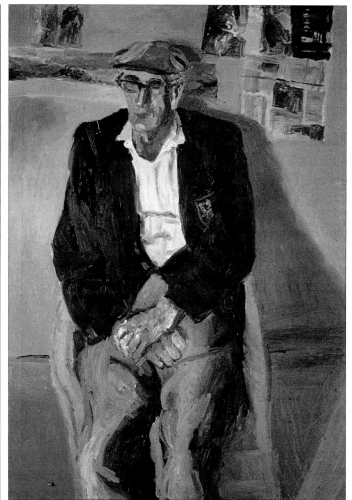

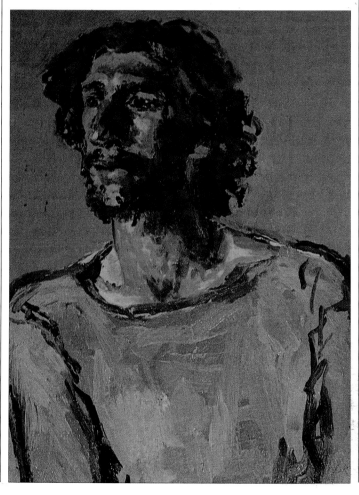

◀蘇珊·威爾森·法瑞爾·克里爾瑞
SUSAN WILSON，
Farrell Cleary

這幅肖像畫得相當有個性，以
率意而大膽的筆法來描繪，和
左邊魯柏特·薛伯德所畫的肖
像正好成對比。人物的臉和姿
勢都畫得很傳神，作者再以黑
色線條來強化構圖，讓主題更
為突出。

▲蘇珊·威爾森，我的父親
SUSAN WILSON，*My Father*

這裡除了臉以外，作者還描繪
坐姿來求得神似。如果要表現
人物的坐姿或站姿，應先找出
人物他獨特的坐法或站法，因
為每個人所使用的「肢體語言
」均不甚相同，在畫中加上肢
體語言，會更具表現性。

膚色（Skin Tones）

　　雖然皮膚看起來是粉紅色或棕色的，但實際上它可能是由各種不同的色調或顏色所組合而成的，比較少是和所謂「皮膚色」一模一樣的顏色。即使你很謹慎地控制光線，讓兩個人身上的照明儘量一致，兩個人的膚色和皮膚的質感還是會大異其趣；而身體上的不同部位，膚色也不盡相同。

　　皮膚顏色的深淺要以種族的不同和陽光投射的亮度來決定。然而就某個角度而言，皮膚是半透明的，它的顏色多來自於皮下微血管中血液的顏色。這就是為什麼有時在臉上和手上，可以看到紅色或粉紅色顯露出來。有些皮膚很白的人還可以看到靜脈血管的藍色浮現出來。

　　皮膚通常都同時顯露寒色和暖色，這有利於我們去描繪它，因為寒色容易顯得較沈，而暖色會顯得較凸出。調色板上應包括這兩個色系。你可放寒色系的原色：鈷藍、茜紅和檸檬黃，而暖色的原色可放：法國紺青、鎘紅和鎘黃。另外常用的顏色如土黃、拿玻里黃（Naples yellow）、焦赭、赭紅和生赭也可考慮加進調色板中。

　　上色時，對你所選用的顏色要有自信。用來調色的顏料不要過多，以3～4種為限，這樣調出來的色彩才會純淨。多花點時間調色，可讓畫面的色調和諧，畫面具有整體感。

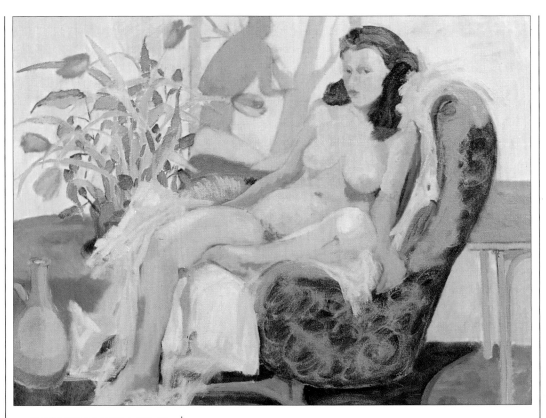

　　你可依照個人喜好來運用技法，不過若要表現皮膚質感，你可採用某些特別的技法來表現，如使用「透明技法」（Glazing）於「基層畫稿」（Underpainting）上。用透明的深色重疊在淺色上。可充分地強調出皮膚的半透明感。林布蘭特（Rembrandt, 1606～1669）的畫像就使用這種技法。而文藝復興的畫家則喜歡薄塗暖色系於寒色系的綠色、灰色或紫色之上。

▲歐爾文・塔倫特，寂靜之潮
OLWEN TARRANT，
Tides of Silence

皮膚不會只顯出一種顏色。在此用不同的色調和顏色，使身體能和畫面上其他平塗的形狀協調，雖然整個畫面上都是平塗的效果，但仍相當具有空間感，這是因為作者用一些暗色調讓形體具有立體感。整體的感覺是以粉紅色為主色調，而暗影部分以中間調的粉紫色加上淺綠、藍色或紅色來表現。

▼蘇珊·威爾森，脊椎受傷科護士
SUSAN WILSON，
The Spinal Injuries Nurse

畫面上坐著的人物皮膚，整體
的顏色是帶棕色的粉紅，不過
若是近看的話，可以發現它是
由各種顏色所組成，從奶油色
到棕色和紅色。畫皮膚需要細
心地「調色」（ *Colour Mix-
ing* ），因為每個顏色間都必
須能緊密地聯結在一起，顏色
的差異過大會破壞畫面和諧的
效果。

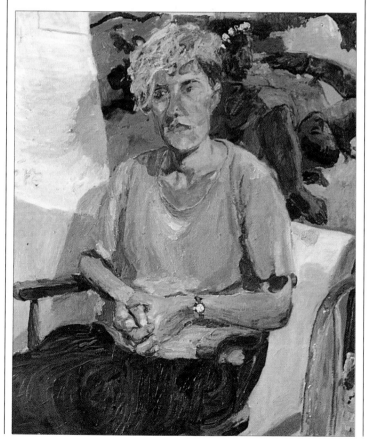

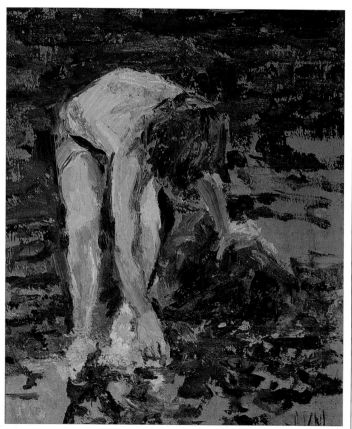

▲亞瑟·馬德森，找漏勺
ARTHUR MADERSON，
Looking for Skimmers

用厚塗的顏料快速地上色，皮
膚的調子以大膽的色塊交織重
疊在一起。事實上畫家在調色
盤上所放置的顏色色調差異很
大，可是因為他用「溼中溼」
（ *Wet Into Wet* ）技法，所
以顏色都混在一起，反而產生
柔和的效果。

著衣人像
（ **The Clothed Fiqure** ）

畫著衣人像時，最要緊的是要了解衣服只是身體的一個覆蓋物，衣服上的衣褶都是因身體的形狀和動作而形成的。初學者容易犯的毛病就是把衣服上的皺褶描繪地太仔細，以致無法和身體露出的部分相連在一塊兒。

你必須仔細地觀察和描繪衣服，並讓衣服底下的形體呈現出來。尤其是較薄的衣物，像夏天的洋裝，必須要將人物衣服底下的肢體表現出來。你可用皮膚色系來作身體的「基層畫稿」（ *Underpainting* ），等它乾後，可用「透明技法」（ *Glazing* ）或是「皺擦法」（ *Scumbling* ）來表現衣物。

表現著衣人物另一個問題是特殊質感的表現。不同的質料會呈現不同的樣子，這是由於它們反射光線的方式不同。例如，天鵝絨的樣子和亞麻布或棉布大不相同，因為在不同位置上的皺褶都會產生亮光。像緞布這種閃亮的織物有更為明顯的色調變化，不像毛織品是無光澤的。

肖像畫最好表現著衣的人像，這樣你所表現的對象會覺得比較自在，也比較容易藉由衣物顯露出他們的性格。衣物上色彩的處理不可過於顯眼，應用較率意、鬆散的筆觸來處理，這樣才不會影響到臉部，並讓注意力集中在人像上。

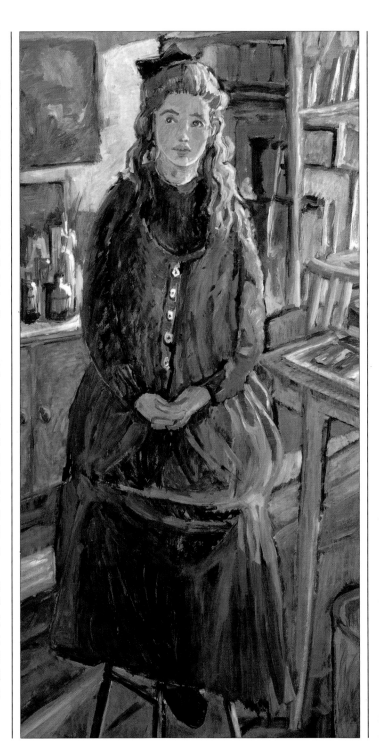

◀歐納米・亞歷山大，
我的女兒喬琪亞
NAOMI ALEXANDER，
My Daughter Georgia

作者先以單純而拉長的形體來處理衣服的部分，引導觀者隨著這拉長的身形最後落在人物的臉上，然而在這修長的身形上，也描繪了一些細節部分，讓它看起來不會顯得單調。洋裝的輪廓和衣褶，顯示它順著人體的線條包裹著人體，同時也描繪了腰、臀和膝蓋等部分，這個畫家喜歡用平滑的表面來畫畫，在此他所用基底材的是木質板（參見「基底材」（ Support ）。

▲蘇珊·威爾森，勒維斯
SUSAN WILSON，*Lewis*

這位畫家所用的「筆法」（*Brushwork*）總是非常特殊且相當具有表現性的，在此她將顏料厚塗在上衣和長褲的部分，看起來不像用「塗」的，倒是像用「描繪」（*draw*）的。襯衫也是用類似的大膽筆觸來描繪，與畫中的人物非常相襯。從這樣的肖像表現中，我們可以知道，肖像不單單只是把一個人的形像畫出來，同時也是藉由繪畫將畫家對人的觀感表現出來。

▶史蒂芬·克勞瑟，法國遊客
STEPHEN CROWTHER，
The French Visitor

這種黑白條紋起碼佔了畫面的¼，讓這幅畫變得相當有特色。臉部的色調也以強烈的黑白對比來呈現，以配合毛衣上的顏色，這樣也能讓注意力集中在臉上，不會被毛衣對比鮮明的花色搶走了視線。這裏所用的「筆法」（*Brushwork*）相當隨意，尤其是黑色條紋的部分。事實上，它們是深藍色的。注意看白色條紋的部分，它們也不是純白的。

小孩（Children）

畫小孩畫像，特別是你自己的孩子，是相當有價值的，因為每張畫都將成為孩子成長的記錄。

當然，比較麻煩的是，小孩子比較沒辦法一直保持不動。有些藝術家以賄賂的方式來解決，有的則趁他的模特兒沈浸在畫畫、閱讀、玩玩具或看電視時，把他（她）畫下來。採取第二種方式有兩種好處，第一是這時候的孩子會顯得自然而放鬆，在無意間會擺出他（她）獨特的姿勢；第二是這些活動的記錄，同時也顯示了孩子在某個階段的興趣所在。

假使你叫小孩保持某種姿勢不動，他一定會顯得很不自然，這樣絕對畫不好。因此，假使你想在你的模特兒面前完成一幅畫，你必須畫得很快，並在很短的時間內完成。又如你習慣在一開始時畫「基層畫稿」（Underpainting）作底，像這個情況最好用壓克力顏料來畫，因為它在幾分鐘之內就會乾了。

畫小孩最容易犯的毛病就是把小孩畫得太老，尤其是當你把陰影或酒渦加得過重時。光線要保持柔和，要避免強烈的明暗對比。小孩的輪廓要比大人緩和許多。因此，你應避免用太清晰的筆觸，「指塗法」（Finger Painting）非常適合用來畫小孩子，至少可以用在畫面的某些部分。

▲傑瑞米 · 嘉爾頓，提米
JEREMY GALTON，*Timmy*

畫家花了整整兩小時的時間，以「直接法」（*Alla Prima*）將他的孩子的神情和特質表現出來。他先用很薄的顏料來作「基層畫稿」（*Under-painting*），將臉部的基本架構畫出來，然後再用一層較厚的顏料畫上去。這幅畫是採用上了土黃色底的硬質板（*hardboard*）來畫的這層底色（*Coloured Ground*）在臉部某些部分仍可看見，讓畫面更具整體性。

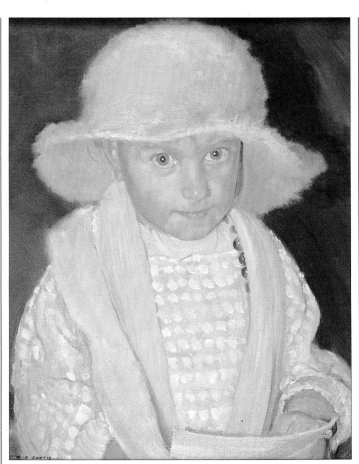

▲大衛 · 克提斯，艾瑪的畫像
DAVID CURTIS，*Portrait of Emma*

小孩的臉和身體比例和大人的完全不同，臉的輪廓線也平滑地多。粉紅色的柔嫩小臉上有兩顆明亮的藍眼，窄小的肩膀、短短的手臂，只有小孩才有這些生理特徵。背景較暗的顏色和頭上的軟帽更強調孩子純真無邪的特質。

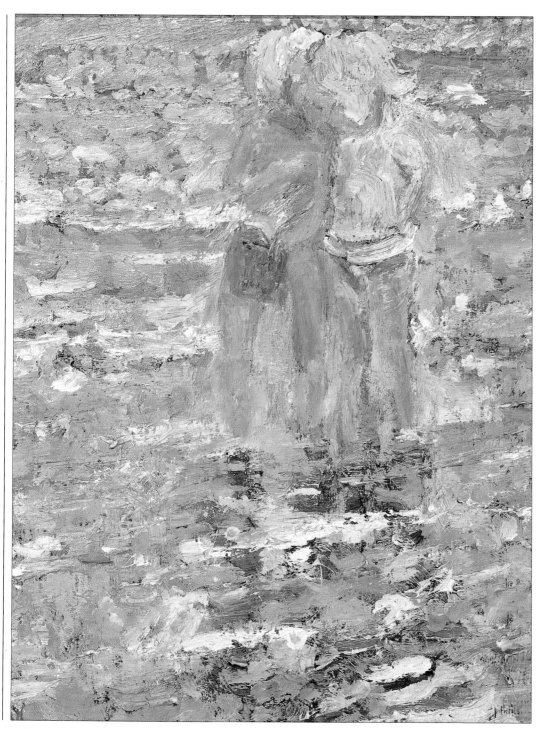

◀亞瑟・馬德森，
海灘上的小男孩和小女孩
ARTHUR MADERSON，
Boy and Girl on Beach

將這兩個小孩，放在畫面較高
的位置，不但強調他們小小的
身形，也將觀者與他們的世界
藉著一潭水分隔開來。這幅畫
大部分都是油脂較多的模糊厚
塗筆觸所構成的，而「基層畫
稿」（ *Underpainting* ）則是
以淡彩上色。畫面上的某些部
分仍可看到紅色底顯露出來，
尤其在前景和小孩的倒影部分
，特別明顯。

佈局（Settings）

在一張肖像或一張以人像為主的畫作中，週遭的景物必須用來襯托人物，不能和人物的地位相抗衡。然而，即使人物週遭的景物只是概略地處理，也必須掌握其基本形態。加上佈局更能顯現人物的性格，可將人物的興趣或職業視覺化。比如說，你可以畫一個正在閱讀或畫畫的小孩，或是站在畫架旁的畫家，而且這可確保你能好好地觀察他，因為他可能也正全神貫注地在做自己的事。同樣的道理，你可以描繪店主正在他的店裡工作或網球選手拿著他的拍子在球場打球。

以純粹的繪畫詞語來說，你所選的佈局是構圖上的有利「工具」，可用它來架構畫面具有線性特質的部分，如牆角、窗框、門邊或天花板的邊緣等，能產生直線和橫線，讓佈局更為堅實平穩。和水平線成一斜角的斜線，能在畫面上形成深度感並造成三度空間感，如果讓斜線往焦點集中，則更有助於空間的表現。窗子、牆上的畫、裝著花的花瓶及其他吸引目光的東西都可用來平衡畫面，但它們實際上只是畫面中從屬的部分，你終究要讓目光回到人物畫。作畫並不只是將人物的五官很清楚地描繪出來，你可能描繪正在從事某件特別工作的人，卻連他長得什麼模樣都看不清楚。例如，你可能喜歡表現一個正在打網球，或玩風浪板的人，或是一個正

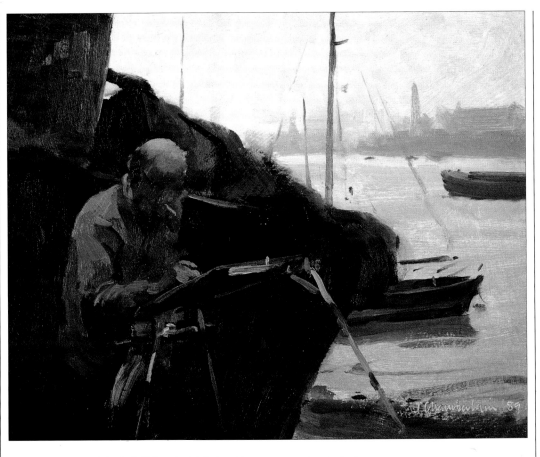

在跳舞的舞者（竇加的芭蕾舞者即這類題材的最佳範例）。你所要表現的只有動作本身，因此你要發掘最能呈現動感的瞬間姿態，並試著運用技法來表現。操作快速的「溼中溼」（Wet Into Wet）很適合用來表現運動中的人物，因為它能造成模糊的效果，避免描繪的線條過於清晰。

相對於表現人物的動態，畫中的人物也能單純地只作為風景或室內的一部分。它的重要性可能會減低，不過可用來作為畫面上的視覺焦點，或用來強調尺寸大小的對比性。例如一幅山景裏頭的點景人物，可用來強調空間感和山勢的雄偉巨大。

◀崔佛・張伯倫，
正在寫生時，布格斯比的到來
TREVOR CHAMBERLAIN，
Working on Site, Bugsby's Reach

這位畫家喜歡表現另一位畫家
朋友在作畫的情景。這個模特
兒可能或多或少地保持不動，
在你描繪他的同時；而且能以
佈局充分地表現他所熱愛的工
作和興趣等。很明顯地此處人
物是視線的焦點，但我們的目
光可從前景部分掃過，移到遠
處描繪細膩的河岸上。

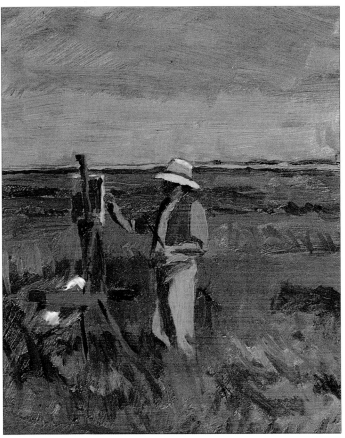

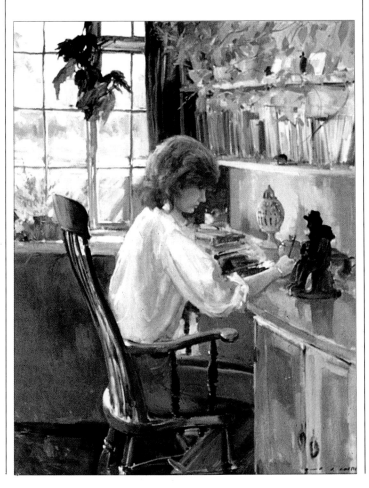

◀大衛・克提斯，正在用功的希安
DAVID CURTIS，*Study of Sian*

這幅畫既是優秀的人像畫，也
是極佳的建築室內畫，以人物
為畫面重心，旁邊以室內佈局
來搭配。畫家很仔細地安排構
圖來表現這個主題，例如右下
角碗櫥的門可平衡窗戶，而椅
背上的斜線則能連接前景和背
景。

▲傑瑞米・嘉爾頓，正在作畫的詹
姆斯・霍爾頓，在莫斯頓・馬希斯
JEREMY GALTON，*James
Horton at Work, Morston Marshes*

這幅小型的油畫速寫同樣是表
現正在作畫中的畫家友人，畫
中的人物和他作畫的裝備，相
對於他背後渺無人煙的田野以
及灰暗的天空，正好形成一個
很好的對比效果。

▼安德魯‧馬卡拉，
下課回家的小女孩，在印度
ANDREW MACARA，
Home from School, India

雖然這幅畫的佈局色彩豐富且
充滿趣味，但是構圖上若少了
這四個小女孩的話，將會變得
不完整且索然無味。這幅畫在
前景中以圖樣為表現的特點，
畫面顯得有些平穩、單調，還
好作者加了左邊的人物於畫面
上，他的動態使得畫面上產生
一些動感。

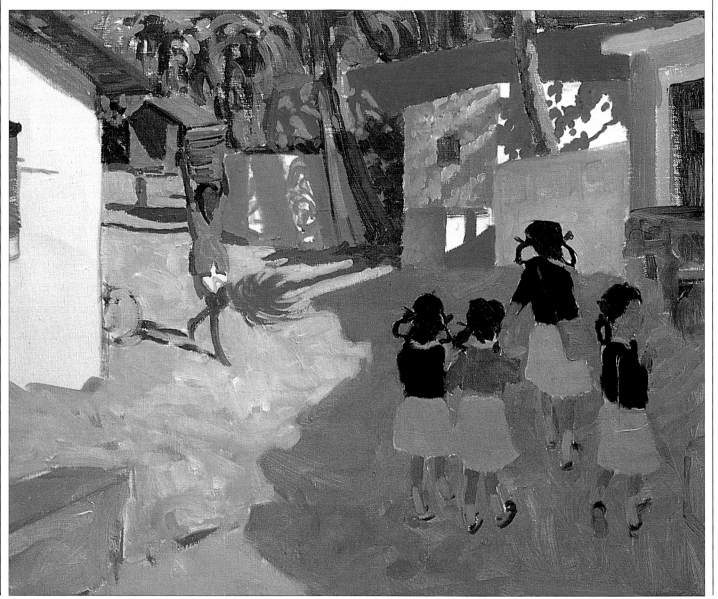

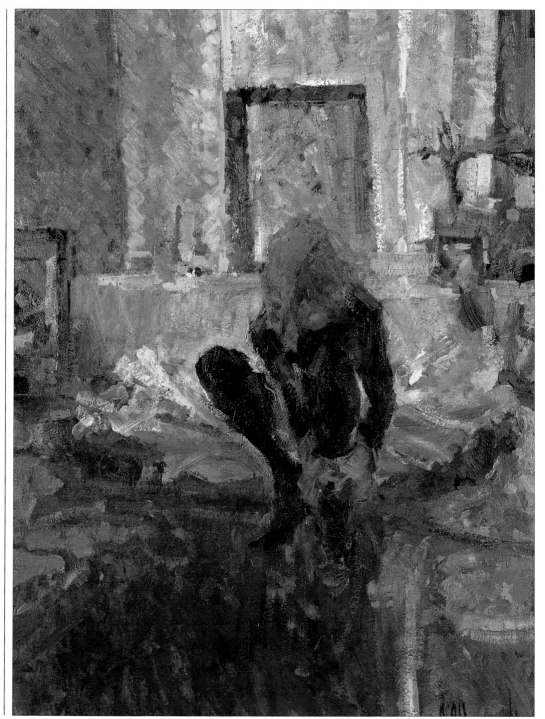

▲歐爾文·塔倫特，施媚態的女人
OLWEN TARRANT ，
A Lady of Beguiling Ways

這裏人物依舊是視覺上的焦點
，因為人物身上的衣著顯現了
強烈的色調對比。然而，這只
是構成這整個畫面的一部分形
狀和色彩。這幅畫真正的重點
是整體的圖案表現。

◀亞瑟 · 馬德森，生日宴會
ARTHUR MADERSON ，
Birthday Treat

畫室內的人物，可將人物及週
遭的景物視為一個整體來表現
，就像這位畫家在這張畫上所
呈現的。不過，這個身著黑衣
的女孩仍然是視覺上的重點。

群像（Groups）

群像是個相當有趣、又相當具有挑戰性的主題，不過初學者可能會視它為燙手山芋，因為畫一個人就已經很棘手了。但事實上，除非你是要表現一張全家福，家中的每個成員都轉畫得很逼真，否則你只要概略地表現出人物的形像，重點是在於人物安排的方式，和群像所要表現的情境。

組合成群像的個體之間往往有共通性，即他們湊在一起的原因。他們彼此之間或許根本就不認識，但因為某種共同的喜好使他們在一塊兒，如看一場表演或在市場裏買水果。或者促使他們在一起的原因是因為他們是朋友或家人。

不管人們在做什麼，他們很少會一直停留在某種狀態或保持某種姿勢，所以人物群像多半都是用速寫轉畫成的。你盡可能地讓你的速寫習作提供你作畫的有效資訊，要不然你就很難將它結合成一幅畫，因此你必須確定你已標明畫面上人物與其他事物的大小和關係位置，以及光源的方向。同時，你也應找出群像特殊的動態和姿勢，並且要讓人物的姿態看起來很合理。這樣，即使你沒畫出人物的五官，看起來也一樣自然。

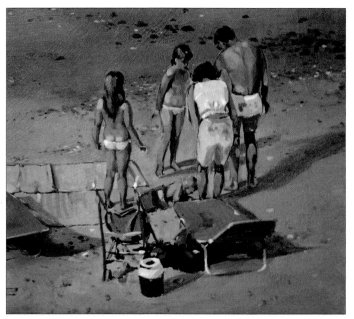

▲雷蒙・李奇，找尋買冰淇淋的錢
RAYMOND LEECH，
Searching for the Ice-cream Money

即使你不知道這幅畫的畫名是什麼，你也可以從空空的墊子和沙灘椅上知道這些作日光浴的人起身一定是為了什麼特殊的事情。畫人像或群像往往會牽涉到一些故事性的主題，因為人總是在做些什麼或進行一些活動，而這種「講故事」的特質正是繪畫中的一個重要部分。

◀納歐米‧亞歷山大，
法比亞和孩子們
NAOMI ALEXANDER，
Fabia and Children

雖然作者在臉部並沒有作任何
刻劃，可是從人物的姿態和造
型，可以一眼就看出他們是母
子。作者以柔和的寒色調和包
圍著這對母子的柔光來製造一

種親密、溫馨的感覺。

▲亞瑟‧馬德森，里斯摩節
ARTHUR MADERSON，
Lismore Fête

畫面上人物的眼睛都轉向畫框
邊緣上方，娛樂節目的來源。
然而畫面以豐富的筆觸、色彩
和肌理來表現，卻使觀者的眼
睛緊緊地被它吸引住。雖然所
有的人物都被仔細地觀察和細

膩地表現出來，但事實上這幅
畫本身就已具有相當大的力量
，這與主題本身沒多大關係，
倒是與它的處理方式有相當大
的關聯性。

人　　像

示　　範

湯姆・寇特
（TOM COATES）

　　寇特喜歡畫他所熟悉或喜愛的人，並很少為了別人請託而畫，因為他希望能自由自在地作畫，探究新的題材和媒材，也用水彩和粉彩來表現這個主題。他認為自己是一個表現色調的畫家，在意的是色調柔和的協調感，從不使用鮮艷的色彩。這幅人像上，可以很清楚地看到畫面上主要是色調明暗的變化。這幅畫一次就完成了，寇特喜歡探索主題，且能當機立斷，畫得又快又有自信。

▼ 2 然後他開始架構臉上主要的塊面，以較亮的顏色畫出顴骨的部分。

▲ 1 畫家用深色的稀釋顏料來建立整體的架構，並以大筆觸把人物的姿態大略地畫下來。這種粗線條就是這個階段所需要的，它讓畫家能掌握整體，對作畫的進行更有自信。

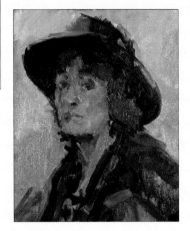

▲ 3 先將整張畫面上每一部分的顏色都上好，重要的顏色和色調都點出來。這時候的筆觸仍相當鬆散，且沒有加任何細節的描繪。

◀ 4 用幾筆寒色和暖色系的粉紅、棕色和黃色迅速地加在人物的臉上，這時人物的臉就開始成型了。注意看作者使用顏料的方法，他一開始用得很薄，現在則用較濃稠的顏料，這完全是遵照「油彩上淡彩」（ Fat over Lean ）的原則。

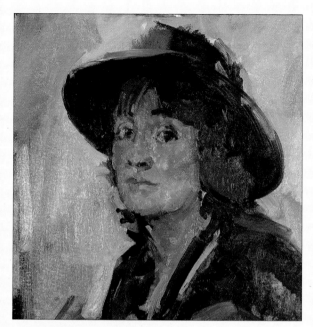

▶ 6 用「混色」（*Blending*）將臉上交叠的筆觸變得平整。最後，再加最後修飾的筆觸，如帽子上的羽毛、耳環上的亮光、圍巾上的條紋等，讓畫面更為生動。衣服的部分，特別是右下角的部分，讓它保持模糊的狀態，才不會和視線的中心—臉部相抗衡。

▲ 5 繼續上色把人物的外形和特徵描繪出來。現在畫家把注意力轉到背景部分。他先混合各種不同的淺灰和深灰，最後他決定用暖色系，中間調的綠灰色來表現背景，這個顏色在完成圖中（見圖右）可清楚地看到。

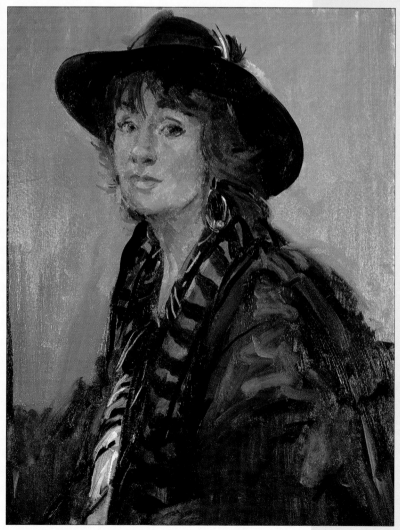

▶ 湯姆・寇特，佩蒂的畫像
Tom Coates, Portrait of Patti

風景（Landscape）

　　雖然在文藝復興以前，觀察細膩的山坡、原野和花朵就已出現在宗教畫裡頭，可是風景畫變成一個完全獨立的主題還是17世紀以後的事。早期兩位最偉大的風景畫家，法國的克勞德・洛林（Cloude Lorraine, 1600～1682）⑳及荷蘭的胡伊斯・勒代（Jacob von Ruisdael, 1628～1682）㉑，對於後世的畫家有著相當深遠的影響。然而這兩個人所畫的風景畫都不是真實的自然風景，克勞德・洛林所描繪的自然是理想化的，其中有人以及古典神話中的水澤女神（nymphs）和英雄人物；而胡伊斯・勒代則以主觀的方式來描繪感性的自然，他對自然的表現方式在一個世紀之後，被英國偉大的風景畫家透納（J. M. W. Turher, 1775～1851）闡釋地更為精闢了。

　　以客觀的方式來觀察自然，要到與透納同時的康斯塔伯（John Constable, 1776～1837）才開始。之後，法國的印象主義者（Impressionists）繼承他的方式，記錄草或葉上的光，以及天空或水的律動感。今天，風景畫是所有繪畫題材中最受歡迎的，完全是在印象派畫家推動下的結果，雖然我們也許會讚賞克勞德・洛林的完美構圖，但我們可能會從印象派自由寫意的「直接法」（Alla Prima）中得到更多的感動。

直接寫生（Working on Location）

　　沒有一種作畫方式能與之匹敵的。雖然在不穩的天氣下，要直接在現場完成一幅畫是不太可能的，但你可以作些彩色速寫，然後再帶回畫室轉畫在畫布上。直接的觀察和感受，身入其境中，更能讓你充分地表現出在特殊天氣中的情境，與在安全距離下觀察景物完全不同，這正是風景寫生最迷人之處。

　　油畫很適合作戶外寫生，而且假使你以小張的畫布或畫板來作，可以畫得很快。康斯塔伯用來作大型畫作參考用的小型油畫速寫，通常都是以紙或紙板為基底材（參見「基底材」，Supports），這兩種基底材都很適合用來作速寫。你也可以買油畫專用的速寫簿，價格並不貴。有的畫家不喜歡用這種速寫本，因為紙張的表面很滑，不過有的畫家則覺得它很好用。

　　不可諱言的，在戶外寫生也有些問題，有的畫家曾因在外寫生而被曬傷、被蟲咬到、畫架被吹倒，或是畫因被雨淋溼而只好丟掉。對雨，你真的一點辦法也沒有，不過像炎熱的季節，你最好隨身攜帶防曬油和防蟲藥膏，以及帶一頂帽子以遮陽；而在冷天，你可以多穿一雙厚毛襪，有時甚至需要隨身帶一包熱水袋。不過，這也沒什麼好大驚小怪的，因為惡劣的氣候和環境，往往能訓練你的耐力和毅力，使你畫得更好。

建立架構（Building the foundation）

　　風景畫會受歡迎的因素有部分是因為一般人會認為風景畫比人像或建築物簡單。不過即使你不想表現地很寫實，細心的觀察和良好的草圖仍是相當重要的。有時候為了構圖，可以把樹的位置移動到合適的地方，不過要改得合理些，要不然就會很奇怪了。

　　因此，不管你對你想表現的風景是否有自信，最好一開始都先畫「草圖」（Underdrawing），你可以在草圖上先畫出主要的景物以及它們之間的關係。此外，透視、正確的位置以及比例都是不可忽略的問題。

　　在平面的風景畫中，透視特別地重要。有時候你會覺得很驚訝，中景的大湖在畫面上竟然只有窄窄的一條，叫人很難相信自己的雙眼。你可用一支筆，用你的姆指在上面，上下移動來測量。假使你在戶外寫生，可用此測量法，直接畫在作畫的畫面上。

▶克里斯多夫・貝克，回到林裏
CHRISTOPHER BAKER，
A Turn in the Woods

在這幅畫中，作者完美地掌握住微弱的陽光，透過春天新發的枝葉，斜斜地灑落在如氈的花上。輻射狀的樹影將視線引到明亮處，並越過它，到達遠處淡紫色的林子裏。較主要的葉子及前景地上的植物，用色點、皴擦和乾筆厚塗（參見「皴擦法」*Scumbling*），和「乾筆法」（*Dry Brush*）。畫布上的某些部分還可看到「基層畫稿」（*Underpainting*）顯露出來。

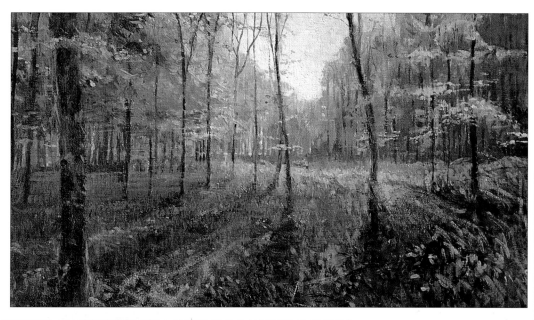

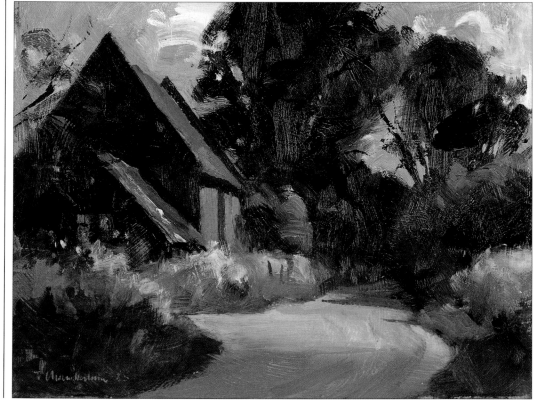

◀崔佛・張伯倫，
六月的沙福克小路上
TREVOR CHAMBERLAJN，
Suffolk Lane, June

這一小幅運用「直接法」（*Alla Prima*）的畫作，很快就完成了，這是因為作者以「溼中溼」（*Wet Into Wet*）技法重叠大筆觸，以生動活潑的筆觸來構成整個畫面。穀倉鮮紅色的門是視覺的焦點，因為它被旁邊深暗的色彩所包圍，襯托之下，變得更為醒目。

夏季（Summer）

在溫暖的夏季裏，風景最大的特色是耀眼的綠。不過看起來雖然好看，可是顏色和調子若控制得不好，畫面看起來可能會顯得很單調。

綠色的範圍很廣，有的近乎黃色，有的則含有藍色的成分，也有的近乎棕色，如深色的橄欖綠。有些顏色可以加在綠色之間，作為亮光的淡黃色到表現陰影的藍色、紫色或棕色，這些顏色都可拿來和綠色一起變化，不要只光用綠色，那樣會顯得很單調。

顏料中，綠色的種類也很多，但不要過於依賴這些錫管顏料，你應該學著辨別不同的綠色，並練習自己調色。最好能夠到戶外直接寫生，好好利用夏季的好天氣。

要確定顏色是否用得準確，可以先在調色板上調好顏色，然後走過去，盡量靠近風景中主題的重要部分，用筆沾上顏料，拿起筆來，比對顏色是否接近所描繪的主題。你可以馬上發現你所用的顏色是否接近原物，然後可再作修正。

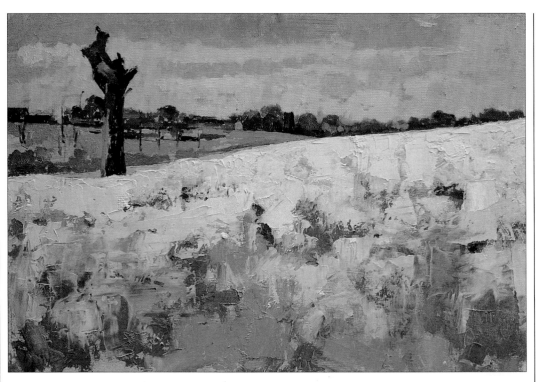

▲詹姆斯‧霍爾頓，油菜田
JAMES HORTON, *Rape Field*

耀眼的油菜花田，枝葉繁茂的遠樹，常代表著初夏的來臨，縱然天空陰陰的，好像要變天的樣子。雖然油菜田佔了畫面的⅔，可是作者為了避免黃色顯得太重，特別用濃稠的綠色來與之平衡。畫面豐富的肌理感是以「畫刀畫法」（*Knife Painting*）達成的。

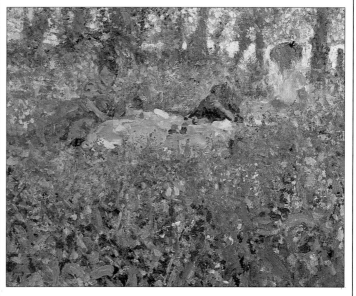

◀大衛・克提斯，賣冰淇淋的人
DAVID CURTIS
The Ice Cream Seller

作者以灑滿陽光的綠草地和濃密的樹蔭來展現夏日輕鬆、愉快的氣氛。整幅畫幾乎以生動的綠色和較暗的藍色為主，而中間表現陽傘的那一筆橘黃色

在藍色和綠色的襯托下，顯得格外突出。

◀克里斯多夫・貝克，
莫爾頓・漢普斯迭
CHRISTOPHERr BAKER，
Moreton Hampstead

夏天樹葉的綠色，距離愈遠顯得更藍，這個效果在這個畫家的畫作上亦被觀察到。這幅畫中所顯現的各種綠色，均是混合不同分量的紺青、溫莎藍（或 *phthalocyanine blue*）及鎘黃、檸檬黃或土黃色所產生的

▲亞瑟・馬德森，傍晚的野餐
ARTHUR MADERSON，
Picnic Evening

作者採用「視覺混色」（參見「點描法」，*Pointillism*）來增加色彩的明亮感。前景的植物以藍色、綠色和黃色的色點和筆觸塗抹點畫，讓整張畫都閃耀著光彩。

冬季（Winter）

許多冬季的特色是要用心領會的，而不是用看的。例如，我們無法真的看到冷冽徹骨的寒風。只要能善用視覺語言來傳達，一幅好畫就能令你感到「冷」的感覺。例如用黯淡微弱的陽光、較低的雲層、光禿的樹或寒風中的路人，穿著厚重的衣物瑟縮地走著。

你也可以用色彩來表現寒冷。大致說來，冬天的顏色要比夏天更黯淡許多，更不溫暖。可是若是畫面上只用冷灰或藍色，會顯得很單調，所以可用明亮、溫暖的色彩來作襯托。例如，雪的潔白在紅色的屋頂或穿著鮮艷衣服的人之襯托下，會顯得更白。雖然雪看起來是白色的，但實際上卻包含了灰色、紫色和藍色，並會反映天空的顏色。

要避免雪景的顏色太單調，可以將雪景畫在暖色底上，如土黃、赭紅或正紅色上（參見「底色」，*Coloured Grounds*）。如果上述的顏色塗得並不均勻，暖色的底色會從寒色間顯露出來，更能襯托寒色的冰冷嚴寒。

◀雷蒙・李奇，村邊
RAYMOND LEECH，
The Edge of the Village

雖然這幅畫的天空和雲佔了很大的面積，可是寒、暖、暗、亮的色彩十分協調。稻草的土黃色、樹和房舍的紅棕色更能襯托雪冰冷的白色和遠山的冷藍。

◄布萊安・波內特，
皮歐佛之眼，耶誕節早晨
BRIAN BENNET，
Peover Eye, Christmas Morning

潮溼、凝結的霧氣和低斜的太陽，都是冬天常見的景象。整個畫面幾乎都是以淡藍色來構成，不過在前景和中景的草地部分，則加了一點點黃色；前面線條般的樹和矮籬，以較為清晰的形來支撐整個畫面。

▲亞瑟・馬德森，
黎明前夕，在曼迪普斯
ARTHUR MADERSON，
Approaching Dawn, Mendips

畫家以散佈於畫面間的紅色、黃色和土黃色來加強畫面上藍色的冰冷。這幅畫上好幾層顏料重疊上色，最後幾層是以「溼上乾」（*Wet On Dry*）來上色，再用「皴擦」（*Scumbling*）的方式重疊在已乾的顏料上。你可以清楚地看到又厚又乾的顏料附著在畫布纖維的凸起部分，讓底下的「基層畫稿」從顏料間顯露出來。

天氣（Weather）

風景在每一天或每一分鐘所呈現的樣子，都受天氣的主宰，事實上，在許多情況下，天氣便是風景，且能獨立形成一個繪畫的題材。例如，你可能看過晴朗寂靜的景象忽然狂風大作，天空驟然變暗，開始下起暴風雨；或是陰暗單調的景緻，在幾道亮光劃破雲霧時，突然變得十分神奇；這些都是天氣的作用。

然而這些效果都是瞬間即逝的，因此你應該養成隨時在現場作速寫的習慣，這時速寫都可能成為一張完整畫作的基礎；你也可以用相機攝下這些奇景，不過對於機械不可過分依賴。

康斯塔伯（Constable, 1776～1837）和透納（Turner, 1775～1851）都十分喜歡表現天氣，且作了很多在各種天氣作用下的風景速寫。康斯塔伯特別喜歡表現彩虹，因為在彩虹出現之際，天空灰暗的雲層相對於彩虹鮮明的七彩，形成一種神奇的效果。

傾盆大雨可能沒什麼值得表現的，可是濛濛細雨則多了一份詩意，值得你去仔細描繪它，尤其在陽光劃破雲層之時。霧能製造朦朧的氣氛，使景物的形狀模糊、色彩的飽和度降低。這時你可以運用「指塗法」（Finger Painting）和「刮擦法」（Scraping Back）來表現霧。至於暴風雨天，你可以運用「筆法」（Bru-

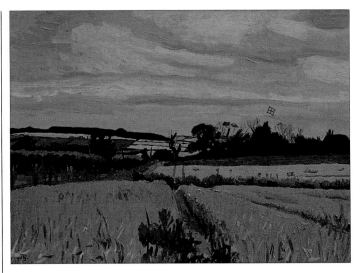

◀傑瑞米‧嘉爾頓，
諾福克的麥
JEREMY GALTON,
Norfolk Wheatfields

晴朗的好天氣比較能吸引人出去寫生作畫，畫出來的效果也較令人滿意，而陰暗單調的景緻較無法令人提起勁來作畫；然而此處所描繪的景緻雖是陰天，可是嘉爾頓仍以色彩描繪地相當吸引人。陽光被雲層遮住，所以暗調的樹和籬笆變得更暗，而田野上則是一片金黃和綠色，正好形成對比。

shwork），讓你的筆觸具有描述性，更生動地描繪風雨交加的感覺。

▲雷蒙‧李奇，淹水的林子
RAYMOND LEECH,
The Flooded Woods

作者以參差不齊尖尖的筆觸來表現寒冬的林木。他以「乾筆法」（Dry Brush）來描繪枯樹的枝幹、地上的植物以及水上的倒影，這個技法能適切地表現出景物的樣態。

▶崔佛・張伯倫，
威爾斯山上的羊群
TREVOR CHAMBERLAIN，
Welsh Mountain Sheep

山頂上密佈的雲霧一直是畫家喜歡描繪的主題。在這幅畫中，雲和深暗的遠山一樣，讓整個構圖更為生動；畫家以「溼中溼」（*Wet Into Wet*）技法來畫天空，來製造朦朧的雲霧效果，並強調空氣和岩石的虛實對比。他也以對比的方式來強調山的堅實感。

▶崔佛・張伯倫，
瓦特佛・馬爾許的九月
TREVOR CHAMBERLAIN，
September, Waterford Marsh

畫家以稀釋的顏色來製造這片霧景中，朦朧陰影的效果，並在這顏色裏頭加了一點白色。像這樣的場景，需要很小心地控制色調的變化，最好在上色前，先把顏色調好，並排放置在調色板上。然後交替地，先以較濃的色彩上色，然後再上一層如薄紗般的白色或灰色，以「乾筆法」（*Dry Brush*）或「透明技法」（*Glazing*）來上色。像這樣，就要等下層顏色完全乾後才能再上色。

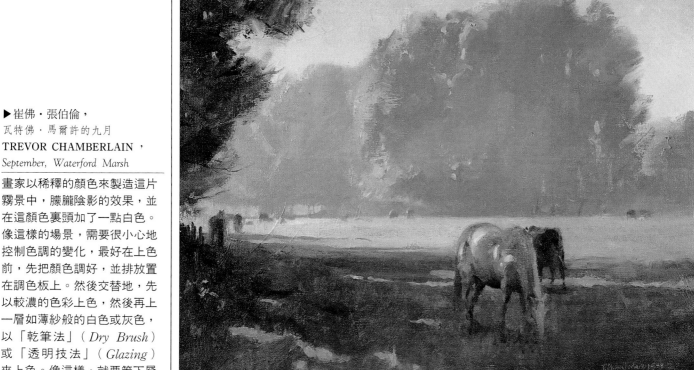

樹（Trees）

樹木，特別是前景的樹，是比較不好畫的主題，因為你很難決定哪些要畫，哪些不畫。遠樹比較好掌握，因為顏色的變化較少，樹的形狀也比較明顯。

不論你畫的是樹葉盡脫的冬樹，或是枝葉繁茂的夏木，你都應作相當程度的簡化。畫遠樹比較不必煩惱，因為距離已為你作了簡化。成簇的枝葉看起來就像大團塊，但近看時，則可看到每一枝每一葉。

你可以瞇著眼睛觀察樹木，這樣比較能看到整體的樣態，不會被複雜的枝葉所影響；幫助你能掌握基本的形式和大塊面的顏色，避免你流於瑣碎。

先以較薄的顏料把大概的形畫出來。它很快就乾了，可以作為「基層畫稿」（Underpainting），然後你可以繼續上色，描繪更細的枝葉。最細的部分要等最後才畫，所用的「筆法」（Brushwork）要和先前的一致。不必把每一片葉子都畫出來，只要在一叢葉子的邊緣部分畫出幾片葉子就夠了。

注意看光線落在整棵樹上和落在每一簇葉上的感覺，這使得樹更具有堅實感，一般業餘畫家常常會忽略了光線，讓樹木看起來很平。一般人常犯的另一種錯誤是在樹稍與天空交接的部分使用深色淺描輪廓。事實上，樹稍的葉子較少，而且光線直接照射在樹稍上，顏色應該更淡才對。像這個部分，

應使之模糊，可用「溼中溼」（Wet Into Wet）技法來達成混色的效果，其實不只是樹稍部分，整棵樹的外圍部分都應這樣處理。

▼ 詹姆斯・霍爾頓，亞維拉
JAMES HORTON・*Avila*

這種熱帶氣候的樹木看起來通常都是藍色的，畫家在這幅畫的構圖中，也以藍色為主調。他以大膽的「筆法」（Brushwork）混合「破色法」（Broken Colour）的效果，使得畫面充滿生氣和律動感，同時也增加畫面肌理的變化。注意看樹叢的形狀，它們的形狀正好和天空的雲相呼應。

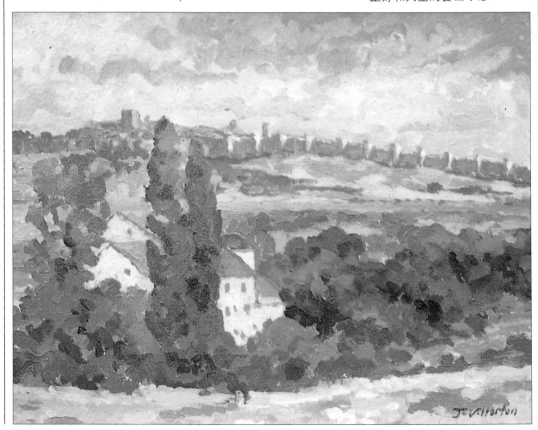

▲克里斯多夫・貝克，
穿過林間的小徑
CHRISTOPHER BAKER，
Path Through the Wood

畫冬天的樹可能比較麻煩，因
為很難決定枯樹的枝要怎麼表
現才恰當。在這幅畫中，右側
高入雲霄的白樺樹稍的部分，
畫者故意描繪地較為複雜，而
其他的部分則以較為概略性的
手法來處理，最後再以幾筆大
塊面的筆觸來處理天空。

▲大衛・克提斯，
科德威爾谷地的早春
DAVID CURTIS，
Early Spring, Cordwell Valley

作者以各種不同的顏色，粉紅
色、棕色和紫色等來表現冬樹
。互相並排著，表現地很完美
。只有一部分的樹畫出細密的
分枝，其他的部分都只稍微勾
勒主幹而已。

▲大衛，克提斯，
深秋·克倫波公園
DAVID CURTIS，
Late Autumn, Clumber Park

有些畫適合用薄塗，但若是表
現落葉以及樹上轉紅的葉子，
則適合用「厚塗法」（*Impas-
to*）來表現。注意看前景那棵
最主要的樹，作者相當仔細地
描繪著，和遠處的樹林正好形
成對比。在這個部分，日光照
射所形成的細線效果，作者以
「刮線法」（*Sgraffito*）來表
現。

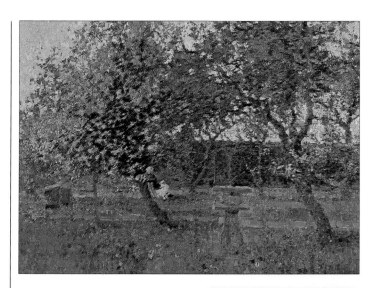

◀亞瑟‧馬德森，果園
ARTHUR MADERSON，
The Orchard

開花的樹是很值得你去描繪的主題，不過必須要考慮描繪多少細節的問題。馬德森這種近似「點描」（*Pointillism*）的風格很適合用來描繪這個主題，他很技巧性地處理顏色和色調，讓我們能夠分別出哪些色點是代表花，而哪些是代表天空。

▶羅伯特‧柏林德，
夜間的無花果樹
ROBERT BERLIND，
Sycamores at Night

柏林德喜歡樹也喜歡夜景，在此他以近乎黑色的天空作為背景，使得畫面具有戲劇性的效果。它是等枝幹畫好後才加上去的，所以有很多部分都還可看到「底色」（*Coloured Ground*）。另外，某些枝幹和中間偏左的窗子是以「刮線法」（*Sgraffito*）刮劃出來的。兩側枝幹扭曲的樹，互相交織在一起，讓畫面充滿了舞動的力量。

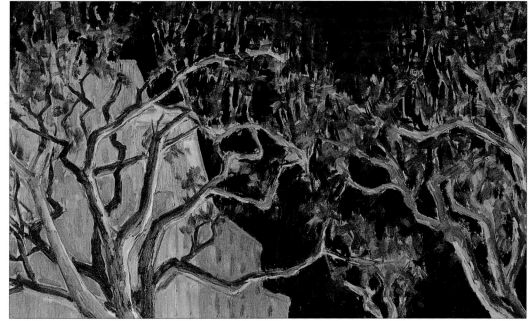

陰影（Shadows）

由於影子會隨著季節和每天的時刻改變顏色、長短以及形狀，因此陰影能夠讓你所描繪的場景有更多的變化。不過，更重要的是它在構圖中所扮演的角色。陰影若處理得好，可用來搭配其他的造型。事實上，影子往往會比投射陰影的物體來得有趣。

初學者往往把陰影的顏色搞錯。其實，陰影通常是藍色或紫色的，理由很簡單。因為陰影是由一個障礙物阻擋陽光照射所產生的，可是實際上，陰影並非完全隔絕，它仍有被光照射到的部分，同時它也會反映天空的顏色。既然陽光所照耀的天空是藍色的，陰影也會多多少少帶一點藍色。

陰影也有可能是影像本身。假使你注視著一種黃色的物體，然後閉上眼睛，你將會「看」到黃色物體所產生的後像（after-image），即它的補色──紫色。因此，當你從陽光照耀的部分看到陰影處時，你可能會看到光照部分的後像移到陰影裏頭。

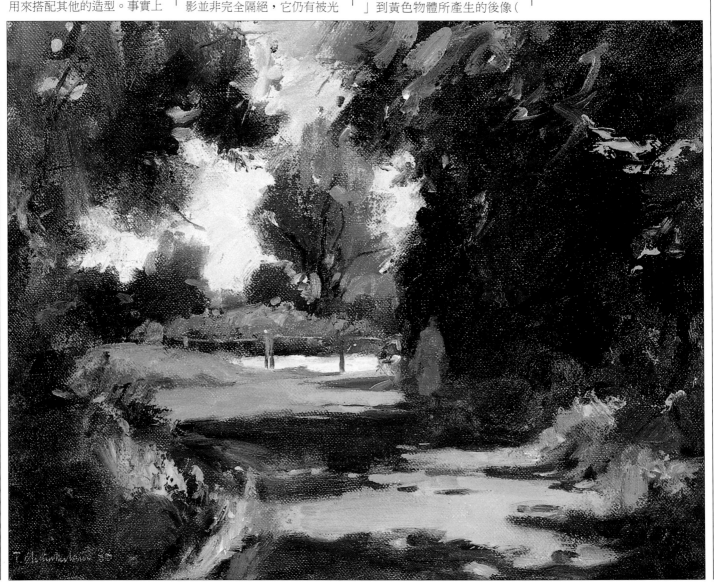

�**▼詹姆斯·霍爾頓，**
貝比農附近的景色
JAMES HORTON，
Landscape near Perpignan

這幅畫用藍色來表現陰影，用以呼應遠山的顏色，讓前景和背景連接在一起。長條狀的陰影是這個構圖中很重要的一部分，它讓觀者能夠想像左側無法看到的樹，它們的排列方式是什麼樣子。

◀大衛·克提斯，
剩下的蘋果—特洛威
DAVID CURTIS，
The Last of the Apples-Troway

在深秋的陽光照射下，斜坡被陰影覆蓋著，將構圖斜斜地劃分為明暗兩面。

◀崔佛·張伯倫，
謝摩爾角的春日
TREVOR CHAMBERLAIN，
Spring Day, Chapmore End

這裏只看到一小部分的天空，不過從橫過路面深暗的陰影就可以猜出作者畫的是晴天。陰影中的深藍、深棕及深紫相對於受光部分的粉棕色，在畫面上形成強烈的對比；此外，它們以水平的方式安排，在右側加入垂直的人物、籬柱和遠樹，讓畫面產生幾何形的平穩構圖。

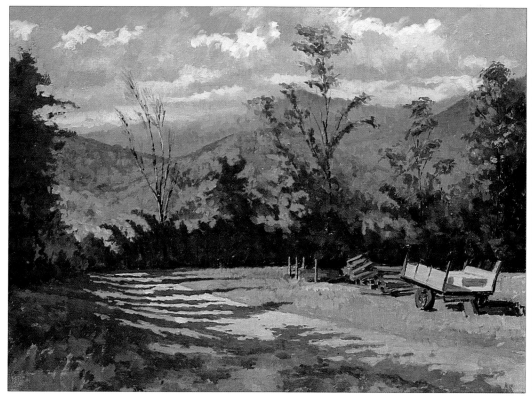

焦點（Focal Points）

不論描繪什麼主題，大多數的畫都有一個視覺的焦點或趣味的中心。它往往是這幅畫最主要的特徵，就像一幅人像畫，模特兒的臉是最主要的部分，不過在風景畫中，這個焦點不一定和人像畫一樣那麼明顯。

大多數的風景畫都需要有一個焦點，因為如果沒有它，觀者的視線將無法被帶入畫中，且整個畫面看起來會很呆板、毫無意義。然而，焦點並不容易找到。即使在環境幽美的鄉間，也很難找到最理想的地點作為表現的對象，這通常是因為大自然並沒有提供一個趣味的中心。像這種情況，你必須為自己造一個趣味的所在，你只要利用原有的景物，再加以改變即可。例如一幢小房子或小樹叢，可以移到別處，讓畫面變得更有趣，或讓顏色及色調對比突顯出來。

即使在一塊空曠、毫無特殊地理景觀的原野，你也可以加一面籬牆、破門或小灌木讓它變得有特色；也沒有人規定在風景畫中不能加上人物，你可以在中景部分加人物，就算實際上風景中並沒有人也沒關係。

焦點的本身不一定要有趣味，它只是用來將其餘的景物納入畫面的參考點，並能指引觀者的眼睛深入畫面中。畫面若有線性的特質，還可以引導觀者的眼睛進入畫中，如牆壁的線條或犁過的田壟；不過在焦點上的亮光或顏色明暗的位置若經營得當，同樣能吸引人的目光。風景中的人物，就算不是畫面的焦點，其視線的方向或手的方向也能作為引導，讓觀者朝焦點的方向看去。

◀克里斯多夫・貝克，
從顧伍德的方向看去
CHRISTOPHER BAKER，
View From Goodwood

▲布萊安・波內特，
靠近拉克一帶的春景
BRIAN BENNETT，
Near the Lock, Spring

我們的眼睛立刻就會被林間的空地吸引，作者刻意讓這個地方的色彩變亮，從深暗的林地裏突顯出來。作者還以輻射的線型筆觸來畫林邊的草地，所有的線條都交會在這塊空地上；前景也有引導眼睛進入畫中央的作用，雖然效果並不明顯。前景金黃色草地上的斜線如果沒有樹林的阻擋，可能就會伸到左側的框外去了。

像這幅畫上，由河流形成的彎曲線條，很適合用來作為視覺引導的工具。在此，觀看的目光會被小溪帶到畫中心部分的白色籬牆，然後從那兒再看到後面的樹，樹葉的淡色調，在背後灰藍色天空的襯托下，顯得更為優雅。

▶大衛・克提斯，
晨間散步，史東・密爾
DAVID CURTIS，
A Morning Walk, Stone Mill

通常人物很自然地就會成為風景畫中的焦點，只因為我們很容易辨認出人的形體；在此處無疑地作者也是將他們擺在畫的中心部分。然而畫面上還有些次要的部分需要注意，如右上角在遠處的房子，右下角的小樹，以及左側向外延伸的綠地等，這些都吸引著我們的目光，引導我們從構圖的一邊到另一邊。

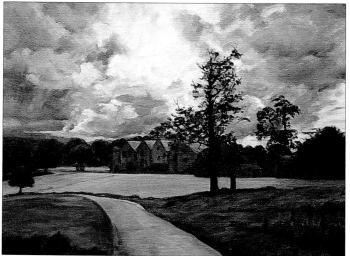

◀羅伊・黑瑞克，*密佈的雲*
ROY HERRICK，
Gathering Clouds

這條向右偏轉的曲徑，將視線從畫面上帶開，可是視線會被房子及鋸齒造型的屋頂帶回去。中景部分鮮黃色的草地在這幅畫上扮演著重要的角色，它不但將房子及前景連接起來，同時也是前景和富戲劇性效果的天空兩者間的橋樑。

前景（Foregrounds）

我們往往很難決定如何處理前景，許多初學者乾脆把它忽略掉，只用幾筆帶過。可是很不幸的，風景畫家最主要的任務之一即製造空間感，除非你畫中的前景、中景、背景或遠景都一模一樣，否則你必須學會如何處理前景。

前景還有一個作用，即引導觀者的眼睛進入畫中。因此，很顯然地，你必須好好地、仔細地安排你的前景。一般人常犯的錯誤是把它畫得很瑣細，比畫面上其他的部分都還詳細，這是很自然地，因為它比畫面上任何一處的景物都還要接近你。這樣會使得構圖遭到破壞，因為畫面上的趣味只集中在某一個部分，不能引導觀者的視線往其他部分延伸。

假使你的前景是一片田野或一片沙灘，你可以排除細節的描繪，只需要畫幾株草、花和幾顆小石子。可是就另一個角度來看，它也有可能是一個單調、沒有特色的空間。像這樣，你就可以製造一些東西加進前景裏頭，像一株灌木、一根籬柱或一片陰影，讓它看起來比較有趣一點。

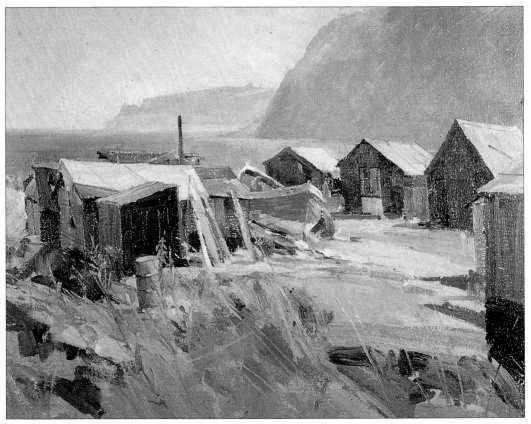

▲大衞·克提斯，
馬爾葛瑞夫港的漁舍
DAVID CURTIS，*The Fishermen's Huts, Port Mulgrave*

前景的長草在這幅畫中，是色彩計劃中的主調，同時也扮演著將視覺引導至焦點處——船和漁舍的重要角色。然而，作者以很隨意的筆觸來畫它，這樣才不會干擾到主題的部分，而長草旁柳蘭粉紅色的花朵，也很小心地加入前景中，以類似的筆法來畫它們。在草的兩邊放置著鐵的護舷墊，以深暗的色調來表現，用來呼應漁舍深暗的顏色，並將前景和中景聯接起來。

▶傑瑞米·嘉爾頓，
普羅文斯的牧草地
JEREMY GALTON，
Provencal Meadow

前景部分整體的顏色要先建構好再加細節的部分。在這幅畫中，牧草的灰棕色是瞇著眼睛觀察出來的，然後再以稀釋的顏料刷塗上去。較近的花朵刻劃地較為仔細，而較遠處的，則以顏色較淡的小筆觸帶過。

▲布萊安‧波內特，
庫伯高地附近的草地
BRIAN BENNET，
Grasses near Coombe Hill

在這幅不尋常的畫中，畫家採低視點，讓前景成為整幅畫的重心。花和草都是以畫刀描繪的，畫家以畫刀的側邊來上色，以製造細線的效果（參見「畫刀畫法」，*Knife Painting*）。

透視（Perspective）

通常線性透視法（Linear perspective）容易和建築物聯想在一起，可是它在風景畫中也一樣重要，因為它能使你製造出空間感和深度感。任何平行綫或行列——路或運河的兩邊、行道樹、葡萄園中一排一排的葡萄，這些都會交會在水平線上的一個「消失點」，好像向後退到遠處一般。

橫向特徵物的位置對畫面有決定性的影響，如籬笆、田野和河流等，因此你必須詳細地觀察。例如，在風景畫中，你往往會很驚訝地發現，原先你所看到的遼闊田野或大湖，在畫面上竟然只佔一小部分而已。你可以用一支約手臂那麼長的鉛筆來測量，用你的姆指在上面上下移動著，以測量景物在畫面上應佔的比例和大小。

人物在風景畫中的大小必須很準確地畫出來。你應該要記住，假使你是站著作畫，人物的頭都應和水平線一致，不論多遠，因為水平線即是你的視點。

在風景畫中，空氣透視法（aerial perspective，或 atmospheric perspective）和線性透視法一樣重要。當景物後退到遠處時，它的細節和邊線都會變得相當模糊，這是由於大氣籠罩的關係。景物愈遠，顏色愈淡愈冷，色調的對比愈不明顯。即使沒有線性的特徵物，如小徑或牆，以空氣透視的原則來處理空間，同樣能表現深度感，只要在色調和顏色上

小心地控制。前景的顏色最強烈，再依距離遠近逐漸變淡，即可顯示空間感。

▶克里斯多夫·貝克，
海邊的薩西克斯
CHRISTOPHER BAKER，
Sussex by the Sea

在這幅畫中，作者很小心地控制顏色和調子，愈靠近遠山細節描繪的愈少，色調也變得愈淡。

◀克里斯多夫·貝克，
製乾草農的田
CHRISTOPHER BAKER，
Haymaker's Field

這裏的線性透視（一排排割掉的稻草交會所形成的）將背景推得遠遠的，不過作者也用了空氣透視法，以暖色來表現前景，讓前景更為靠近；而以淡藍色來表現後退的遠山。

▶傑瑞米·嘉爾頓，
亞普特附近的風景
JEREMY GALTON，
Landscape near Apt

愈遠的田變得愈小也愈平坦，細節的描繪也愈少。此外，遠山以藍色來表現。你可以發現大多數的風景畫也同樣混合線性透視與空氣透視來表現空間感。

▲科林・海斯，
里莫尼附近的橄欖園，尤波亞

COLIN HAYES ，

Olive Groves near Limni, Euboea

這幅畫所要強調的重點是圖案
和色彩，但背景部分以藍色夾
雜綠色來上色，使得畫面具有
足夠的深入感，具三度空間的
特質。在前景與中景的部分重
覆一些鮮艷的藍色，用來統一
整個畫面，使之具有整體性。

風　　景

示　　範

詹姆斯・霍爾頓
（James Horton）

　　詹姆斯・霍爾頓花了很多時間作實地寫生，以油畫顏料或其他媒材來作畫。他常帶著旅行寫生用的輕便畫架和畫箱，及折疊椅，不遠千里地到處作畫，選定好一個景後，就停下來，把東西擺放好，開始作畫。這幅示範是在畫室裏頭作的，他重新再畫法國庇里牛斯山的風景，並盡可能地按照原作的步驟來進行。

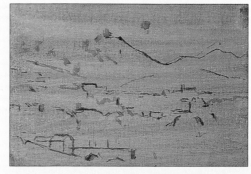

◀**1** 霍爾頓常用有色的底（*Coloured Ground*）來作畫，並讓底色在完成的畫作上顯露出來。他先用稀釋的顏料，把大致的構圖畫出來。

▲**2** 作畫的第一步是以顏色和色調來探索這個選定的景。畫家用垂直的短線將整個畫面大體的顏色塗上去，讓每個部分能夠產生關聯性。在這個階段，他關心的是整體，不會為細節的部分分神。

132

▼3先將天空與山的關係架構出來，如有發現錯誤，比較容易修改。這幅畫是一次完成的，現在所上的筆觸等完成時還會保留著。

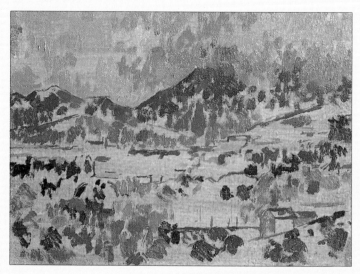

▲4在這張局部圖中，每一個筆觸因「溼中溼」（Wet Into Wet）技法操作的關係，和別的筆觸產生混色的效果；或是保留它原來的樣子，不和其他筆觸混合，有些則是底色從筆觸間顯露出來的樣子。注意看所有筆觸集合起來所產生的「破色」（Broken Colour）效果。

▶5在現場實地作畫時，天空很早就處理好了，因為天氣變化很快，可能在下一分鐘，天色就變了。山頂上繚繞的雲是畫家特別想表現的，他以「溼中溼」（Wet Into Wet）技法，在暗調的天空中，加入一些顏色較淡的雲。霍爾頓所用的顏色常是六七種，再加上黑和白。像這種小畫，他通常只用圓筆來畫。

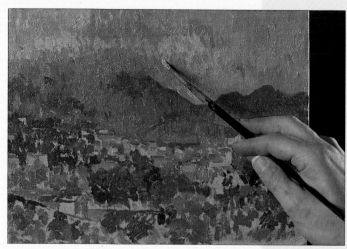

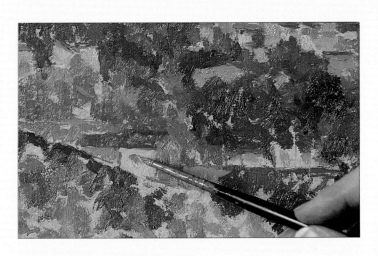

◀▶ **6.7** 這個局部圖(6)中，可看出有很多底色都沒有蓋到顏色，因此假使要再上色或修改，只要把顏色加進筆觸間的縫隙中即可。這樣就可避免顏料加得過多。現在加入細部的處理(7)，這時要小心地上色，再把屋頂、窗子及其它建築的特色描繪出來。

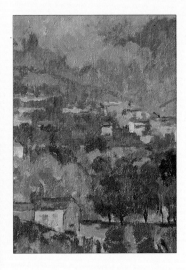

◀ **9** 雖然每一種景物都不是處理得很精細，可是作者以鮮明的色彩，如房舍、教堂的尖塔和樹幹來吸引觀者的眼睛，在畫面上梭巡。

▲ **8** 寒暖色的交錯是整張構圖的最大特色。從這個局部圖中，我們可以看到鮮明的紅色和褐色的屋頂是整片暖色調中的視覺焦點，我們的目光立刻就會被它們所吸引。

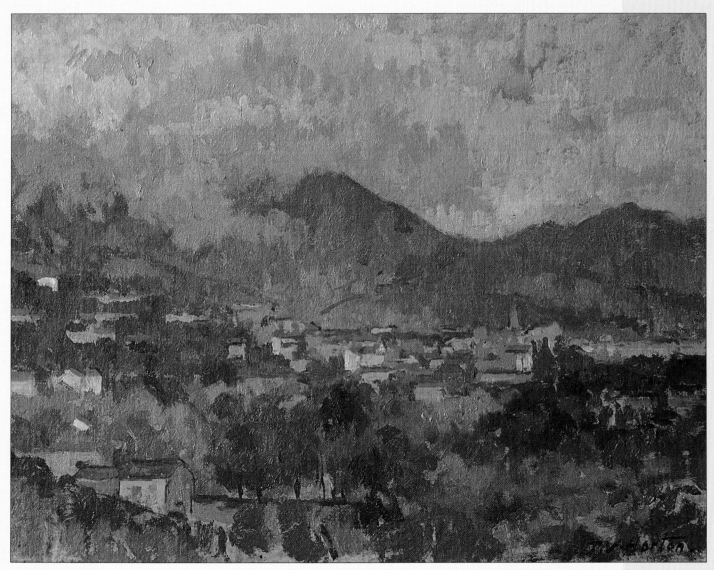

詹姆斯・霍爾頓，
聖羅蘭・德・色當，庇里牛斯
JAMES HORTON ，
St Laurent de Cerdans, Pyrénées

天空（Skies）

天空總是風景畫和市鎮街景的一個重要部分，有時候它本身就是畫作中的主題，佔有整個畫面的¾。它也是光的基本來源，如果沒有光，地面上所有的顏色都不存在。因此，你應仔細地觀察和描繪天空，不要只是以處理背景的方式來處理它。

晴朗的天空看起來是藍色的，因為大氣層會分離出陽光中藍色的成分。而煙霧的成分，往往會析出陽光光譜中的紅色，因此天空會顯得較白，而有時候地平線上會顯出黃色或粉紅色，這要看煙霧本身含有什麼樣的成分，才會產生這樣的顏色。

天空的透視（Perspective in skies）

由於一般人常會把天空視作背景，因此，他們不會意識到天空也和陸地一樣遵循著透視的法則。你可以把它想作一個倒置的湯碗，在你的頭頂之上，「邊緣」的部分離中央較遠，所以當你畫雲時，在你頭頂上的雲會比地平線上的雲大得多，而在地平線上盤據的雲層，就像遠處人群的面孔般，看不清楚。

同樣地，愈遠的雲層顏色和色調對比愈不明顯。這是大氣籠罩在地表所產生的效果，稱為「空氣透視法」（aerial perspective）（參見「風景」一節中的「透視」，130頁），不論晴朗或多雲的天空，都會受到這種空氣透視法的影響。初學者常常會以同樣的藍色來表現藍天，但事實上，在你頭頂上的天空看起來會顯得較為深暗，而愈遠離你的天空會顯得愈淡。你是經由一層層帶有粉塵和水汽的空氣看過去的，因此會產生這樣的效果。

畫天空（Painting skies）

其實，用顏料來處理天空並不很容易。一般人常犯的錯誤是把天空畫得比畫面任何一個部分更為平坦，用「混色法」（Blending）來表現它，因為它只是由非實體的空氣所構成。然而，基本上，當你處理這個主題時，你應以整體畫面為考慮的重點，用類似的筆法將天空與畫面其他的部分結成一個整體。

假使你想讓天空細膩地混色，幾乎看不到筆觸的痕跡，那也無可厚非。可是，你必須確信陸地也將用同樣的方法來表現。相反地，如果你想要表現筆觸的特質，你要讓畫面其他部分也以類似的筆法來表現。梵谷（Van Gogh, 1853 ～ 1890）以渦旋狀的筆觸來描繪藍色的晴空，他也以類似的筆觸來畫陸地，而在塞尚（Uozanne, 1839 ～ 1906）的風景畫中，不管是天空或其他的景物，都可見到他大膽、有個性的筆觸。

克里斯多夫·貝克，水門灘
CHRISTOZHER BAKER，
Watergate Beach

遼闊的天空，是整個構圖最重要的部分，不過底下長條狀的陸地和海卻是上方富戲劇性效果的天空不可或缺的基礎。沙灘深暗的黃色提供了一些暖色調，用來制衡天空中寒冷的灰藍色。

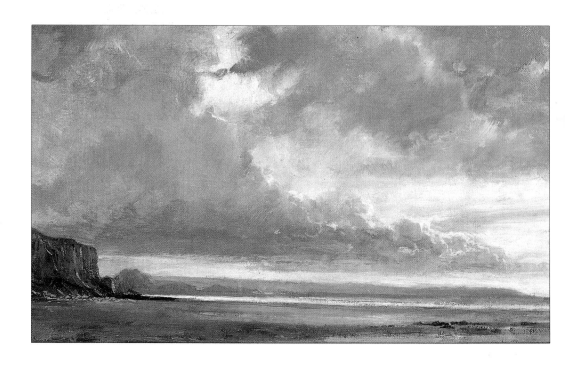

亞瑟・馬德森，
羅瑟希斯附近的霧晨
ARTHUR MADERSON，
Hazy Dawn near Rotherhithe

先以幾筆灰色來畫陰暗面，作成單色的「基層畫稿」（*Underpainting*）（以灰色來作基層畫稿特別稱作「灰色單色畫」*grisaille*）。然後畫家用暖色和寒色調的顏色來加強基本的色調結構，在天空的某些部分，以「透明技法」（*Glazing*）來上色。

記錄天空（Recording skies）

具有戲劇性效果的天空和雲有趣的構造，可用來增加構圖的趣味性，讓構圖更有特色。它們的形狀和顏色，可以和地面上的景物相呼應，如山丘或樹叢。然而，當你在現場實地作畫時，雲是比較棘手的，因為它們不斷在改變、成形、再成形，在天空中移動或是完全消失。當它們改變時，你很難控制自己不跟著修改，因為每一種新的形態似乎都比先前的好，然而這樣極可能會在不知不覺中，破壞了筆法的運作或上了過多的顏料，進而破壞整張畫面的效果。你應迅速地決定你的構圖，並堅持下去。很快地用小筆觸將整張畫面大體的顏色先架構好，雲的顏色要和陸地有些關聯性。

就某種角度而言，雲的多變性也是很理想的，因為你可以先觀察一陣子，再決定哪一種形式的雲最適合畫面上的構圖。此外，你也可以作很多雲的速寫，作一個「資料庫」，就像康斯塔伯一樣在紙上所作的小張油畫速寫，只要幾分鐘就畫完了，這可以幫助你很快地捕捉雲的形狀、色彩和質感，也可作為完成一張畫作的材料。

雲的顏色（Cloud Colovrs）

通常雲的顏色都是無法預期的，因為它們色調的範圍很大，所以你應仔細地觀察。然而有些基本的原則能提供助益，假使你發現你不得不憑著印象來畫天空時，這些原則定能確保你所畫的雲不會太離譜。

雲的顏色基本上是決定於它所受的光。在正午時，太陽升到最高，顏色的變化很少，雲的頂端幾乎是純白的。較低的太陽，像傍晚或冬日，會在雲上投下一些黃色的光，也將雲的外圍嵌上一圈黃色的邊。而沒有被照到光的陰影部分，如果有反映藍天，則呈現藍色；如果沒有，則呈現棕色。

決定雲顏色的另一項因素是距離。假使你把天空想成是你頭頂上倒扣的大碗，你就能領會在你頭頂上的雲，顏色會較離你較遠的雲來得深些，這是大氣作用的結果，即「空氣透視」法。

愈遠的雲，顏色愈淡，接近棕色、粉紅或紫色，而色調的對比會變得很不明顯。

頭頂上的雲，其色調的對比是非常明顯的，尤其在多變的天氣影響下，從帶點黃色的純白到深暗的灰藍色、紫色或棕色。在黃昏時，光譜中所有的顏色都可能出現，接近太陽的部分呈現明亮的紅色或黃色；而遠離太陽的部分則可能呈現藍色、紫色甚至綠色。

▲崔佛‧張伯倫，
威爾斯的拾貝者
TREVOR CHAMBERLAIN,
Welsh Cockle Gatherers

深灰藍色暴風雨雲和飄落的雨湮滅了地平線，然而左邊一條象牙色劃破了黑暗的雲層，並暗示地平線的位置。畫面上看不到的太陽位置很高，所以上方的雲層變得很亮，同時也映照在海面上。像這樣的畫，天空是畫面的表現重點，占據了畫面¾的空間，但地面的部分，同樣要仔細地描繪，因為它是讓畫面穩固的基石。沙灘上，人物的實體感與天空的縹緲虛無形成強烈的對比。

▲詹姆斯·霍爾頓，
威伯史維克的海邊房舍
JAMES HORTON，
Beach Huts, Walberswick

當陽光從厚厚的雲層間傾洩而
下時，有時會在雲端灑上一些
黃色或棕色，這些顏色和地上
的色彩很接近。在此，作者更
強調雲層與地面色彩的類似性
，用來將雲層溫暖的顏色與地
面溫暖的褐色聯接成一個整體
。

構圖中的雲
（Cloud In Composition）

　　當你在戶外實地寫生時，你往往會發現你必須「找」一個景來畫，也就是說，實際上你看到的，並非如你所想的那樣吸引人；因此，適度的修正前景或焦點是有必要的（參見「風景」一節中的「焦點」）。既然在大多數的風景畫中，天空佔了畫面相當大的比例，而它對構圖所作的貢獻很多，因此你應該把它視為畫面上一個很重要的部分，不應只把它當作背景來處理。

　　通常，只要在畫面上加一些具戲劇性效果的雲，就能使得畫面更為生動，這要比在前景加一道牆或幾棵樹要容易得多，效果也更為理想。你也可以利用雲的形狀和色彩來配合陸地，在畫面上產生上下呼應的效果。雲的動勢也有將觀者的眼睛引到焦點位置的作用，而構成雲團的色塊，也能對下方類似大小、深暗的形體產生制衡的作用。一般初學者常犯的錯誤是錯失利用多變的雲的機會，因此他們的構圖往往呈現出不協調的無力感，天空和陸地好像被截然地劃分開來。

　　假使你到現場實地寫生時，你應好好利用雲的多變性，選擇適當形式的雲，來配合你的構圖。

　　然而若是你在室內作畫，利用速寫作為參考，你將會發現建立一個資料庫是很有益的，你可以多作些素描、顏色記錄

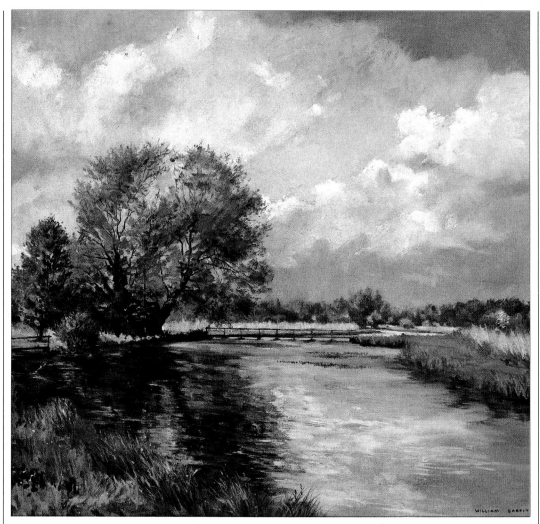

或是照片來豐富你的存檔，當你要作畫時，就可以拿來作參考。若在室內作畫，就必須考慮時間和季節的合理性，要不然你就可能畫出不可能出現的景，像是把正午的風景安置在傍晚的天空下。天空的色彩必須和陸地有些相關，因為天空畢竟是光的來源。

▲威廉・嘉菲特，雷克佛的河流
WILLIAM GARFIT，
River Test at Leckford

雲和它們在水中的倒影，占了這幅畫面大半的空間，這位畫家很技巧地使用兩組相反方向的斜線，讓畫面在強烈的律動感中，呈現平穩的構圖。我們的視線會被蜿蜒的河水引至中央的小橋，然後循著傾斜的樹

向上延伸至右上方藍色的天空中。

▼傑瑞米・嘉爾頓，諾福克風景
JEREMY GALTON ，
Norfolk Landscape

當畫家在現場實地作畫時，即將來臨的暴風雨很快就迫近了，因此必須很快地決定天空的顏色。在作畫的當中，他意識到雲是構圖中的要素；它們小的橫向的形體，和遠處的風景相呼應著，也和前景的筆觸十分類似。

▲雷蒙・李奇，東風
RAYMOND LEECH，
An Easterly Breeze

此處具有戲劇性效果的雲被用來強調視覺的焦點——中間的棕色帆船，確切的位置是中間偏左。雲層最暗的部分就在帆船白色桅杆的後方，這並不是巧合，而是作者的巧思，這樣不但能突顯桅杆，且能使畫面更富戲劇性，就像荷蘭海景畫家的風格。雲影很技巧地被安置在左方的水上，讓中間被照亮的部分顯得更加凸出。

▲克里斯多夫·貝克，高原上
CHRISTOPHER BAKER，
Up on the Downs

散佈在晴空中的積雲是這片天
空中最主要的特色，而作者也
將它擺在構圖中最重要的地位
上。愈遠的雲變得愈小，正好
和原野樹林和山丘的透視相呼
應；而天空中有些雲的形狀和
地面上蜿蜒的形式幾無二致，
讓整個畫面充滿斜線的效果。

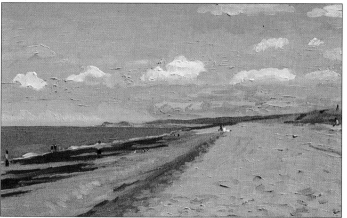

◀傑瑞米·嘉爾頓，克雷海灘
JEREMY GALTON，*Cley Beach*

飄過岬角那一些成排的積雲，
有次序地重覆著它們的排列方
式，立刻就會吸引住觀者的目
光，是整個畫面上最鮮活的部
分。然而，靠近中央穿白衣的
人和前景中清晰的厚塗層次用
來對應天空中的雲，讓畫面較
為平穩。

整合畫面
（Unifying The Picture）

　既然天空佔有整個畫面相當大的部分，你應將它視為構圖中一個不可或缺的部分，尋找適當的繪畫語言將它和陸地作完美的聯結。

　雖然這並不容易，因為天空和陸地在質感上並不相同，不過你必須以畫面為考量的出發點，而這往往看個人對畫面的要求來決定這兩者的處理方式。

　不論你畫是的是晴朗無雲的天空或是陰暗的天空，構圖的第一步是把它看成是一個抽象的圖形，與不同的點交錯著，如屋頂、山丘和樹……等等。另外一種強調整張畫之圖畫性的方法，是在你畫完「積極的」圖形（positive Shapes）後，再畫天空「消極的」圖形（negative shapes）㉒，像這樣，陸地的景物和天空都能以相同的態度來看待。

　另一種有效的方法是以類似的「筆法」（Brushwork）來處理整幅畫。一般人常犯的錯誤是把天空畫得比地面還要平，可是這樣往往會破壞兩者間的關聯性。假使你觀察塞尚的畫，你將會發現畫面的每一個部分都運用同樣的筆法，而天空也不失其真實性。

　不論天空是晴朗還是多雲，你應仔細考慮顏色的選用。因為天空是光的來源，它照亮陸地也照亮海洋，畫面上下的顏色總有些關聯性，不過也可以稍微地誇張。要讓藍天與陸地的色彩產生關聯性，可以使用「有色的底」（Coloured Ground）來作畫，並讓底色稍微地顯露出來。

　多雲的天空較容易處理，因為你可以在雲層底部加上藍色、紫色或棕色，然後在地面陰影部分，或其他景物上重覆同樣的顏色。在畫面不同的地方重覆相同顏色是整合畫面最好的方法之一，也可以用類似的圖形在天空及陸地上，讓畫面產生視覺平衡的效果（參見前二節）。

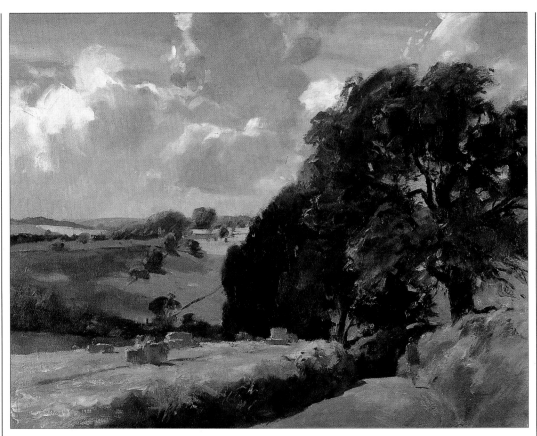

▲崔佛·張伯倫，
八月，俯視薩孔伯
TREVOR CHAMBERLAIN,
August, Overlooking Sacombe

在枝葉間所顯露的天空，比枝葉的本身還要來得重要。某些是在最後才用厚塗的顏料加上去的。球狀的樹形與天空中的雲形有些類似，彼此上下呼應著；而相同的色彩在前景也可找到；還有藍色的小筆觸同時出現在平野上的陰影部分、道路和人物的身上，讓畫面具有整體感。

▼亞瑟·馬德森，
朝向克威夫魯山凹處
ARTHUR MADERSON，
Towards Cumchwefru

用很乾的顏料一層層地重疊在「基層畫稿」（*Underpainting*）上，並用各種不同的「乾筆」（*Dry Brush*）輕輕地在上面刷塗著。整張畫都以同樣的方法重疊上色，讓畫面的效果更有力，並具整體感。畫家以明亮但種類較少的顏色來加強畫面的整體性（可參見「調色板」，*Palette*，中的「顏色範圍較小的調色板」）。

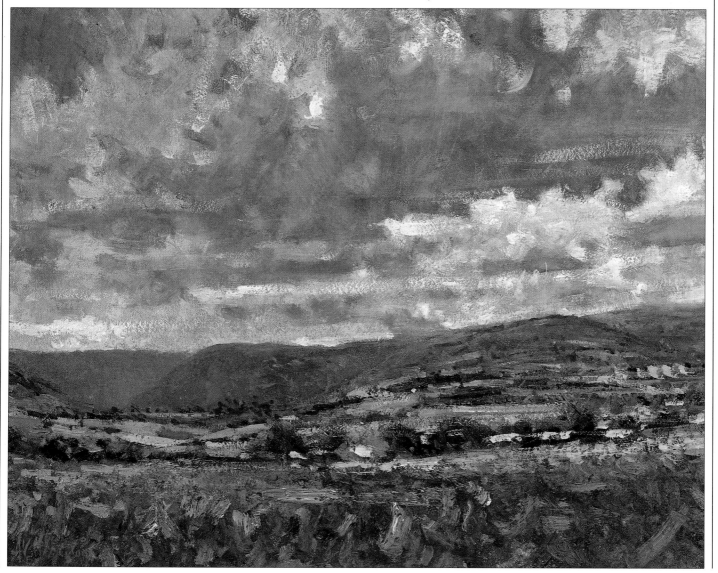

▶大衛，克提斯，越過漢德森港
DAVID CURTIS，
Over Port Henderson

天空中深暗的雲團和陸地深暗的色彩互相制衡著，被夾在這兩者中間，遠處白色的海，正好和陸地上白色的屋頂相互呼應。在這幅畫上用了很多「刮擦法」（*Scraping Back*），不但用在雲層灰暗的部分，也用在畫面的下半部。

▼克里斯多夫・貝克，
伊爾漢的農場
CHRISTOPHER BAKER，
Park Farm, Earlham

彎曲的卷雲與玉米田上的犁溝相互呼應著，讓觀者的眼睛被這兩種類似的形吸引，在畫面上下移動著。長長的地平線增加了畫面的律動性，並強調風景的延續性，似乎要掙脫畫布的束縛，繼續向外延伸。

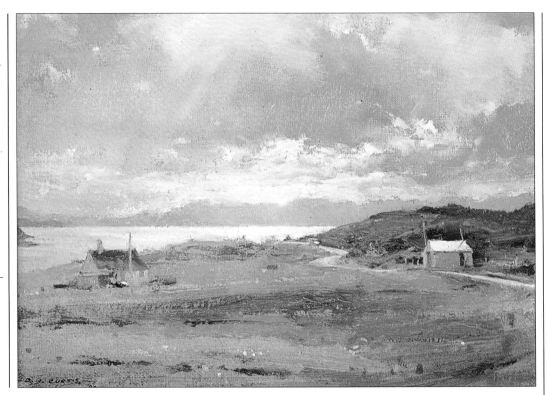

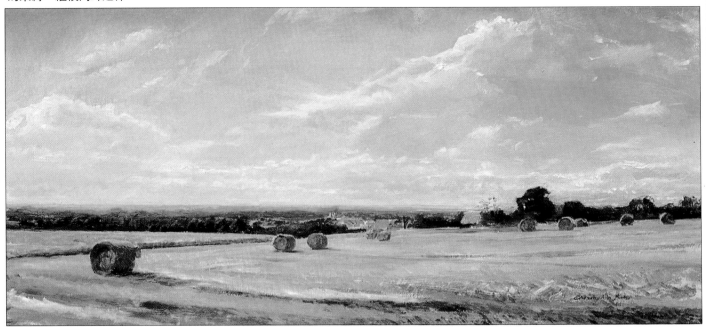

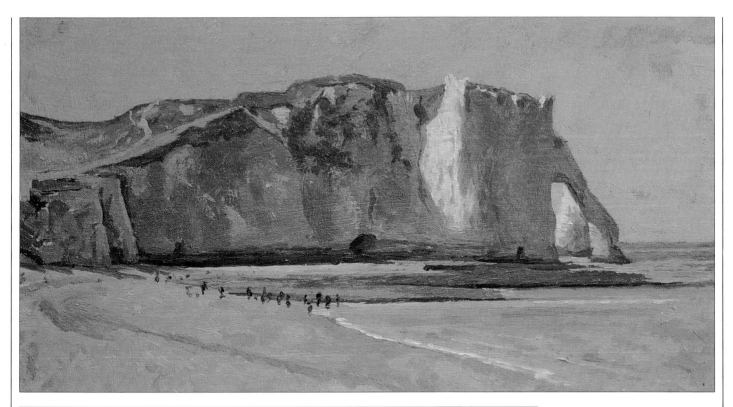

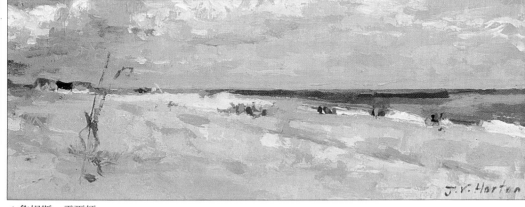

▲詹姆斯·霍爾頓，艾特塔
JAMES HORTON，*Etretat*

畫家以一種繪畫性的技巧來整合畫面，即刻意地留下一些「底色」（*Coloured Ground*）不上色。這裏到處都可看到淡褐色底的痕跡：天空和海的藍色、峭壁和沙灘，看起來雖然清楚卻不會影響景物形像的表現。

▲詹姆斯·霍爾頓，
威伯史維克海灘
JAMES HORTON，
Walberswick Beach

這幅小畫是以相當大的筆來畫的，這使得「筆法」（*Brushwork*）成為這幅畫的表現重點。海和天的處理方式也是一樣的，顏色也在不同的地方重覆著。除此之外，整個雲層是朝著右上方飄過去的，而海灘卻朝著相反的方向斜斜地延伸過去，造成一種楔形的圖形，控制著整個構圖。

147

天　空

示　範

克里斯多夫‧貝克
（Christopher Baker）

　　在下兩頁我們所看到的大型完成畫作，是受人委託而作的，而作此畫的第一步是先畫兩張油畫速寫稿。藉由這兩張速寫，畫家較能將他的構想確立下來，也可以讓買者看到他完成畫作的草圖。貝克不像其他風景畫家，他很少到戶外實地寫生作畫，可是他的記憶力很好，往往能夠再現如寫生般真實的景緻。像這樣的景，常常需要很快地速寫記錄或用相機的快門記錄下來。

◀ **1** 第一張油畫速寫是在以白色壓克力打底劑打底的硬質板上作的，他所用的畫用油是以油質快乾的厚塗畫用油混合松節油及精製的亞麻仁油。用大筆沾上調了畫用油的顏料來刷塗，在右側暗色筆觸上，可以看到邊緣部分有一道稍微凸起的線。

◀ **2** 這裏所用的顏色是鈦白、印第安紅、法國紺青、生赭，以及不同比例的棕色，調出各種不同的暖色和寒色的灰。使用塑膠膜將調色板蓋住，避免顏色在作畫時變乾。

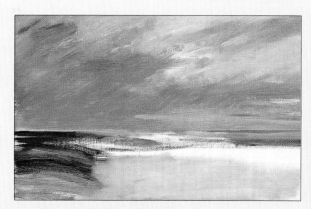

▲ **3** 用很稀的顏料薄塗，讓白色的底從灰色顏料間顯露出來。

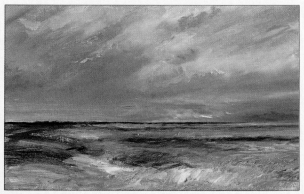

▲ **4** 這些率意的、具有方向性的筆觸使畫面產生強烈的律動感。雖然顏色種類不多，可是天空和海的色彩卻很有變化。

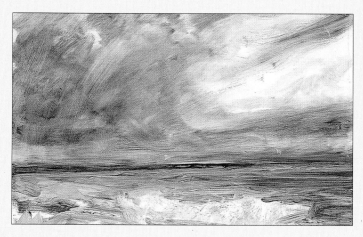

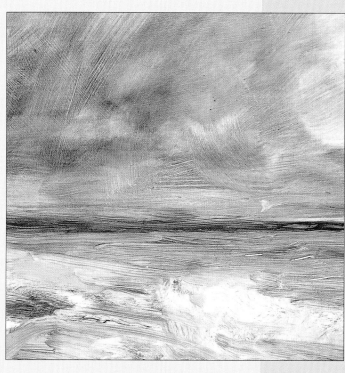

▲ 5 第二張油畫速寫的水平線較低，頗類似完成畫作的構圖。同樣是採用以壓克力打底劑來打底的硬質板作畫，以一種含蠟的油膏作為畫用油。在上色時，顏料能產生「厚塗」（Impasto）的效果，但並不失其透明性。

▶ 6 顏色中幾乎沒有加白色，因為畫家想以白色底來製造生動的透明效果。這種技法是有點類似水彩畫，那也是貝克所擅用的媒材。

▶ 7 在完成的油畫速寫中，顏料只蓋住部分白色底的效果可清楚地看到，尤其是前景左側部分特別清楚；這也暗示了沙灘上安置了一排木柱。

◀ 1 用亞麻畫布來作完成畫作的基底材，同時以壓克力打底劑來打底。所用的尺寸比速寫稿大得多，不過比例還是一樣：速寫稿的尺寸是32×54公分（12½×21½英吋），而畫作的尺寸是81.3×137.2公分（32×54英吋）。（使用留白膠帶的原因是和速寫稿同樣比例的畫布無法及時送達。）用淡紅和焦赭調松節油來作「基層畫稿」（Under painting），這種溫暖的金黃色在完成圖中，還保留了一些些。

▲ 3 隨著畫作的進行逐漸加深顏色，天空和海的關聯性就在於水面上的波光。

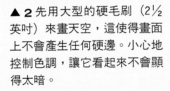

▲ 2 先用大型的硬毛刷（2½英吋）來畫天空，這使得畫面上不會產生任何硬邊。小心地控制色調，讓它看起來不會顯得太暗。

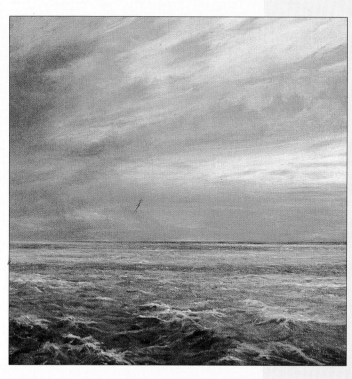

▲ 4 在最後的階段，把畫面上一些斜線刪除，尤其是海岸上的斜線。用於第一張海景速寫稿上的「厚塗」（*Impasto*）畫用油（參見「畫用液」，*Mediums*），這裡再拿來使用，隨著畫作一次次地重疊上色，逐漸增加用量。這完全合乎「油彩上淡彩」（*Fat Over Lean*）的原則。

▶ 5 從這張完成畫作的局部圖中，可以看到最後幾筆顏色，用來使天空中某些重要的部分變亮，並加一些較小的雲來加強畫面的空間深入感。

克里斯多夫・貝克，
西薩西克斯海景
CHRISTOPHER BAKER，
West Sussex Seascape

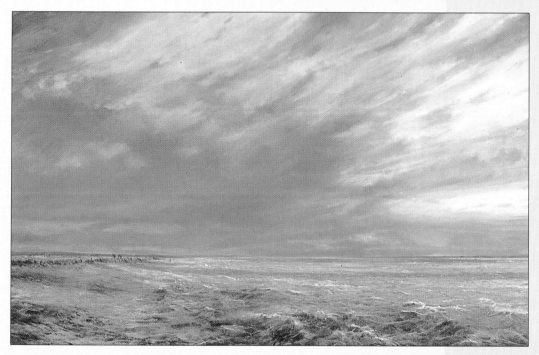

靜物最吸引人的特質之一是它較容易掌握。如果你表現的主題是風景畫，你可能無法改變你眼前的景物。而且你可能要一直擔憂太陽將照過或消失；或是擔心影子的形狀或顏色會改變。但若畫靜物，你則可以選擇你喜歡的東西來畫，可決定將它擺放在哪兒或以什麼方式安排它們，想畫多久就畫多久。

可是理論上是如此，做起來就不一定那麼簡單。假使你所用的光源是自然光（參見「照明」，*Lighting*），你所要面對的問題就和風景畫家一樣，室內的光線會變化地很突然、很劇烈。當然，倘若你畫的是花、水果或蔬菜，它們會枯萎或腐爛。因此，過了一個禮拜之後，你所看到的靜物和你之前所擺放的，會完全兩樣。

塞尚曾創作出相當精彩的靜物畫，但據說他畫的水果都是人造的蠟果，可是他的理由也在於此，他畫得很慢，而水果爛得很快，人造的蠟果可以代替真的水果，又不會腐爛。這也是值得參考的作法，現在還有人造花，跟真花一樣漂亮，可以在靜物擺置中插一兩朵，不失為一種解決妙方。

沒有一種繪畫主題能完全免於問題的困擾，不過靜物畫可以說是較容易控制的，讓你有機會演練你的技巧，並嘗試以新鮮、有趣的方式來表達你的想法。你可以自己一個人安靜地畫，不會有被人注視的窘迫；甚至，假使你對成果不是很滿意，你還可以避免前一張畫所犯的錯誤和缺點，再重畫一次。

選擇靜物（Choosing the still life）

畫靜物的第一步是決定你要畫什麼，這可能是最困難的。初學者在這個時候，常會環視整個房間，隨便選些東西就畫，往往選得太多，畫面變得很雜亂。

所以，你先要考慮你對畫面的興趣所在。假使你想試驗顏色調和的效果，你可以將一些藍色的花放在藍色的罐子裡；或是顏色對比的效果，則可以再放一塊粉紅色的桌布，諸如此類。顏色的數量應限制，最好能有一個主色調，如果畫面上的顏色太多，又都十分搶眼，它們會爭妍鬥艷，使畫面顯得很亂。

假使你想表現質感，可以安排水果、玻璃、木頭、金屬或一些織物，來表現物質間的對比性，同時也能讓你演練技法和訓練你的觀察力。

你也可以畫一些瓶瓶罐罐，可能你對它們的造型比對它們的色彩和質感更感興趣。具有特殊意義的東西，像是樂器（有些樂器的造型很美）、最喜歡的裝飾物或是廚房的一小角，這些同樣都可以入畫。不論你選擇什麼東西來畫，圖像的背後應具有某種意義。當你在畫時，可以樂在其中，對你所選的靜物會深深的喜愛。

過去和現在的靜物畫（Still life past and present）

直到16世紀，靜物畫才開始成為一個專門的藝術表現形式，然而在此之前，一些早期的人像畫和宗教畫中就已出現觀察入微、刻劃精細的靜物，只不過它們僅僅是畫面的一部分。這些東西有時只是代表人物的財勢和收藏，你可以從畫面上的東西猜想這個人的生活情形。最早的純粹靜物畫常帶有象徵性的涵意：畫面上畫著一個骷髏頭、熄滅的蠟燭、鐘和蝴蝶，要提醒宗教的贊助人，生命的短暫無常。

不過隨著時間的推移，藝術的形式也隨著贊助人的喜好而改變。在富庶的荷蘭，贊助者對死亡的宿命論沒什麼興趣，他們感興趣的是生命的享樂和炫耀他們的財富。許多精緻的大畫，上面畫的是一些奇花異草、玻璃、金、銀、土耳其地毯、細緻的蕾絲和絲織品，顯示贊助者的財勢和他的喜好。像這些主題也讓畫家展示他們的技巧，他們競相表現完美的寫實功力，來表現逼真的色彩和質感。

這些技巧令人嘆為觀止的畫作，到今天或許還令人覺得佩服；不過印象派畫家他們毫不矯揉、率意自然的靜物畫，更能深深地打動觀者。他們的靜物畫，有時候不過是一條麵包和幾片火腿（畫家的午餐），或是插著一朵花的玻璃杯，單純的意象，有時能造成更大的視覺張力；這顯示任何事物都可以作為繪畫的主題。

凱·嘉爾威，為茱蒂畫的靜物
KAY GALLWEY，
Still Life for Judy

畫靜物的好處之一是你能較隨
心所欲地控制所有的畫面構成
要素——主題、佈局、色彩和
照明。在這裡，畫家很巧妙地
結合了花朵自然的裝飾特質、
橘子、花瓶的手繪圖案以及小
塑像。

安排靜物
（Arranging the Grop）

靜物畫通常都有一個特殊的表現題材。例如與廚房有關的題材，常可看到水果、蔬菜和廚房設備；此外，像花園、溫室這類題材也頗受藝術家們喜愛。被描繪的東西經由某種關係而被連接在一起，畫面自然就會產生和諧感。

另一種題材是自傳式或說明式的，在這種靜物畫中，所描繪的是個人的所有物，像梵谷（Van Gogh, 1853～1890）就曾畫過他的鞋子和椅子。

也可以表現純粹視覺性的題材，像是表現物體的造型或色彩。例如桌上碗盤的安排，可以提供圓形和橫線（或斜線）的構圖；而瓶子則可以產生直線和弧線的排列方式。而以色彩為表現重點的題材，可以採取以黃色、藍色和白色為主色調的東西。在梵谷的名畫「向日葵」中，背景、花瓶和花朵上用的均是黃色。

將選取的靜物安排成一個有趣的構圖，其實是靜物畫相當困難的一個部分，所以這個階段要多花點時間去構思和準備。一開始，你可能只是隨便擺設，甚至連看都沒看就擺上去了。可是接下來你要用取景框來觀察你隨便擺上去的靜物，調整它們的位置，直到整個構圖你覺得滿意為止。

靜物的安排不宜過於平穩，這樣畫面上才能產生視覺動線，引導眼睛從畫面的一部分移到另一個部分，而讓物體間產生關聯性是很有必要的。通常都是用重疊的方法，使一個物體的影子投射在在另一個上；或是鋪上桌布，它會在桌上產生曲線，東西再交錯擺在上面。

圓形或其他幾何形很適合用來吸引注意，通常都可用來作為視覺焦點。排列成直線時要比較小心，因為這樣容易使畫面顯得呆板，所以應與其他形式配合。東西排列成斜線最為理想，可以將視線引導至焦點處；但最好要避免排成兩條平行的水平線，這樣會產生分割的效果，畫面無法產生關聯性。

▼芭芭拉・威利斯，祖母的洋娃娃
BARBARA WILLIS,
Grandmother's Doll

靜物畫中通常都會有一個最主要的東西，擺在最明顯的位置，旁邊用一些東西來襯托它。不一定要把最主要的東西擺在中間，像這裡娃娃的頭就不是在中央，但畫家以圓形的帽子作為捕捉視線的焦點（通常圓形比較容易吸引人的注意）。

▼安・史貝爾丁，壁爐上
ANNE SPALDING,
The Mantelpiece

一個成功的安排往往只是一個簡單的幾何形式。在威利斯的畫中，娃娃彷彿坐在一個由直線和橫線交合的框架中，而此處的東西和壁爐也一起構成一個十字形的圖案。

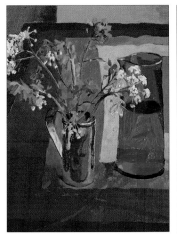

▶傑瑞米・嘉爾頓，
粉紅色和藍色的靜物
JEREMY GALTON ，
Still Life in Pink and Blue

這裡所選的東西都是為了它們的顏色，因為畫家想實驗粉紅和藍色搭配起來的效果。在開始作畫之前，畫家不斷地安排、再安排桌上的靜物，直到這個安排令人滿意為止，原先所放的一些東西，現在都已經拿掉了。

◀傑瑞米・嘉爾頓，椅子和銅罐
JEREMY GALTON ，
A Chair and Copper Pot

基本上，這是一個不特意安排的靜物場景（參見「不特意安排的靜物」， *Found Groups* ），雖然為了得到更多的光線，畫家將這張椅子移近窗邊，可是畫家是在無意中「發現」這個場景的。將這個罐子審慎地放置在椅子的邊緣，略微傾斜的樣子與椅子本身的穩定性，形成了強烈的對比。

▶凱・嘉爾威，東方的午后
KAY GALLWEY ，
Oriental Afternoon

這幅色彩繽紛、具有生動的視覺效果的畫和旁邊史貝爾丁小心控制和安排的構圖形成截然的對比。然而它也是經過相當仔細地計劃的，每一個形狀和顏色都可在這幅畫其他的部分找到類似的形和色，使得每一個不同的東西能夠聯接成一個整體。

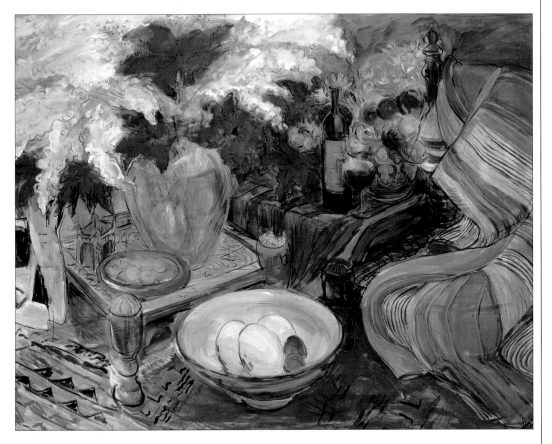

照明（Lighting）

　　就算是最平凡無奇的東西，在特殊的光線營造下，也會變得十分特殊。對那些想慢慢地練習技法的畫家而言，這是十分理想的。特殊打光用的燈泡，可在美術用品店中買到，它能夠模仿自然光；不過真實的光總是比較自然，它能造成的光影變化也更多。

　　最具戲劇性效果的靜物畫是直接採取太陽來照明，物體會產生很深的陰影，落在主題上或在物體下，加強構圖上形式和色彩的美感。假使你喜歡畫這種畫，可以分好幾個階段來完成，不要隨陽光的變化任意修改畫面。

　　你可以嘗試看看各種不同方向的自然光照射的效果，然後再決定畫哪一個方向的光。你只要放一兩種東西就好了，然後你把它們轉一圈，看不同方向的光在物體上產生的效果。你會發現，從前面打下來的光最不生動，畫靜物畫或人像畫時，都應避免這種打光的方式，因為它會使主題顯得很平。

　　對某些主題，背面打光可能是最理想的，因為它會產生剪影和光暈的效果。窗邊的瓶花沐浴在逆光中，葉子和花瓣的邊緣都鑲著光暈，其他的部分則籠罩在陰影中。同樣的，像這種畫可以分好幾個階段來進行，或用非常快速的「直接法」（Alla Prima），一次操作完成。

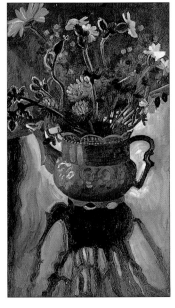

▲茱麗葉·帕爾莫，野生的花束
JULIETTE PALMER, *Wild Posy*
背後打光可使靜物產生一種特殊的效果，就像這幅畫一樣。它使得花瓣散發著戲劇性的光芒，而充滿細鬚的莖在逆光中，產生如剪影和光暈的效果。而前景深暗的陰影，形成優雅的線條和造型，用來配合上面的花瓶，使畫面平衡。

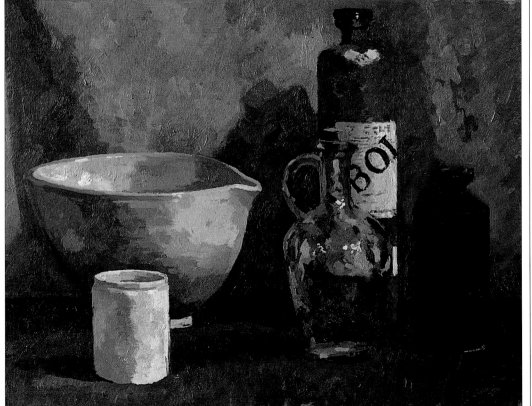

◀詹姆斯·霍爾頓，陶瓶和玻璃瓶
JAMEN HORTON,
Pottery and Glass
強光從右方照過來，使物體在背後投下深暗的陰影，並從右到左，逐漸加深陰影的顏色，以增加畫面的深度感和立體感。

▶黑塞爾‧哈里遜‧有水果的靜物
HAZEL HARRISON ,
Still Cife with Fruit

光源從左側而來,在背景部分
投下陰影,並在玻璃瓶上造成
反射的亮光。因為玻璃是透明
的,它不只會在一邊透光。然
而光線透過玻璃瓶,我們所看
到的堅固形體多少都會變形,
想像放在玻璃瓶後的綠色玻璃
瓶一樣。這幅畫中的水果和盤
子只是一個形式,從亮到暗的
混色效果使之具有立體感。

背景（Backgrounds）

背景部分和靜物畫的其他部分一樣重要，所以千萬不要輕率地處理它。它就像風景畫中的天空，佔有畫布表面大部分的面積，比靜物本身所佔的空間更多。有了背景的處理，畫面每一個部分的大小塊面，才能更和諧地融合在一起。而物體與物體中間的空間和形狀也能準確地被捕捉下來。同時，它也能讓你再重新界定物體的邊線，並能統一畫面上所運用的筆法，使之具有整體性。

在配置靜物時，可嘗試各種不同的桌布、窗簾、傢俱或平坦的牆面來作背景。重要的是，所擺放的靜物是否能和背景協調。平坦的背景只要顏色不畫的太單調，即十分管用；因此，你應試著讓顏色鮮活生動，可用有色的底來作畫，或是運用「破色法」（Broken Colour）、「皴擦法」（Scumbling）或「透明技法」（Glazing）等。

形式較複雜或圖案化的背景適合用來配合較平面化的物體，不過也能用來延伸花瓶或其他靜物上的圖案，讓畫面具有整性。馬諦斯（Henri Matisse, 1869 - 1954）曾以這種方法來表現圖案化的靜物，他所要表現的並不是物體的真實樣態，而是色彩和圖案。

▲錫德·威利斯，金色的光輝
SID WILLIS， *Golden Splendour*

這幅畫前景的部分是光彩奪目的綢布，而背景部分才是主要的物件——銅罐，金光閃閃的布和銅罐，很容易令人領會這幅畫的含意。雖然銅罐在畫面的位置很高，可是卻仍然是畫面的焦點，因為作者很技巧性地將後面的那塊紅布的色調下降，用以襯托銅罐，並使畫面產生空間感。整幅畫的細膩刻劃真是令人嘆為觀止，布上的每一個褶紋都小心地觀察和描繪下來，而映在銅罐上的每一個影像也都忠實地描繪下來。

▲克里斯多夫·貝克，
聖誕節的玫瑰
CHRISTOPHER BAKER，
Christmas Roses

傳統的繪畫中，常以暗色的平面來作花卉的背景，而以近乎黑色的背景來襯托白玫瑰的柔美。暗色的桌面和背景間幾乎沒有分野，因此畫面上沒有任何東西會干擾到花和玻璃杯，玻璃杯的形象，只用亮光稍加勾劃，和一些倒影來顯現它的存在感。

◀凱‧嘉爾威，
天藍色紗麗上粉紅色的天竺葵
KAY GALLWEY，
Pink Geraniums on a Turquoise Sari

在這裡，製造深度感顯得不那
麼重要，因為基本上這幅畫是
要表現平面的圖案，因此畫家
用裝飾華麗的布來作背景，來
延續整幅畫的平面裝飾效果。
（花瓶和盤子上亦有複雜的花
紋。）背景並不一定要比主題
顯得次要，像這幅畫的背景，
它的重要性就比主題來得大些
，用來表現律動性，平衡感和
色彩的和諧感。

▶傑瑞米‧嘉爾頓，有面具的靜物
JEREMY GALTON，
Still Life with Mask

桌布和印花圖案的沙發是這個
構圖中最生動的一部分，而沙
發的圖案刻意使它的顏色近似
於乳酪盤上的顏色。桌布上的
條紋使得畫面產生深入感，然
而那個假想的消失點則在畫面
之外。

不特意安排的靜物
（Found Groups）

一般畫家都希望靜物畫看起來很自然，但實際上他們都會把要畫的靜物先整理、安排過。例如，據說塞尙作一幅靜物畫時安排靜物的時間比畫的時間更長，可是看起來還是非常生動、自然。

然而，不特意安排的靜物基本上就是要表現這種不經意「發現」或「找到」的效果。不論室內或室外的東西，都可以入畫。例如廚房裏的鍋、碗、碟、盆；桌上的碗盤和麵包；壁爐上的裝飾品；椅子扶手上的一本書；花園的盆栽或涼椅等等，甚至連沙灘上的石頭都可以拿來作為畫面的表現題材。

你可以自製取景框來找尋合適的構圖，或是用你的兩手的姆指和食指交合成 "□" 字型，用來作為取景的工具。如果東西過多，會使構圖複雜，應擇取一部分東西起來。胃口千萬不要太大，構圖要儘量單純。

不特意安排的靜物是一種很好的訓練方式，因為你所畫的東西通常都無法保留很久，更迫使你快速、肯定地作畫。即使你能刻意地讓東西保持原狀，快速的「直接法」（*Alla Prima*）還是比用慢工細描更能體現這個主題的精神。

▲安‧史貝爾丁，黑鞋
ANNE SPALDING，
The Black Slippers

像這樣的畫，往往是在偶然間發現的，你可能在你生活周遭很意外地看到這樣的構圖。不過，你還是需要再作些調整，或去除一些多餘的東西，讓你的畫面更單純、更具有繪畫性。

▶安‧史貝爾丁，有抽屜的矮櫃
ANNE SPALDING，
The Chest of Drawers

像這個一般「常見」的景，以稍許的雜亂和率意自由的顏料運用，來強調它經常可見的特質。此處打開的抽屜、歪倒的書籍和地板上的鞋子，顯示一個短暫的瞬間，在東西還未清理前的樣子。

▲約翰・孟克，西班牙的資料
JOHN MONKS， *Spanish Archive*

要把東西佈置地很雜亂並不容易，因此你的靜物總是安排得很不自然，像是刻意整理過。這裡的書本，很顯然是刻意安排的，把雜誌放在大本書上，並讓它有點翹起來，然而看起來卻很自然；畫家並以概略性的簡潔手法來處理這個畫面。

▲約翰・孟克，學習
JOHN MONKS， *Learning*

畫家以隨意但小心控制的「厚塗」（*Impasto*）顏料來處理畫面，把一個單調的主題轉變為令人驚訝的構圖。像這樣的畫，通常都有很強烈的說明性，暗示這些書的擁有者，其嗜好閱讀的好習慣。

花的配置（Floral Groups）

　　不論是栽種在盆子裏的花或是花瓶裏的插花，花卉永遠是令人愛不釋手的靜物畫題材。你可以單獨只畫花，或是配置別的東西，像水果、碗或玻璃杯等。

　　花並不好畫，通常失敗的原因都是為了想要把每一瓣、每一葉都畫得很仔細，顏色上得太多，畫面變得瑣碎而不自然。基本上，你應作某種程度的簡化，不過你必須對花的主要特性有些概念。它們是柔弱的、還是強韌的？是圓形的花冠還是喇叭形的？枝幹頂端是一叢花還是一朵花？支撐花冠的莖有多粗？在開始作畫之前，必須要詳細地觀察，這樣你才能真正地了解它們的結構。

　　一般初學者所容易忽略掉的是莖幹和容器間的關係，他們容易把瓶口畫得過小；因此，假如你用的容器是不透明的，你應想像莖幹下的瓶口是什麼樣子的，花要以什麼方式來配置方向才合理。

　　你的觀察愈入微，你作畫時所需要的修改也會愈少。同樣地，對於顏色也要小心地觀察，它們常和你所想的會有些出入。有些葉子是半透明的，當光線從背後照過來時，光線會透過來，而暗影的顏色會變得完全不一樣。

　　花瓣的顏色更令人訝異。舉例來說，我們知道水仙花（*daffodil*）是黃色的，可是一旦你仔細看時，你會發現它是

由綠色、棕色所構成的，只有一小部分的亮光是真正的黃色。

在你開始上色前，最好先作「草圖」（Underdrawing），然後你可以由暗到亮逐次上色，這樣比較容易操作。肯定、有自信地畫，讓你的筆觸自由地揮灑，來描繪花葉的形體；勿用遲疑的、無數堆疊的小筆觸來表現。盡可能地讓畫面的顏料保持鮮活，不要把顏色上太多次，如果畫面因此而變濁的話，把上層的顏色刮掉，再重新開始（參見「修改」，Corrections）。

◀魯柏特 · 薛伯德，
瓶子上爭妍奪目的花
RUPERT SHEPHARD，
Mixed Flowers in a Jug

由於這個花瓶很高，所以你應加一些東西在下面，用來平衡畫面。這裏所放的書正好能用作此途，且能為畫面增添更多的色彩。

▼約翰·康寧漢，有銀托盤的靜物
JOHN CUNNINGHAM，
Still Life with Silver Tray

這幅畫的裝飾特質不但是來自於物體的放置，也是來自於花的本身。桌面是以兩條平行的水平線所形成的平面，這種構圖很容易變得呆板、僵硬；不過畫家用斜線來打破這種對稱性：托盤的把手和桌布上的褶紋。

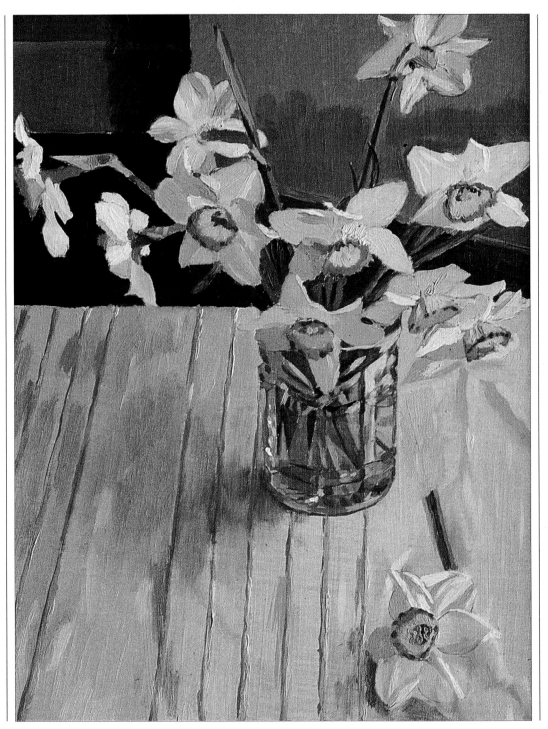

◀傑瑞米‧嘉爾頓，水仙
JEREMY GALTON‧ *Narcissi*

這幅畫一開始是要試驗看看把花放在畫面較高處是否能與桌布上的條紋產生平衡感。很明顯地，前景顯得薄弱些，需要再加點東西，因此畫家就在右下角再加一朵花。主要的花束，每一朵花都畫得很用心，並刻意用深暗的背景來襯托它們；而暗色的瓶子，也是畫面上的重要部分，以明色調的桌布來突顯它，使它更為醒目。

▶瑪麗‧加拉格，
靜物：紅色鬱金香
MARY GALLAGHER‧
Still Life: Red Tulips

在這張作風大膽的構圖中，色彩鮮豔的花從中央偏左的瓶中散放開來。雖然花也是畫面上的重要角色，但卻不是這幅靜物畫的表現重點，因此畫家以平面的圖案和概略性的處理方式來畫它們。事實上，這幅畫最大的視覺衝擊是在於加拉格的畫法，她以二度平面的方式來描繪靜物，並以濃稠、深暗的輪廓來強調這個平面性。

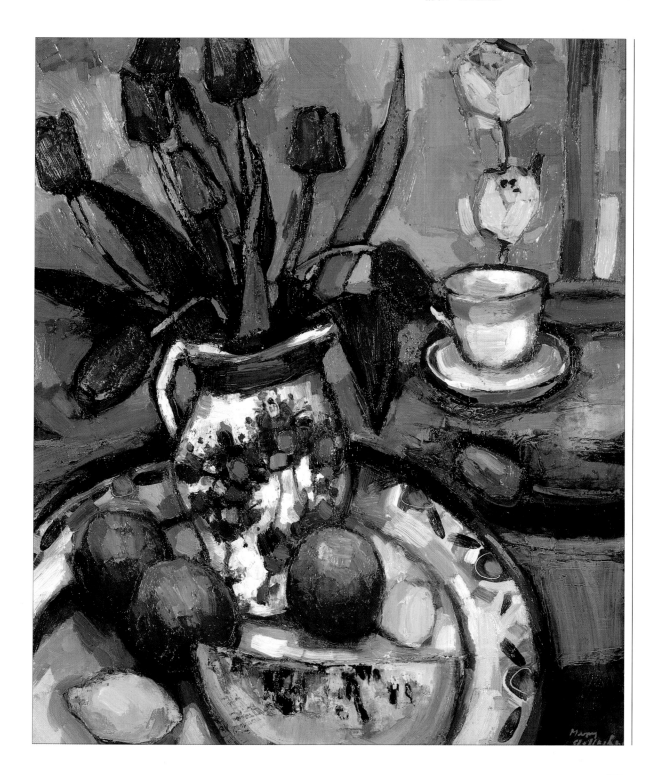

花的靜物寫生

示　　範

傑瑞米・嘉爾頓
（Jeremy Galton）

　　這張小畫是畫在經打底處理的板上，並一次完成的，這種「直接法」（Allla Prima）是作者畫靜物畫和風景畫的一貫作風。作者常畫「原寸大小」（sight size）的畫，也就是說，主題的邊緣和畫板邊緣相合。這使得用一支手臂長度的筆桿測量和觀察，變得更為容易，測量的結果可以直接地轉畫到畫面上來。作者喜歡將花瓣、葉子和莖的形狀準確地畫下來，也喜歡探索它們的顏色，雖然後者的結果是難以預期的。

◀1雖然這盆花的安排很簡單，可是在開始畫之前，還是要仔細地思考和計劃。顏料交替地加在桌布和花朵上，直到花朵的形狀變得十分吸引人才能罷手。

▶2作者不喜歡畫在白色底上，因此，作者先將板子上一層薄薄的顏料。然後，作者開始用鉛筆仔細地作「草圖」（Underdrawing），並將每一朵花的關係位置勾劃清楚。

▼4作者仔細地調好花瓣的顏色，讓顏色都混合均勻。這裡所調出來的顏色是白色加一點茜紅以及土黃色。

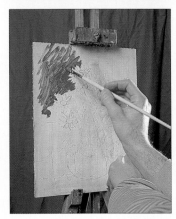

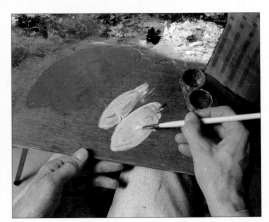

▶3因為基本上，花是白色的，所以作者選擇暗色的背景，先將花的輪廓描繪出來。作者把左手靠在畫架上，藉以支撐作畫的手。

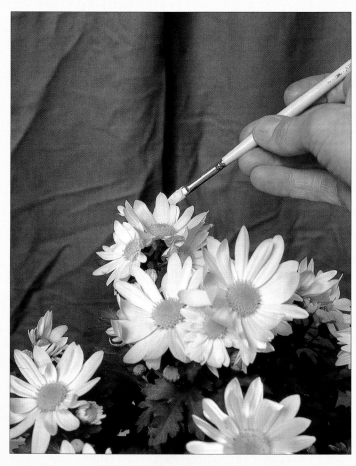

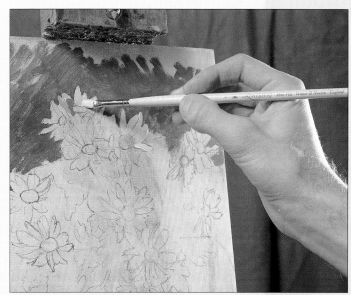

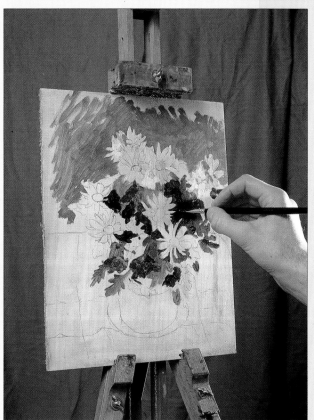

▲5 要確信所調出來的顏色是否正確，因此作者將筆靠近花瓣比對顏色，直到顏色調到最接近為止。這是分析顏色的一種有效方法，一般人常用他們認為正確的顏色來畫，可是畫出來的顏色往往不近理想。這也能幫助你建立畫面主要的調子。

▲6 現在將首先調好的顏色塗上去。由於花瓣的顏色多不相同，在作畫過程中，每一片花瓣的顏色都要稍作修正。

▶7 在完成花瓣的上色前，先將一些葉子，尤其是最暗的部分，描繪出來。

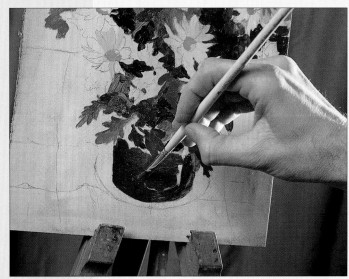

▶ **8** 現在上黃色的花心部分及花盆，這些暖色使原先以寒色為主的畫面變得較為溫暖。整張畫，作者都是以一點點畫用油來和顏料混合，作者所用的畫用油是以⅓的亞麻仁油調⅔的松節油混製而成。

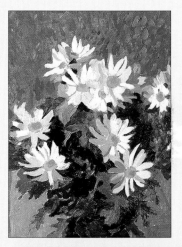

▶ **11** 從這個局部圖中，作者們可以看到花瓣的「白色」變化很豐富，從帶黃色的白到粉紅，再到相當暗的紫灰色。這些顏色的變化多半是由於同一光源照在不同角度的花瓣所造成的。

2 背景中這些藍色和褐色 　　　　　　　　畫面增加一些有趣的「內涵」　　　同時也使得畫面產生後退感　　　　些筆觸顯得太亮、太醒目，所以　　用報紙使它色調變暗(參見「畫面清潔法」，*Tonking*)。

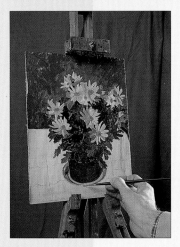

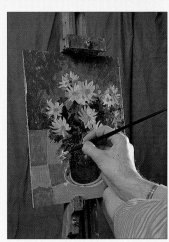

▲ **9** 作者想讓盤子顯出清晰的邊線，所以作者再加道邊上去，用貂毛圓筆來畫這細邊，然後再開始處理桌布的部分。

▲ **10** 現在桌布完成了，而最重要的幾片葉子的葉形，以貂毛筆小心地勾勒出來。

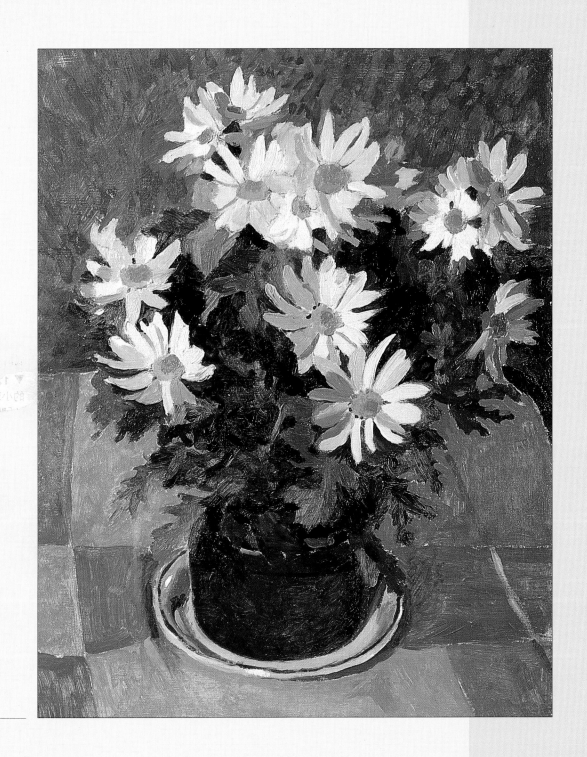

傑瑞米・嘉爾頓，白菊
JEREMY GALTON，
White Chrysanthemums

水（Water）

水一直是相當吸引人的繪畫主題，而事實上它本身即相當吸引人。人們都喜歡看到平靜如鏡的湖水和河水，倒映著四周的景象；或是看到佈滿波紋的溪流，或是令人怵目驚心的暴風雨的海面，掀起洶湧的巨浪。

然而由於它本身的特質，對畫家而言，無疑地是一種挑戰。它是透明的，以許多無法預料的方式來反映光；它的形式和色彩實在很難去分析。首先你必須要了解的是，你無法歸納它的形式；其次是當你畫水時，應靠近一點去觀察，這樣你才曉得如何簡化它。

運動中的水（Water in motion）

這特指流動的水。當你近看時，它是透明的，而當你遠看時，它如鏡般地反映四周景物，而當它遇到岩石等障礙時，又會形成不同的渦流；而海水的運動與河水又大不相同。一開始，你可能會覺得表現這些水的運動很難，可是只要你多觀察，你會發現不管是溪流、瀑布或是海洋，它們運動都有一個特定的形式，而且不斷地在重覆著。一旦你了解了這點，你就能以自信來表現它們，讓你的「筆法」（Brushwork）自由地描繪水的運動。

平靜的水（Still water）

從表面來看，平靜的水似乎比較好畫，可是若不小心的話，往往會掉進陷阱裏。在初學者的畫中，水看起來像是往上流的，然而事實上，它是一個水平的平面，並且應顯出它的遼闊。假使你也這樣畫，它看起來會像一片牆，要避免如此，就應強調出它的空間性。你可以在前景中加入一些波紋或懸浮物，來強調水的空間性，並變化你的筆觸，讓愈遠的筆觸愈小。

色彩（Colour）

潔淨的水是無色的，只要我們近看的話，馬上就能看到底下的東西。然而自然界中，水通常都不是非常潔淨的，它可能含有一些懸浮的泥沙，或是水藻等植物，讓它有自己的顏色。例如，山谷的溪澗常常是紅棕色的，因為溪裏的水可能夾雜著泥炭；而池塘或流動較緩的河水則可能漂浮著很多藻類，使它們看起來是綠色的。

因為水的表面可以反映景物，因此也會帶有天空和陸地景物的顏色。假使水是平靜的，它也會忠實地把天空映照在水面上；但若是波浪起伏的水，則無法預料它的顏色變化。總之，你要了解的是，第一，水的流動中往往會造成一些懸浮的物質，讓水有它自己的顏色；第二，水的波浪和波紋會形成影子，這使得水看起來較天空更為深暗。

技法（Technigues）

並沒有一種技法專門用來描繪水。你可能會認為將顏料稀釋或用「溼中溼」（Wet Into Wet）技法，可以適切地表現出水的特質，但那是不一定的。假如顏色上得正確的話，不透明顏料同樣也能把水表現地很成功。然而大體上說來，你最好還是讓你的筆法儘量地保持溼潤和流暢，不要太拘泥於細節部分。太多細碎的筆觸和瑣碎的描繪會破壞水的溼潤性和流動感，就像照片把水瞬間「凍結」一樣，看起來又僵硬又死板。

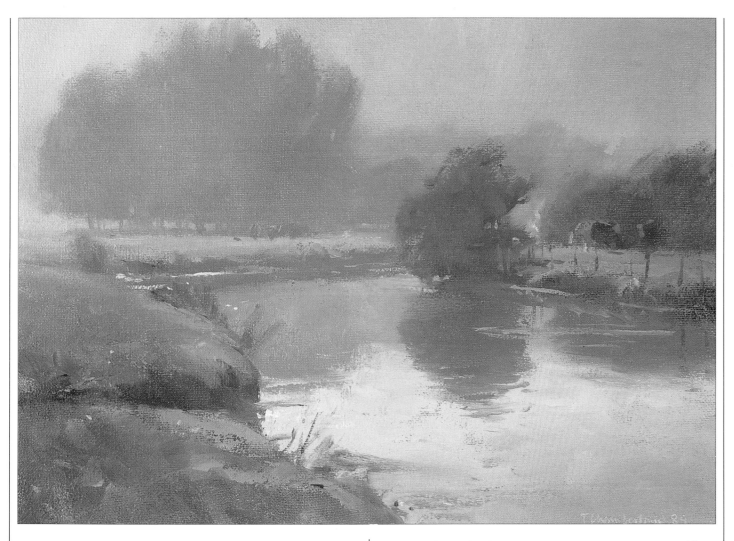

崔佛・張伯倫，深秋・賓河
TREVOR CHAMBERLAIN,
Mellow Autumn, River Beane

畫家以簡潔的手法完美地呈現出蜿蜒而流的河川，並不多浪費一絲一毫的顏料。這裏的水最大的特色即在於它的倒影，它直接地映照出陸地上的樹，並有幾道波紋顯示它正緩緩地流著。前景中淡淡的河水只反映了天空的顏色，並用來配合天空，產生呼應的效果。

海景（Seascapes）

海景是令人難以抗拒的主題，不管是繪畫或純粹坐下來欣賞，不過它並不容易表現。其中的一個困難處是，它多變的特質，只要天氣稍微改變，它的顏色就完全不一樣，而半靜的海面也常突然地刮起風來，海面的一切就會改變。

如果你想在海邊寫生作畫的話，最好畫小張的速寫。你可以一天作很多張，再拿回畫室轉畫成正式的畫作。

最重要的是選擇視點和決定構圖。在沙灘上有兩種完全不同的選擇，一種是沿著海岸線看過去，沙灘和海中間會形成一條線，逐漸向後退去；另一種是直接看到海面上去，海岸線和海平面平行地橫過畫面。

最好不要把海放在中間，因為這樣看起來會顯得很死板。你最好在水平面上加些直線，如站在海邊的人或海上的船隻，來打破這個過於平穩的效果。

一般人最常犯的錯誤是沒有顯示出海的平面性。在表現海的顏色和色調時，應顯示出空間感（參見「風景」中的「透視」）。靠近海平面的藍色和灰色較淡較冷，而靠近海邊的色調對比較強。

波浪的起伏，是海水的運動。海水前進時會打起浪花，並將細砂捲起。當你近看時，你會發現海浪的色彩比你預期的更令人驚訝———下方的海水混著沙，是褐色和棕色的；而上方則反映了天空的藍色和紫色。你可以用「溼中溼」（Wet Into Wet）來表現這些效果，和用大筆觸順著海水流動的方向來表現。

▼克里斯多夫‧貝克，
小漢普頓的西濱
CHRISTOPHER BAKER，
Westbeach, Littlehampton

畫家採取較高的視點，在從海邊回來的路上觀察和寫生，海平面很低，以增加畫面的空間感和距離感。海邊的籬柱是構圖中相當鮮活的角色，它能加強透視效果，並能提供尺寸大小的參考；畫面更因為這道籬柱，能讓人深深地感受到海的遼闊和廣遠。

RAYMOND LEECH，
Waiting for a Big Splash

這裡畫家將天空整個地排除掉，將視覺的焦點集中在小孩子和淺灘上。注意觀察海水中不同的顏色，畫家以紅棕色來畫掀起的浪潮，以藍色和綠色來畫其後的海水，而用棕色、灰色及棕色來表現前景。

▶雷蒙・李奇・羅斯多夫的陣雨後
RAYMOND LEECH，
After a Shower, Lowestoft

沙灘上的房子與人物形色雜沓紛陳，增添畫面的律動性和溫暖感，可是畫面上的海洋同樣是相當吸引人的。畫家所選的視點正好能利用海水的潮線和白浪，用來配合沙灘上弄潮的人們，產生視覺平衡的效果。

▶傑瑞米‧嘉爾頓，漁夫和小孩
JEREMY GALTON，
Fisherman and Children，
Cleynext-the-sea

綠色的傘和穿紅衣的人不但讓畫面產生某種氣氛，也增加前景的趣味性，在明暗的對比下，更加襯托海水的灰暗、寒冷。畫家以顏色的濃淡和筆觸的大小來表現空間的延伸效果，在較遠的海面上，以較淡的色彩來表現；而前景部分則用較大的筆觸來表現。整幅畫是用較濃稠的顏料，以「直接法」（*Alla Prima*）來進行的。

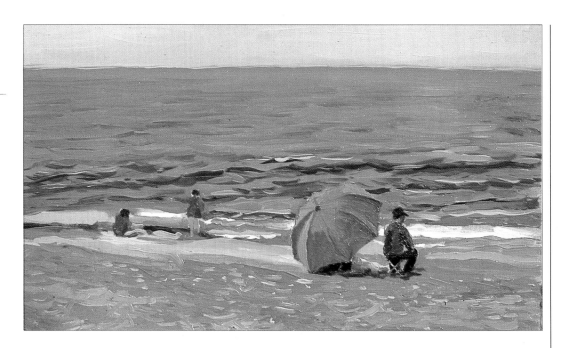

▶雷蒙‧李奇，
帶週歲的孩子出來散步
RAYMOND LEECH，
Anniversary Stroll, Cromer

潮溼的沙地和在上面的倒影，藍綠色的海和較淡的天空，為色彩豐富的人物及深色的嬰兒車提供了一個完美的背景。海岸線和海的橫條效果，總是構圖中的主要特色，選擇這種構圖時，必須要考慮在畫面中加上直線或垂直的形來與之配合。

▶克里斯多夫・貝克，視點
CHRISTOPHER BAKER，

Viewpoint

從這個視點看去，可看到充滿戲劇性效果的景緻，這座峭壁雄偉的景觀將我們的視線引導至下方的岩岸及遠處的海，在下方的岩岸上，有一個小小的人影，更強調了這個場景的壯觀。畫家以方向性的「筆法」（*Brushwork*）細膩地描繪岩層的紋理、峭壁中的裂罅、海中的波浪和雲，來強調這個主題緊繃的線性特質，同時也在畫面上產生複雜的、如薄紗狀的網狀結構。

流動的水（Moving Water）

波浪、快速流動的溪流和瀑布，較平靜的湖或海更難表現，可是失敗的原因往往是在於不了解水的習性。當水遇阻礙時，會形成渦旋狀的波紋；而波浪掀起時，水會聚集成小丘形，然後再形成弧線落下；這些特定的運動形式不斷地重覆著，需要你仔細地觀察它們。

另一項問題是，如何用顏料來掌握水不斷在流動和改變的效果。在這裏要告訴你，相機是無法掌握這種效果的。很多人都發現相機的快門會將波浪起伏的海面或瀑布凍結起來，看起來像是堅硬的固體一樣。這是由於相機只選擇一個瞬間，並將很多細節都包括進去。

因此，若你採取類似相機的作法，你會得到相同的效果，無法掌握水的流動性。基本上，你應先忽略掉細節部分，而專注於整體的形和色，然後再加水面上波紋或浪花的亮光。

並沒有一種特定的技法適用於表現某一個主題的，不過你可以好好運用你的「筆法」（Brushwork），用它們來表現水的流動性，以方向性的筆觸來加強視覺效果。你也可以用「透明技法」（Glazing）來表現水的透明性，或以「溼中溼」（Wet Into Wet）技法來製造柔和的渲染效果，用以表現蜿蜒於岩岸間的河流。

▲克里斯多夫‧貝克，
多多尼河上的橋
CHRISTOPHER BAKER，
Bridge over the River Dordogne

這幅畫很有力地表現出大河由下往上徐徐前進著，順著河水的流動，有些顏色較淡的植物也跟著流動著。畫家用稀釋的、半透明的顏料，以「溼上乾」（Wet On Dry）法來上色，筆觸順著河水流動的方向來表現。

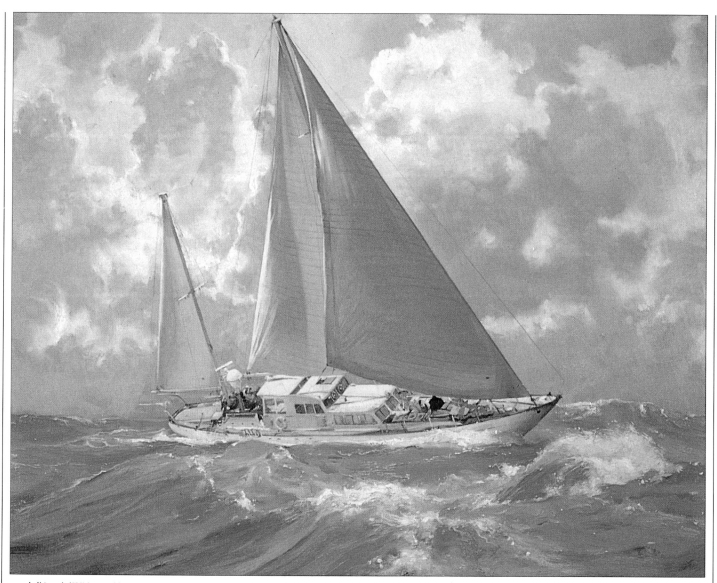

▲大衛，克提斯，拉馬丁號
DAVID CURTIS ， *Lamadine*

畫家用心地觀察波浪的形狀，並以肯定和自信的筆觸來描繪各種波浪、湧起、浪頭到最高點、散落成泡沫，用以表現波浪的流動。船上的帆與雲上受光的部分，和海上的浪花相呼應著，這股律動性並延伸至天空，使整張畫面充滿戲劇性的效果。

▲大衛，克提斯，傍晚的陽光
DAVID CURTIS ，
Evening Light, Arisaig

耐心地觀察波浪的顏色、圖樣和形狀是很有必要的，經由這樣的觀察，你才能知道如何以最簡潔的方式把它們描繪下來。在這幅畫中，每一個波浪都畫得很清晰，因為淺灘被夕陽照耀著；不過畫面上沒有一點贅筆和敗筆，色彩都是鮮活而耀眼的。

▶亞瑟‧馬德森，
站在魏河裏的男孩
ARTHUR MADERSON,
Boys in the River Wye

當水流遇到阻礙時，它的流動
現象就會變得明顯，它會從障
礙物旁產生波紋或波浪，而此
處的障礙物正是這幾個在河水
中游水的男孩。畫家以色彩豐
富的分離筆觸、用不同的形狀
和大小，來描繪水面的波紋。
雖然畫面上並沒有看到天空，
可是在前景的水中，可以看到
它溫暖的藍紫色出現在倒影裏
。

◀克里斯多夫‧貝克，在沙洲上擱淺
CHRISTOPHER BAKER，
Strand-on-the-Green

在這幅油畫速寫中，顏料用得
率意而自由，畫面上沒有任何
細節的描繪。畫家以柔和、且
有點模糊的效果，來描繪寬廣
、淤積的河流。

倒影 (Reflections)

　　水的一個很重要的特性就是它的表面會反射光，就像鏡子一樣，可將陸地或周遭的景物倒映於水面上。不過，你應記住這個平面是水平面，倒影的效果和你所看的角度有密切的關係。如果你站在湖邊，低頭往下看，那麼你將會看到水中的沙、石或泥土；但若你站在較遠的湖岸上，你將會看到周圍的景物倒映在湖面上。

　　一般人對倒影往往有所誤解，其實它所映照的物體和物體本身的高度是一樣的。不論你站的位置遠或近，所看到的倒影都和它原來的大小一樣；將這個道理記住，能確保你藉由回憶或轉畫一張速寫，在畫室再現水，而不會搞錯。

　　波浪起伏的水面，會使倒影變得支離破碎，散佈開來或下沈。這是因為水面被分裂成一塊塊不連續的平面，甚至接近垂直的平面。對於這種水面，只能用簡化的方式來描繪，作得過多會適得其反。用散布的橫線來描繪破碎的倒影是很適合的。

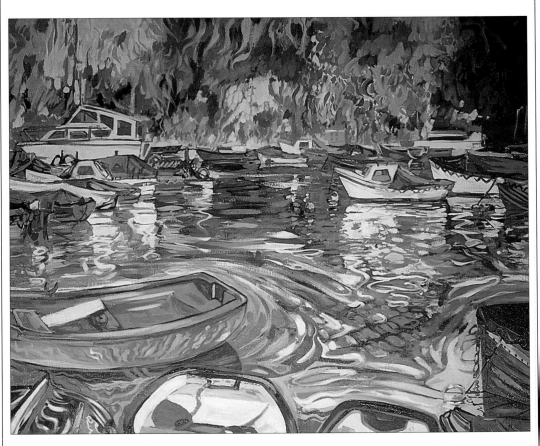

▲彼德·葛拉漢，巴馬哈湖上的船
PETER GRAHAM，
Boats at Balmaha

畫家以藍色、紫色和紅色為畫面的主色調，並以色彩和活潑的筆觸來表現渦旋狀的倒影，筆觸運用地十分生動，使畫面產生奇妙的律動性。既然葛拉漢很少按照色彩真實的樣子來上色，可是仍會保留物象些許的特質，就像倒影仍反映出河岸及船的一些特徵。

▲大衛，克提斯，釣鯉魚
DAVID CURTIS，
Carp Fishing, Shireoaks

這裡平靜無波的水很忠實地將建築物、樹和天空反映出來，雖然水面上有幾道小小的波紋劃破平靜的湖水和這個對稱的效果，而倒影也以「刮擦法」（*Scraping Back*）來減低它色彩的飽和度。凝結的水汽使得水面上某些部分產生波紋，而水面上較淡的顏色是反映天空所產生的倒影。

▲詹姆斯·霍爾頓，
史貝德和貝克特
JAMES HORTON，
The Spade and Becket

要將水中的波紋表現得很自然並不容易，一般人很容易加了太多顏料而使波紋顯得很不自然。此處波浪起伏的水面顯出破碎的倒影，畫家以許多分離的、清晰筆觸，完美地把它呈現出來。像這種效果若以「溼上乾」（*Wet On Dry*）技法表達則比較容易操作，因為它能使每一筆都保持完整，不會和先前所上的顏料混合在一起。

船（Boats）

船不像車子，那樣令人討厭，人們往往覺得車子是在「破壞畫面」，而把它們剔除在市景之外；然而船則往往會被納入海景、湖景或河景中。然而，船曲線飽滿的形態並不好掌握，特別是按照遠近比例縮短時，形成一個尖端，更是難以描繪。

在起草階段，你可以將船的形式簡化成一個長方體。然後以船首和船尾為兩個端點畫一條中心線，這樣你就能確信兩邊相等。最後再將長方體與船真實的造型結合起來。

你可以運用透視的原則（線性透視）來畫甲板、座椅和船艙等船身的結構。對照桅杆和整條船的比例，你可以畫出高聳的桅杆和其他直立物。用鉛筆或畫筆作為量棒，然後用你的姆指在上面移動，以量出正確的高度和寬度。

船在水中時，常是以某個角度來觀看，如果水面是平靜的話，那就沒什麼問題；可是若是有波浪的話，水面的倒影將會被波浪弄得支離破碎。重要的是，要觀察船身露出多少，高度和比例都要仔細地觀察。這樣一來，就算水面有波浪，也不會影響你，可將船的造型和倒影正確地畫出來。

◀岢・哈沃德，夏季的天空
KEN HOWARD，
Summer Sky, Penzance

直線常是構圖中相當有力的視覺焦點，而此處的桅杆正又高又直地挺立在畫面的主導位置上。旗子和左側紅色的船加強了畫面的溫暖感，使得以寒色為主的畫面不會顯得過於寒冷。

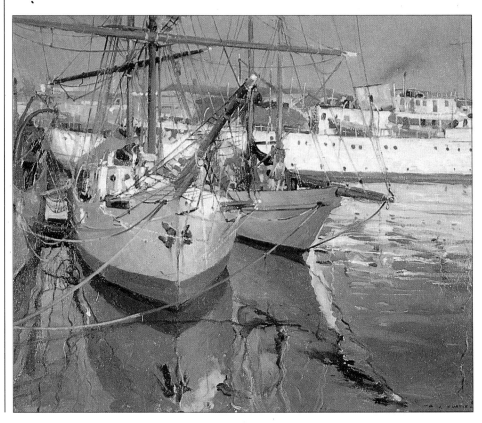

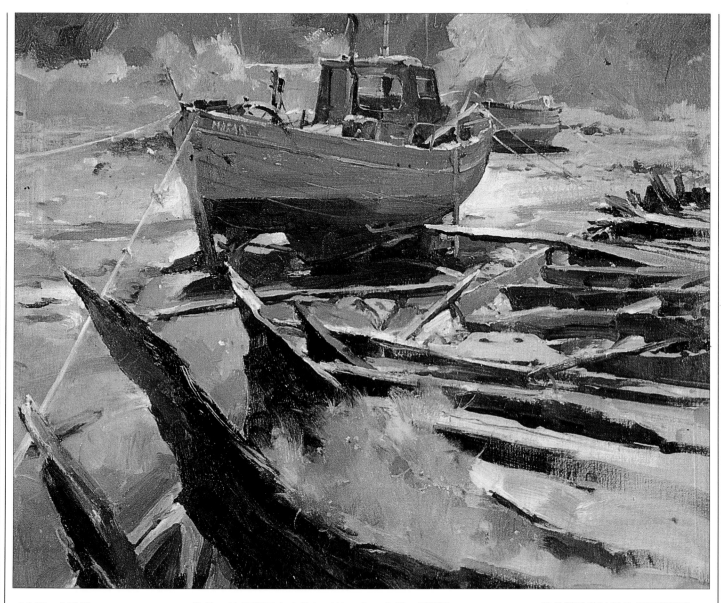

◀大衛，克提斯，
南安普敦港航行的船隻
DAVID CURTIS，
Steam and Sail,
Southampton

前景的船身和它們的倒影所形
成弧線和斜線，混合了直線和
橫線，使得畫面產生幾何形的
框框。水面抒情式的處理，和
一些小筆觸，如從煙鹵裊裊升
起的煙，這些都使得畫面增添
一些詩意的色彩。

▲大衛，克提斯，
墨耳附近的小港口
DAVID CURTIS，
An Inlet near Morar

畫家以精確的素描草圖將中間
那艘船的三度空間性完美地表
現出來。它的弧線與背景的船
及前景破舊的船舷相互呼應著
。這一艘艘破船所形成的並排
弧線，使得這個船的主題變得
相當吸引人，蘊涵了深刻的繪
畫性，經由畫家的慧眼和巧思
，將它表現出來。

倒　　　影

示　　範　　一

傑瑞米・嘉爾頓
（JERERY GALTON）

　　這幅示範畫作是一張實地寫生的副本。作者較喜歡直接對著主題作畫，這樣一來，在作畫的過程中，作者就可以陸陸續續地選擇場景中不斷在改變的景物，放入作品中。通常作者都會帶著取景框來幫助選擇較好的構圖，以及一些大大小小的、經過打底處理的紙板和硬質板，再從其中挑一塊出來。當作者開始作畫時，作者很注意調出來的顏色是否和主題的顏色相符合，作者會用筆沾顏料拿到主題的旁邊對照一下。如果顏色不合，作者會一直調到滿意為止。

▲1 如果主題較複雜，作者多半都會先作「草圖」（Underdrawing），不過這裡作者作的是「基層畫稿」（Underdrawing），以生赭來作沙岸的底色。而用淡藍色來上水的部分，這個顏色在完成圖中仍可以看到。

▲2 較近的樹和它們的倒影以相同的顏色來上，再稍作修改。倒影的顏色要比真實的樹深暗些。

▲3 現在畫較遠的樹和它們的倒影，倒影一畫出來，就能表現出河水的存在感。

▲4 用橫線來表現水的波紋，這裡用較細的貂毛筆來畫較小的波紋。

◀ 5 不管有沒有變形,整個水面都是由倒影構成的。有時候可以簡化它,不過有些重要的倒影絕不能省略,像這個局部圖中,白色鏈條的部分。

▲ 6 用小號的貂毛筆來畫天鵝的倒影。上方的淡藍色是風吹水面,使得水面反映出較大片的天空,而下方的淡藍色也是反映天空的顏色。許多較大的波紋,可能是由天鵝划水的動作所產生,用簡單的筆觸表現出來。

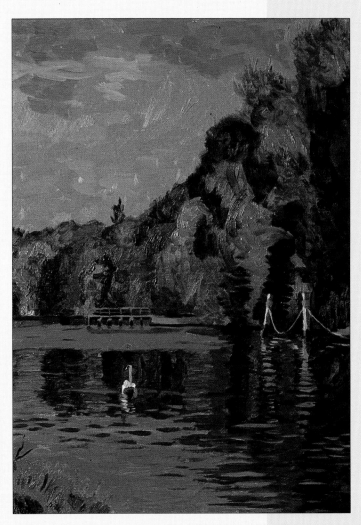

傑瑞米·嘉爾頓,
流至亨雷附近的泰晤士河
JERERNY GALTON,
The Thames at Henley

185

倒　　影

示　範　二

彼德·葛拉漢
（PETER GRAHAM）

彼德·葛拉漢喜歡直接寫生，而這張照片就是拍他在格拉斯哥植物園的一個溫室中進行作畫的樣子。雖然他畫的主題是真實的東西，可是他的色彩卻是相當個人化，甚至可以說是有點奇怪的。他酷愛藍色，在他的調色板中起碼有十種以上不同的藍色，並加入藍綠、不同的紫紅和藍紫色。他唯一使用的綠色是翠綠色，另外還有鎘紅、茜紅、檸檬黃、印第安黃和鈦白等等。不過，他省略了棕色、褐色和黑色。他非常地了解每一種色彩的質性，並藉由調色來稍微地修改顏色的色相，讓顏色不會重覆太多次。

▲1 溫室是很理想的作畫空間。你可以在自然光下作畫，而不會受天氣變化的影響。不過你必須先得到溫室主人的許可。

◀2 葛拉漢喜歡用白色的畫布作畫，這樣光線從背後透過來時，可產生閃亮的效果。一開始。他用大膽而明亮的色彩將大致的構圖畫下來，不過顏色用得很薄。

▲3 薄塗的，如絲帶般的筆觸，是以毛筆畫出來的。在這裡，葛拉漢用硬毛筆來畫葉間的空間（「消極」的形狀）。

▲4 用不透明的藍綠加點白色，塗在透明的色層上。這個局部圖是在畫面的中央偏右部分，畫家將在上面畫出更多的葉子和波紋。

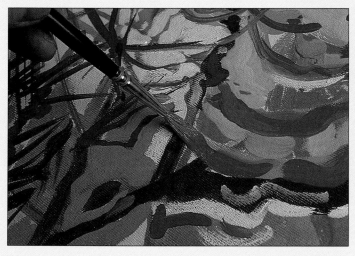

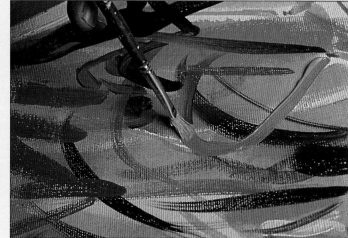

▲ 5 加入白色的鉻藍用來表現中央偏右的波紋。對於這個色彩較為寒冷的部分,葛拉漢並不考慮它真實的顏色,而用藍色來表現。

▲ 6 在塗上畫布前,每一個顏色都要先調好,而每一筆都畫得相當肯定,並保留它的原貌,不被其他筆觸干擾到。雖然這幅畫基本上是用「溼中溼」(Wet Into Wet)技法來畫的,可是每一筆的顏色很少和另一筆互相重疊,因此畫面上並沒有很多混色的效果。

◀ 7 用書寫性的筆法來描繪細長的葉與它們的倒影,使這幅畫具有一種抽象的特質。最後,將顏色「填入」線條間,加強畫面的線性特質。

彼德·葛拉漢,百合花池
PETER GRAHAM,
The Lily Pond

1. **直接法（ _Alla Prima_ ）**：在一次之內完成一幅畫，並不留待顏色乾才上色，而用「溼中溼」（ _Wet Into Wet_ ），在顏色未乾之前，溼彩上色。用「直接法」並不作詳細的「基層畫稿」（ _Underpainting_ ），不過可用鉛筆或炭筆將主要的輪廓畫出來。

2. **混色法（ _Blending_ ）**：讓一個顏色或調子和另一個均勻地混合在一起，沒有突兀的邊線產生。可用「指塗法」（ _Finger Painting_ ）來達到混色的效果。同時要注意，用來混色的顏色必須是十分接近的，若是相混色的色系差距太大，相混時就會變成另一種顏色。

3. **破色法（ _Broken Colour_ ）**：一般人在運筆上色時，會稍許地破筆，這種效果即為破色法，但不能用平塗，也不能均勻地混色。可用「視覺混色」（ _Optical Mixing_ ）的方法來製造破色的效果，以色調相近的色點或色塊並排，不但可呈現同一顏色，亦可顯現質感。破色效果亦可用「乾筆法」（ _Dry Brush_ ）、「透明技法」（ _Glazing_ ）和「皴擦法」（ _Scumbling_ ）來達成。

4. **筆法（ _Brushwork_ ）**：運用油畫顏料的濃稠特質來表現各種筆觸，使筆觸在畫面上留下肌理，這些運筆的方法就稱為「筆法」。不同的筆會產生不同的筆觸，不同的持筆方式所造成的效果也不大相同，這些因素都可變化筆法的運用。

5. **重疊上色（ _Building Up_ ）**：「重疊上色」的基本畫法是「油彩上淡彩」（ _Fat Over Lean_ ），其次是從大塊面先著手，此外還要注意顏色若要重疊，要考慮顏色覆蓋力的問題。

6. **拼貼（ _Collage_ ）**：用實物以膠黏在基底材上，或壓嵌入濃稠、溼黏的顏料中，以製造特殊的肌理效果。有時拼貼只是畫中的一個過程而非結果，這時的拼貼物有點類似「留白」（ _Masking_ ）的效用。可先在紙片上作處理，暫時把它黏在畫布上，等到畫家把其他部分處理好後，再將拼貼的紙片拆下來。

7. **底色（ _Coloured Grounds_ ）**：不管是畫布或畫板都很容易作有色的底。只要在經過打底處理的基底材上，以少許顏料調入精油（ _White spirit_ ），薄塗其上即可。亦可用壓克力顏料調水稀釋，薄塗於畫布上。顏色的選擇十分重要，因為它是襯托畫面上其他色彩的背景，也會影響完成畫作的色調。

8. **調色（ _Colour Mixing_ ）**：調色時，最好限定數量不要超過三種顏色。色調若要變亮，可加白色；若要變暗，可加黑色，可是顏料的調和力各不相同，尤其加白色時要小心。一般而言，調色時應把顏色調勻，否則上色時，顏色會變成條狀。不過這種效果也可拿來表現有紋理的東西，如樹幹或木頭。

9. **修改（ _Corrections_ ）**：畫面進行修改的方法很多，基本上，在顏料未乾前，可用畫刀或調色刀刮除顏料（小部分），並用吸油紙去除表層顏料（大部分）；而顏料變乾後，修改就比較困難，可用「上油溶化法」（ _Oiling out_ ），用亞麻仁油在已乾的顏料層上磨擦；或用銳利的刀片刮除顏料或用砂紙磨掉顏料；若是薄塗的部分，則可直接將顏料重疊上去。

10. **塗抹（ _Dabbing_ ）**：運用海綿、布或揑皺的紙來上色的方法，可用各種不同的方法來塗抹，如扭轉、以不同的角度拍擊畫面或壓印……等等，會讓畫面產生不同的肌理效果。

11. **界定邊線（ _Defining Edges_ ）**：畫上的邊線是要清晰或模糊，端賴畫面上的需要來決定，若是畫作採取的是率意的筆法，那麼邊線適合模糊；若是表現如建築上明暗面的分別，就要將邊線界定出來；不過顏料不可上得太厚，否則就無法掌握線條的準確性。

12. **乾筆法（ _Dry Brush_ ）**：用濃稠的顏料，輕輕地塗在已乾的顏色上，使底下的顏色稍微地顯露出來。筆上的顏料愈少愈好，且下筆要快，要有自信。

13. **油彩上淡彩（ _Fat Over Lean_ ）**：這是畫油畫「重疊上色」（ _Building Up_ ）時的鐵則，即每一次上色的顏料油量會陸續增加。假使次序相反的話，淡彩上油彩，而顏料在變乾的過程中，表面往往都會收縮，如此一來，上層的顏色在下層還未完全變乾收縮前，就已乾掉了，這樣會使乾硬的淡彩龜裂，甚至剝落。

14. **指塗法（ _Finger Painting_ ）**：運用手和手指來塗抹顏料，顏料可藉由摩擦的方式，牢牢地黏著在畫布的纖維上。對於處理細膩的「暈塗」效果（ _Sfumato_ ），和控制厚塗的顏料，「指塗法」要比畫刀或畫筆來得更理想。然而要注意的是，有些顏料是有毒的，所以畫完後一定要把手徹底洗淨或避免直接接觸顏料。

15. **透明技法（*Glazing*）**：在已乾的顏料上，塗上一層薄薄的、透明的油彩，底層的顏料不論厚薄均可。由於下層的顏料可透過透明色層（*Glaze*）顯露出來，因此這個效果完全迥異於不透明顏料所能產生的效果。透明色層能改變底下的顏色，它也能作為一種「調色」（*Colour Mixing*）的技法。

16. **打底（*Grounds*）**：畫布經過打底的處理，是要隔離顏料和畫布，因為顏料若直接接觸畫布，不但顏料容易龜裂，畫布經久也會腐爛。一般市面上所賣的畫布是經過處理的，且多為油性底（*Oil primed ground*）；也可自己買打底劑回來自己處理，若用油性打底劑，要先塗水膠再上打底劑；若用壓克力打底劑，則可省卻塗膠的工夫。

17. **厚塗法（*Impasto*）**：用筆或畫刀來上顏料，顏料上得很厚，在畫面上留下清楚的筆觸和凸起的肌理。也有厚塗專用的畫用油（*medium*），它可使顏料增厚、脹大，並使筆觸的形狀固定，和縮短乾燥的時間。

18. **壓印法（*Imprinting*）**：利用油畫慢乾的特質，再加上它的可塑性，可以壓進各種不同的東西，然後再將它拿起來，留下壓印的痕跡，以製造肌理效果。不同的材料、顏料的濃度、壓印的力度，這些都會影響壓印的效果，所以要多方嘗試，尋找各種可能性，可讓你更得心應手。

19. **畫刀畫法（*Knife Painting*）**：用畫刀將顏料壓在畫面上，會留下平坦的色面，並在邊緣隆起如線，這種效果是畫筆無法做出來的。畫刀所產生的畫肌與使用的方向、顏料的分量、塗抹的壓力及畫刀本身的形狀均有關係。

20. **留白技法（*Masking*）**：將畫面的某些部分用厚紙或膠帶覆蓋，避免這些部分被鄰近的顏色畫到而弄髒，對於要表現硬邊的畫作，「留白技法」是很管用的，可是對於較寫意自由的表現，「留白技法」並不適用，因為堅硬邊線若出現在此類畫作中，會很不搭調。

21. **畫用液（*Medium*）**：包含所有運用在繪畫上和顏料製造上的不同液體，某些美術書籍上稱之為「顏料溶解液」或「中和劑」。而油畫的畫用液可分為四大類：(1)聚合劑（*Binders*）：用於顏料製造，和顏色粉混合。(2)畫用油（*Mediums*）：用於繪畫中的油料或合成油。(3)稀釋劑（*Diluents*）：具有揮發性，用來稀釋顏料。(4)凡尼斯（*Varnishes*）：用來覆蓋完成畫作，可保護畫面。

22. **混合媒材（*Mixed Media*）**：使用不同的媒材來製造混合的肌理效果，更具表現性。壓克力顏料（不可上在油彩上）、鉛筆、粉彩和油蠟筆等，均可和油畫顏料一起拿來混合使用，但最好以紙板來作基底材。

23. **拓印法（*Monoprinting*）**：介於繪畫和印刷之間的技法，它有兩種基本類型：第一種是先在一片玻璃或非吸收性的表面上作畫，再把紙覆蓋其上，用滾筒壓或用手摩擦；第二種是在整片玻璃上平塗一層顏料，在它變得較乾而稍帶黏性時，將紙放置其上，然後在紙背上描繪，只有描繪的線條會被拓印出來。

24. **調色板（*Palette*）**：具有二種含義：一是用來調色的東西，二是根據畫面需要所選擇的顏色。本書比較偏向第二種含義的說法。初學者尚未有自己獨特的用色方法，所以在色彩選用上應包括寒暖色系的三原色，及綠色、土黃等色；但真正開始畫時，最好用小型的調色板，可以練習調色，也可避免你眼花撩亂，並增加你對色彩的敏感度。

25. **本質繪畫（*Peinture à l'essence*）**：由法國藝術家竇加（*Degas, 1834～1917*）所創的技法，即去除顏料的油分，混合松節油，讓顏料呈現無光澤的、如同不透明水彩，也如溼壁畫般的效果。他多採用未經打底的紙板來作畫，任何油分都會被紙板吸收，顏料完全呈現出它本來的特質（礦物質色粉），沒有油分和光澤。

26. **點描法（*Pointillism*）**：在整張畫布上，用細小的筆觸或色點並排構成一幅畫，但色點並不重疊，觀者在一定的距離外觀看時，顏色會自然地融在一起。這種技法是由法國藝術家秀拉（*Georges Seurat, 1859～1891*）所創，他的理念為一批「新印象派」（*Neo-Impressionists*）的畫家所繼承（秀拉也是新印象派畫家），不過他們把筆觸加大，不再拘泥於色點混合造成視覺混色的方法。

27. **刮擦法（*Scraping Back*）**：用邊緣較平的畫刀將畫布或畫板上的顏料刮擦掉，來作為繪畫的表現技法。可製造出如「透明技法」（*Glazing*）或「混色」（*Blanding*）的效果。

28. **皺擦法（*Scumb Ling*）**：把一層不均勻的色層塗在一層已乾的、薄塗的、且不含油質的顏色上（或「基層畫稿」

，*Underpainting*），讓前一層顏色能夠稍微地顯露出來。它的效果如同薄紗一樣，也像一層網狀薄膜覆蓋在無光澤的顏色上。

29. **刮線法**（*Sgraffito*）：在畫面的顏料上刻線或刮下細紋，但刮出來的線與顏料的厚度和乾的程度密切相關，就算顏料完全乾了，還是可以刮出線條。作刮線法的兩層顏色最好是互補色，這樣才能顯出線條。

30. **基底材**（*Supports*）：單純地指你作畫的表面，如畫布、畫板、紙或紙板等等。基底材的選擇，視你的需要來決定，經驗將會告訴你，哪一種基底材最適合你。

31. **表現肌理**（*Texturing*）：此處所指的肌理表現，是指在顏料中加入其他成分，讓顏料變厚，改變它的性質，例如可在顏料中加入「厚塗」（*Impasto*）的畫用油，它可使顏料變厚；或加入沙或鋸屑，可讓顏料產生厚實感和顆粒狀的效果。

32. **畫面清潔法**（*Tonking*）：當畫面上堆積了太多顏料，無法再進行作畫時，可以拿一張吸油紙，如報紙或廚房用吸油紙，將畫面表層的顏料去除，用以清潔畫面。清潔後的畫面會留下一層薄薄的顏料在畫面上，畫面上的圖象仍保有模糊的外形和輪廓，很適合作為「基層畫稿」（*Underpainting*）。

33. **轉寫畫稿**（*Transferring Drawings*）：在畫一張大畫，或表現複雜的主題前，最好先在紙上作鉛筆稿，然後再將它轉寫到畫布上。轉寫的方法有兩種：一種是傳統的打格子，另一種是將草稿拍成幻燈片，然後用幻燈機投射到畫布上，再用鉛筆或炭筆將輪廓描繪下來。

34. **草圖**（*Underdrawing*）：開始作畫前，有必要在畫布上先作草圖，它可以讓你更有自信地畫，避免再作太大的修改；尤其是較不好表現的主題，如肖像或精細的靜物畫，先作草圖是很有必要的。

35. **基層畫稿**（*Underpainting*）：通常都是用很淡的顏色來畫基層畫稿，以松節油或精油來稀釋顏料。它同時具有類似草圖和底色的功能，但它還有建構畫面調子的功用，這一點有別於底色。而基層畫稿多畫於草圖之上，所以基本上它和草圖也是不一樣的。

36. **溼中溼**（*Wet Into Wet*）：在顏色仍舊潮溼時，就直接加進另一個顏色，新加的每一筆會或多或少地和它底下或鄰近的顏色混在一起，所製造出來的效果會比較柔和，沒有堅硬的硬邊產生。適合用來快速地捕捉一個印象。

37. **溼上乾**（*Wet On Dry*）：等先上的顏色乾後，再上第二層顏色。但這種技法無法快速地捕捉一個印象，較適合用來表現較複雜的構圖。可和「溼中溼」一起運用，先前的幾個步驟用「溼中溼」上色，然後等顏料乾，用「溼上乾」來整理細節的部分。

①：19世紀英國風景畫大師，他對自然界和戶外繪畫的興趣，對後來的印象派繪畫影響頗大。

②：法國的風景畫及肖像畫家，在發展外光畫（Plein Air Painting）中扮演了極重要的角色。

③：法國「新印象主義」（Neo-Impressionist）的領導人，受色彩科學理論影響，創造出「點描」技法。

④：所謂「精油」（white spirit 或 essence de pétrole），是指類似松節油的揮發性油，松節油稍帶黏性，而精油則較鬆爽。一般的畫用油是由亞麻仁油和精油所混合的，品質較亞麻仁油混合松節油來得好。

⑤：畫布塗好膠放乾後，塗上調好亞麻仁油的鉛白來打底，此稱「油性打底」。相對於「油性打底」，也有「吸收性打底」（absorbent ground），在畫板或畫布上以不含油質且能吸收顏料油分的速乾性白堊質地的材料來打底。

⑥：所謂「畫用油」，是「畫用液」（mediums）的一種，可分為「乾性油」和「揮發性油」二種。乾性油如亞麻仁油、罌粟油和胡桃油等等；揮發性油如松節油和精油（White spirit,也稱 Pétrole）。而「畫用液」的範圍較廣，也包括催乾油（Siccatif）、凡尼斯（Vernis）和洗筆油（Brush Cleaner）等等（可參見「畫用液」，Mediums）。

⑦：一般市面上所賣的畫布都是打底性的底，即畫布塗膠放乾後，塗上調好亞麻仁油的鉛白，俗稱油性打底的畫布。

⑧：這種蠟紙即刻鋼版用的蠟紙（stencil paper）。

⑨：這種混合油即俗稱的畫用油，一般畫用油是以亞麻仁油1，松節油2的比例混合而成，不過隨著畫面的需要可以自己變化其比例。有的畫家則以精油代替松節油，和亞麻仁油混合製成適用的畫用油。

⑩：所謂罌粟油，是從罌粟果實榨出來的油，比亞麻仁油白且較不易乾。美術用品製造商將它用在顏色較淡的顏料製作上，它不易變黃，但容易龜裂。

⑪：一般的美術書籍將稀釋劑（即松節油、精油）畫分為畫用油的一種，稱「揮發性油」，不過本書作者則特別將它獨立出來。

⑫：Rssence 這個字在法文裏的意思很多，有本質、精華、要素和精油……等義，因為 Peinture à l'essence 這個詞在藝術史上只是曇花一現，用此技法的人也不多，辭意難考，國內專用的美術書籍對此並無著墨，所以只能從原文意思上推敲，定名為「本質繪畫」。

⑬：「皴擦法」的定名，使我苦思良久，在《水彩技法百科全書》中，稱 Scumbling 為「乾擦法」，是因為水彩為水性顏料，乾筆是製造破色和不均与上色效果的唯一途徑；但油畫顏料的性質則異於水彩的水溶性顏料，因為顏料本身即含油質（聚合劑），顏料的乾溼決定於含油量的多寡，可是即使是含油量較高的顏料也可能會乾（因加入乾性油）；然而用油畫來作 Scumbling，則可能用十分濃稠的顏料，這種顏料也包括含油較多的可能性，如此便不適合以「乾擦法」來稱之，因此我採用中國水墨畫常聽到的「皴擦」，特指用筆方法，油畫此法與之有共通之處。

⑭：「硬質板」（hard board），是一種用上等木材壓成的薄片，所製成的重、厚而堅實的硬板。

⑮：一般而言，用油性打底前是需要上膠的，但使用壓克力打底劑來打底，則可省卻上膠的步驟。

⑯：17世紀義大利威尼斯的景觀畫家和風景畫家，以精確的透視和細膩的描繪聞名。

⑰：所謂「暗室」（Camera obscura）是一種類似「針孔照像機」原理製造的裝置，用鏡子而透鏡組合而成的作用以凝聚和反映物象於白紙上，但要以暗室才能顯像。這種裝置在16世紀時，就有畫家利用此法來幫助作畫。相對於「暗室」，19世紀時亦有「明室」（Camera Lucida）的發展，它是暗室的簡化形式，也是利用投射原理，利用一塊稜鏡將事物的外形投射在畫板上。

⑱：奧國的表現主義畫家，他的畫多傳達緊張、不安的情緒。

⑲：義大利畫家，27歲即英年早逝，他對西方繪畫的貢獻很大，將宗教性的圖象加入了自然和人文的色彩，是中古晚期過渡到文藝復興的關鍵人物。

⑳：法國畫家，出生於洛林（Lorraine），原名克勞德・葛雷（Claude Gellée），但大家都稱他克勞德洛林。他被來公認為17世紀最偉大的風景畫家。

㉑：他被公認為荷蘭最偉大的景觀畫家，他同時也是畫家和蝕刻版畫家。他對自然界各種不同氣氛轉化有敏感的反應，以光線和陰影來表現戲劇性的氣氛。

CREDITS

Quarto would like to thank the following for their help with this publication and for permission to reproduce copyright material.

pp10/11 Jeremy Galton; **pp12/13** Jeremy Galton; **pp14/15** *(left)* Christopher Baker, *(right)* Paul Millichip, *(above right)* James Horton, *(below right)* Juliette Palmer; **p17** *(left)* Peter Graham, *(right)* Naomi Alexander; **pp18/19** Christopher Baker; **p20** Barbara Rae by courtesy of the Scottish Gallery; **p21** *(left)* Juan Gris by courtesy of the Tate Gallery, *(right)* Barbara Rae by courtesy of the Scottish Gallery; **pp22/23** Gordon Bennett; **pp26/27** *(left)* Jeremy Galton, *(right)* Hazel Harrison; **p28** Arthus Maderson; **p29** *(above left)* Raymond Leech, *(above right)* Christopher Baker, *(below)* Olwen Tarrant; **pp30/31** Hazel Harrison; **pp32/33** Jeremy Galton; **pp34/35** Hazel Harrison; **pp36/37, pp38/39, pp40/41** Jeremy Galton; **pp42/43** *(left)* Hazel Harrison, *(below right)* Jeremy Galton; **pp46/47** Ian Sidaway; **pp48/49** *(right)* Gordon Bennett; **pp50/51** Ingunn Harkett; **p54** *(left)* Henri de Toulouse Lautrec, Paris, *(above right)* Edgar Degas, Paris, **p55** Georges Seurat by courtesy of the State Museum Kroller Muller, Otterlo; **p56** *(above left)* James Horton, *(above right)* Peter Graham, *(below)* Arthur Maderson; **p57** Arthur Maderson; **pp58/59, pp60/61, pp62/63** Hazel Harrison; **pp66/67** *(left)* Ian Howes, *(right)* Hazel Harrison; **p68** photography Paul Forrester; **pp70/71** Jeremy Galton; **pp72/73** *(left)* Jeremy Galton, *(above right)* Stephen Crowther, *(below right)* Juliette Kac; **p77** Ken Howard; **pp78/79** *(above left)* Trevor Chamberlain, *(below left)* Richard Beer, *(right)* Stephen Crowther; **p80** David Donaldson; **p81** *(left)* Raymond Leech, *(right)* Jeremy Galton; **p82** Peter Graham; **p83** *(above and below right)* Raymond Leech, *(below left)* Jeremy Galton; **p84** Raymond Leech; **p85** *(left)* Jeremy Galton, *(right)* Glenn Scouller; **p86** *(above)* Richard Beer, *(below)* James Horton; **p87** *(left)* Rupert Shephard, *(right)* Raymond Leech; **p93** Susan Wilson; **p94** Naomi Alexander; **p95** *(left)* Olwen Tarrant, *(right)* Stephen Crowther; **pp96/97** *(left)* Rupert Shephard, *(right)* Susan Wilson; **p98** Olwen Tarrant; **p99** *(left)* Susan Wilson, *(right)* Arthur Maderson; **p100** Naomi Alexander; **p101** *(left)* Susan Wilson, *(right)* Stephen Crowther; **p102** *(left)* Jeremy Galton, *(right)* David Curtis; **p103** Arthur Maderson; **p104** Trevor Chamberlain; **p105** *(left)* David Curtis, *(right)* Jeremy Galton; **p106** Andrew Macara; **p107** *(left)* Arthur Maderson, *(right)* Olwen Tarrant; **pp108/109** *(above left)* Raymond Leech, *(below left)* Naomi Alexander, *(right)* Arthur Maderson; **pp110/111** Tom Coates; **p113** *(above)* Christopher Baker, *(below)* Trevor Chamberlain; **p114** *(above)* James Horton, *(below)* David Curtis; **p115** *(left)* Christopher Baker, *(right)* Arthur Maderson; **pp116/117** *(above left)* Raymond Leech, *(below left)* Brian Bennet, *(right)* Arthur Maderson; **pp118/119** *(above left)* Jeremy Galton, *(below left)* Raymond Leech, *(right)* Trevor Chamberlain; **p120** James Horton; **p121** *(left)* Christopher Baker, *(right)* David Curtis; **pp122/123** *(left)* David Curtis, *(above right)* Arthur Maderson, *(below right)* Robert Berlind; **pp124/125** *(left)* Trevor Chamberlain, *(above right)* David Curtis, *(below right)* James Horton; **pp126/127** *(above left)* Brian Bennet, *(below left)* Christopher Baker, *(above right)* David Curtis, *(below right)* Roy Herrick; **pp128/129** *(left)* David Curtis, *(above right)* Brian Bennet, *(below right)* Jeremy Galton; **pp130/131** *(above left)* Christopher Baker, *(below left)* Jeremy Galton, *(right)* Colin Hayes; **pp132/135** James Horton; **pp136/137** *(left)* Christopher Baker, *(right)* Arthur Maderson; **pp138/139** *(left)* Trevor Chamberlain, *(right)* James Horton; **pp140/141** *(left)* William Garfit, *(right)* Jeremy Galton; **pp142/143** *(left)* Raymond Leech, *(above right)* Christopher Baker, *(below right)* Jeremy Galton; **pp144/145** *(left)* Trevor Chamberlain, *(right)* Arthur Maderson; **pp146/147** *(above left)* David Curtis, *(below left)* Christopher Baker, *(right)* James Horton; **pp148/151** Christopher Baker; **p153** Kay Gallwey; **p154** *(left)* Barbara Willis, *(right)* Anne Spalding; **p155** *(above)* Jeremy Galton, *(below)* Kay Gallwey; **pp156/157** *(above left)* Juliette Palmer, *(below left)* James Horton, *(right)* Hazel Harrison; **p158** *(left)* Sid Willis, *(right)* Christopher Baker; **p159** *(above)* Kay Gallwey, *(below)* Jeremy Galton; **pp160/161** *(left)* Anne Spalding, *(right)* John Monks; **pp162/163** *(left)* Rupert Shephard, *(right)* John Cunningham; **p164/165** *(left)* Jeremy Galton, *(right)* Mary Gallagher; **pp166/169** Jeremy Galton; **p171** Trevor Chamberlain; **pp172/173** *(left)* Christopher Baker, *(right)* Raymond Leech; **pp174/175** *(above left)* Jeremy Galton, *(below left)* Raymond Leech, *(right)* Christopher Baker; **pp176/177** *(left)* Christopher Baker, *(right)* David Curtis; **pp178/179** *(left)* David Curtis, *(above right)* Arthur Maderson, *(below right)* Christopher Baker; **p180** Peter Graham; **p181** *(left)* James Horton, *(right)* David Curtis; **pp182/183** *(left)* Ken Howard, *(right)* David Curtis; **pp184/185** Jeremy Galton; **pp186/187** Peter Graham.

Every effort has been made to trace and acknowledge all copyright holders. Quarto would like to apologise if any omissions have been made.